화가들의 마스터피스

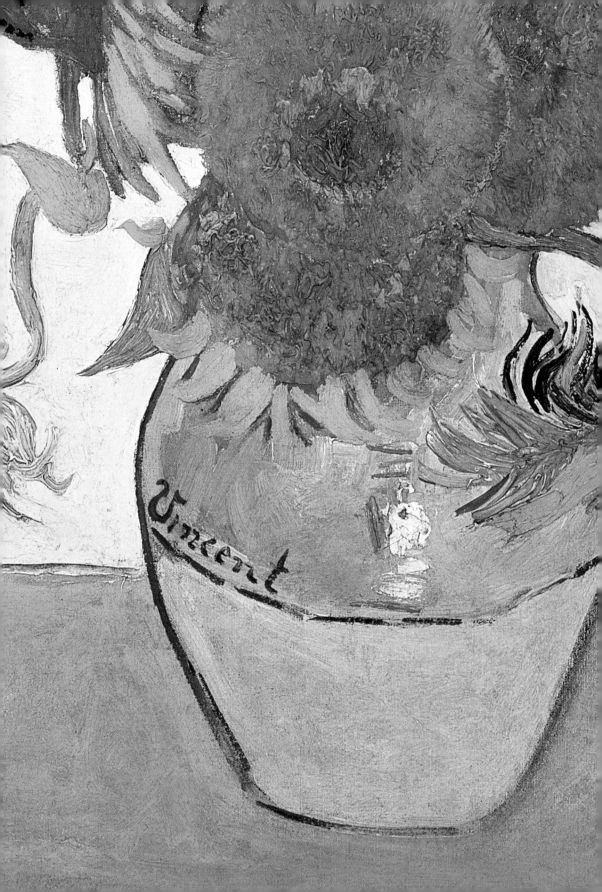

화가들의 마스터피스

유명한 그림 뒤 숨겨진 이야기

데브라 N. 맨커프 지음 | 조아라 옮김

마로니에북스

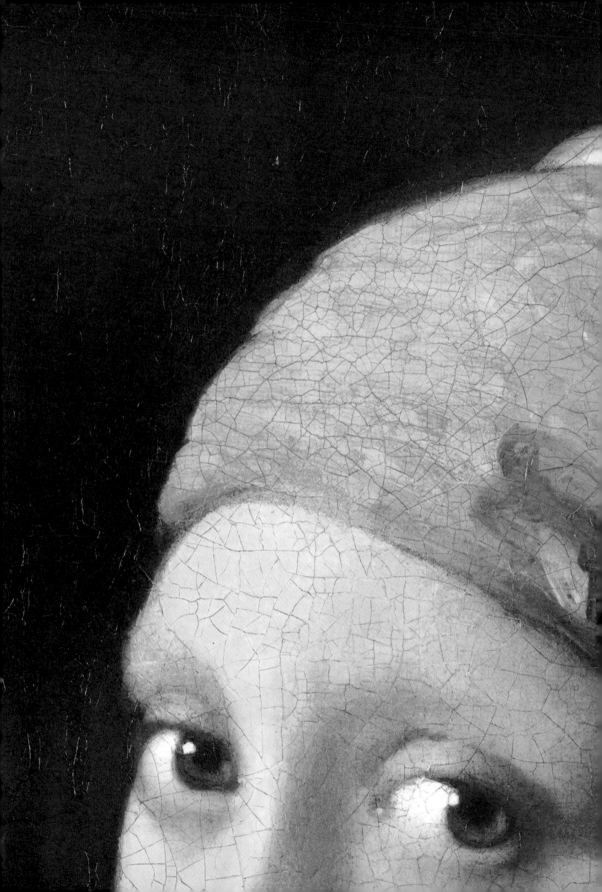

Contents

명화는 어떻게 만들어지는가?

명화(masterpiece)의 조건에는 어떤 것들이 있을까? 우수함을 나타내는 명화라는 표식은 그 작품이 해당 분야에서 가장 훌륭하다고 단언한다. 명화란 시대정신을 구현하면서도 예술가 개인의 독특한 비전을 함께 보여주는 실물 오브제를 말하며, 국가와 문화적 경계는 물론 시대를 초월하는 내재적 우수성을 가졌다고 판단되는 작품을 일컫는다. 명화는 우리에게 상징적인 권위를 행사하기도 한다. 실제로 보지 못했다 하더라도 명화로 불리는 작품들은 무수한 복제, 영향, 모방을 통해 우리의 시각적 상상 속에서 살아 숨 쉬고 있기 때문이다. 그렇기에 어떤 작품을 명화라고 부르는 행위는 그것이 보편적이고 지속적인 힘을 발휘한다는 선언이며, 따라서 우리는 종종 그 작품이 높은 평가를 받게 된 과정이나 미의식, 상황에 의문을 제기하지 않고 기존의 판단을 받아들이게 된다. 그러나 작품이 가진 위대함에 감탄하는 일만으로는 그것이 '왜' 위대하다고 여겨지는지 충분한 해답을 얻기 힘들다. 모든 작품 뒤에는 '이야기'가 있다. 그리고 유명한 그림 뒤의 이야기들은 그 그림이 명화로 불리게 된 이유에 작품이 가진 예술성 너머의 다른 것들이 존재한다는 것을 알려준다.

어떤 결과물에 대한 기준을 말하는 데 명작이라는 단어를 사용하는 것은 중세 후기 유럽의 길드 제도에서 기원한다. 그 당시 명작은 최고의 업적을 나타내는 말이 아니라, 자신의 분야에서 일정한 자격을 갖춘 전문가로서 없어서는 안 될 지식과 기술을 습득했음을 증명하는 단어였다. 어떤 작업자가 일에 필요한 숙련된 기술을 갖추었다는 사실을 길드 구성원들이 확인해주면, 그 (당시 그들은 예외 없이 남성이었다)는 자신의 작업장을 열고 견습생을 고용해 훈련시킬 권리를 가진 '장인'으로서의 지위를 부여받았다. 그러나 15세기 말부터 회화, 건축, 조각 등의 미술 범주가 제작, 금속 세공, 직물 등을 포괄하는 공예와 분리되고 전자가 우월한 것으로 간주되기 시작하면서 '마스터(master)'는 '고도의 능력'이라는 의미를 얻게 되었다. 이후 두 세기가 지나는 동안 미술 아카데미는 화가들과 조각가들이 선호하는 훈련장으로 여겨지며 기존 길드의 존재를 대체했다. 실습을 통해 연수생에서 전문가로 전환되는 관행이 동일하게 유지

되었음에도, 작품 자체는 '졸업 작품' 또는 '제출 작품'으로 더 많이 불렸다. 또한 미술의 가치가 높아짐에 따라 '명화'는 최고 수준을 정의하는 단어로 사용되기 시작했다. 기본적인 숙달 이상의 희귀한 우수성을 가진 작품을 의미하게 된 것이다.

'명화'는 긴 역사를 가진 용어지만 문제적인 개념이라는 부담을 내포한다. 명화 개념의 핵심인 배타성이 오늘날 다원주의를 표방하는 예술 세계와 상충한다는 이유에서다. 현대의 우리는 예전과 달리 예술 작품이 정해진 기준을 따라야 한다거나, 시공을 초월하는 상상할 수 없을 정도의 질 혹은 본질적인 가치를 구현해야만 한다고 생각하지 않는다. 이제 사람들은 예술가들이 다양한 방식으로 인간의 경험을 표현하는 것을 옹호하며, 작품을 해석하는 데 도움이 되도록 자신의 사고를 확장하고 싶어 한다. 또한 '명화'에는 논쟁적 의미도 포함되어 있다. 주인과 하인, 나아가서는 주인과 노예 등 지배와 통제, 위계질서를 떠올리게 하는 젠더 개념이 내재된 용어이기도 하다. 위계적 의미와 명화라는 단어가 사실 무관하지도 않은 것이, 특정 예술 작품에 명화라는 수식어가 붙기 시작하면 결국 뭇 대중의 관심을 끌게 되기 때문이다. 따라서 나는 『화가들의 마스터피스』를 통해 명화가 명화라 불릴 수 있게 하는 요인들을 능동적으로 관찰하고 경험하고자 한다.

그렇다면 시대를 초월하면서 세계적으로 호소력을 갖춘 작품에 대한 우리의 찬미와 명화 개념에 대한 현대의 질문을 어떻게 조화시킬 수 있을까? 이 책에서는 명화가 만들어지는 환경과 명성이 높아지는 과정을 재조명해 현재 위대하다고 일컬어지는 작품을 이해하고 감상하는 새로운 접근법을 제공한다. 앞으로 이야기할 작품들은 많은 인기를 누리고 비평가들의 호평을 받은 만큼 모두 친숙하다. 작가 개개인의 창작 세계를 발전시킨 터닝 포인트가 된 작품들인 동시에 그만의 상징적인 작품으로 인정받게 된 명화들이다. 그러나 이것들이 가진 더 흥미로운 공통점은, 눈으로 볼 수 있는 것 너머를 봐야만 지금의 명성을 갖게 된 길이 온전히 드러난다는 점이다. 이를 위해 1차 자료를 탐구하며 각 그림의 과거를 살펴봄으로써 지금의 상징적인 이미지 뒤에 숨겨진 예상치 못한 수많은 이야기를 발견했다. 절도, 스캔들, 법적 분쟁, 정치, 심지어 예술계 관습에 저항하는 행위 모두 우리가 현재 명화라고 간주하는 작품에 관한 인식을 형성하는 데 한몫했다. 이 책에서는 그림이 가진 위대한 요소를 분석하고 묘사하는 데에서 멈추지 않고 위대하다는 인식을 만들어낸 프레임 밖의 상황에도 주목해, 이젤에서 대중의 환호 속으로 가는 여정이 명화 그 자체만큼이나 매력적일 수 있음을 보여줄 것이다.

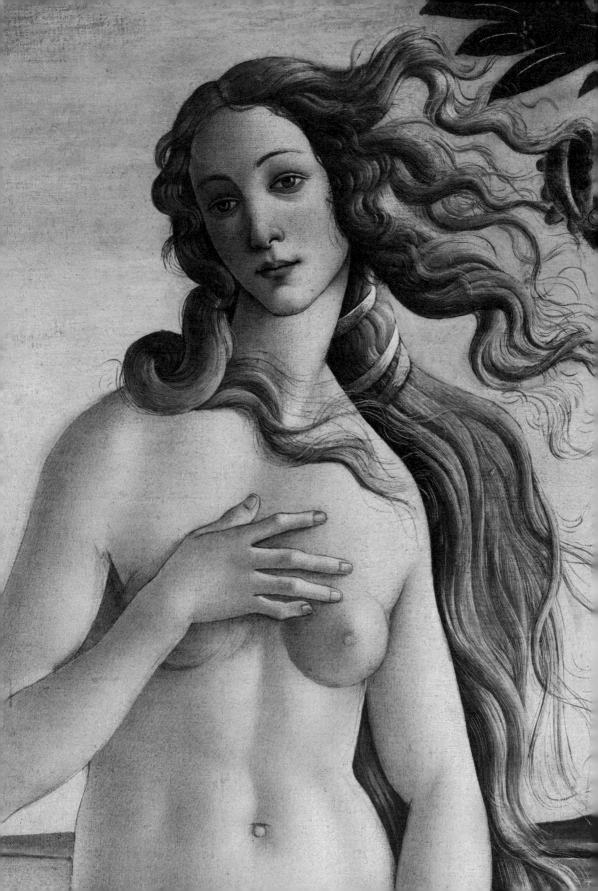

비너스의 탄생
산드로 보티첼리

그리고 부드럽고 기분 좋은 움직임으로 그곳에 태어난 신성한 얼굴의 소녀,
자유로운 바람을 타고 해안으로 와 조개껍데기 위에 올라 떠다니며,
하늘을 기쁘게 한다.

안젤로 폴리치아노 『마상 시합의 노래』(1475~1478)

1930년 1월 1일, 런던 벌링턴 하우스에서 역사에 남을 만한 전시회가 열렸다. 이탈리아 정부에 의해 기획된 《이탈리아 미술 1200~1900(Italian Art 1200~1900)》은 유럽 문화 내에서 여전히 이탈리아가 주도적인 입지에 있다는 사실을 증명하기 위해 회화, 조각, 장신구를 포함한 국가의 대표적인 보물을 대대적으로 조명하는 행사였다. 일종의 자부심에서 비롯된 이 전시는 이탈리아의 풍부한 예술적 유산을 보여주려고 했다기보다는, 독재자 베니토 무솔리니(Benito Mussolini)를 세련된 취향을 가진 사람으로 대중에게 홍보하는 데에 더 큰 목적을 두고 있었다. 전시를 담당한 수석 큐레이터 에토레 모딜리아니(Ettore Modigliani)가 언급한 바에 의하면, 진시가 열린 장소는 '대영제국의 수도에서 파시스트 이탈리아에 적합한' 곳에서 전시를 열고자 했던 '그분'이 선택한 공간이었다.[1] 동기가 무엇이든 간에 당시 평론가들의 극찬을 받은 이 전시는 3월 22일 폐막하기까지 50만 명이 넘는 관람객이 방문했다. 일반 관람객과 평론가 모두를 사로잡은 작품에는 토스카나주 밖에서는 좀처럼 보기 힘든 산드로 보티첼리(Sandro Botticelli)의 〈비너스의 탄생〉이 있었다.

아마 지난 4세기 반 동안보다도 이 잠깐의 전시 기간에 더 많은 사람이 〈비너스의 탄생〉을 보았을 것이다. 작품의 실제 제작 연대와 처음에 알려진 제작 연대 사이에 70년의 차이가 있긴 하지만 주제, 양식, 소장 기록 등을 고려했을 때 이 작품은 보티첼리 활동 경력의 절정에 있다. 로마 시스티나 성당의 권위 있는 위원회에서 활동하고 갓 돌아온 보티첼리는 피렌체에서 가장 힘

있고 부유한 예술 후원자인 메디치 가문의 후원을 받았고, 결과적으로 1480년대 중반에 제작한 작품들은 메디치 가문의 지식인 집단이 가진 혁신적인 철학을 반영하게 되었다. 보티첼리가 당시 작업한 그림들은 제한된 몇몇 관람자를 위해 만들어진, 사적이고 난해한 의미를 담은 것들이었다. 〈비너스의 탄생〉은 19세기 초 일반 관람자에게 공개되었을 때도 여전히 대중적 관심을 끌지는 못했다. 하지만 런던에서 처음 전시되면서 비로소 대중의 상상력을 사로잡았고, 이후 서양 미술사에서 가장 유명한 그림 중 하나가 되었다. 소수 엘리트 관람자의 흥미를 모으는 일에서부터 세계적인 인기를 얻기까지의 놀라운 여정을 살펴보는 것은, 어떤 이유들이 이 작품을 명화로 만들었는지에 대한 실마리를 제공한다.

시인 헤시오도스(Hesiodos)가 그리스 판테온 신들의 계보를 담은 작품 『신통기(Theogony)』(기원전 700년경)에 따르면 폭력이 사랑의 여신을 인간으로 변하게 했다. 크로노스(Kronos)는 어머니를 향한 복수와 자신의 권력을 위해 아버지 우라노스(Uranus)를 거세하고 잘린 생식기를 바다에 던졌는데, '놀랍도록 아름다운 여성'이 거품이 이는 파도 속에서 일어났다. 키테라 섬에서 조용히 표류한 그녀는 그곳에서 '연인들'의 미소와 섹스에서 비롯되는 모든 쾌락을 다스렸다.[2] 아름다운 여인이 파도 속에서 나타나 해안을 향해 이동하는 장면을 떠올리게 하는 헤시오도스의 이 작품은 '비너스 아나디오메네(Venus Anadyomene, 바다에서 떠오르는 비너스)'를 모티프로 한 가장 오래된 기록이며, 이 이야기는 수 세기에 걸쳐 새롭게 윤색되었다.

보티첼리는 당대의 문헌이던 안젤로 폴리치아노(Agnolo Poliziano)의 『마상 시합의 노래(Stanze per la Giostra)』를 참고해 그림을 그렸을 가능성이 높다. 이 시는 폴리치아노가 1475년 피렌체에서 열린 경기에서 줄리아노 데 메디치(Giuliano de' Medici)가 우승한 것을 기리기 위해 쓴 작품이다. 줄리아노는 피렌체 공화국의 실질적인 지배 가문이 된 메디치가를 금융 왕조로 일군 코시모 데 메디치(Cosimo de' Medici)의 손자다. 그는 잘생긴 외모와 뛰어난 스포츠 기량으로 유명한 동시에, 메디치 가문의 한 구성원과 결혼한 아름다운 여성 시모네타 베스푸치(Simonetta Vespucci)에게 반한 인물로 알려져 있다. 시인이자 인본주의 학자인 폴리치아노는 줄리아노의 형제이자 철학, 예술, 고전 연구를 적극적으로 지원해 '위대한 자(Il Magnifico)'라고 칭송받은 로렌초(Lorenzo)의 후원을 받았다. 『마상 시합의 노래』는 고전 자료들을 활용해 '줄리오(Julio)'와 '시모네타(Simonetta)' 사이의 사랑을 고대와 현대를 넘나드는 인본주의적 미의 이상으로 표현했다. 이 시는 새로 태어난 여신인 '신성한 얼굴의 소녀'가 '하늘을 기쁘게 하면서'

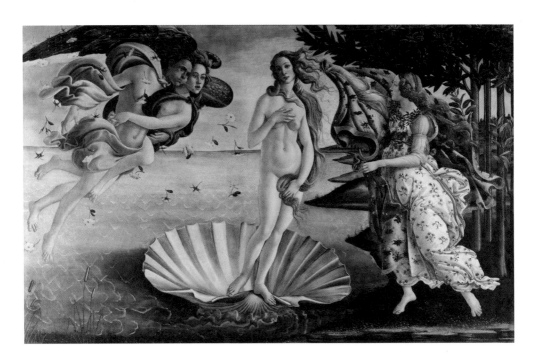

비너스의 탄생
Birth of Venus

산드로 보티첼리(1445~1510)
1485년경, 캔버스에 템페라, 172.5×278.5cm
우피치 미술관, 피렌체

조개껍데기를 타고 해안으로 떠내려간 장면을 나타내는 모티프인 '비너스 아나디오메네'를 우아하게 재구성한 작품이기도 하다.[3] 또한 보티첼리는 마상 시합 축제에도 그림으로 기여한 바 있다. 그가 메디치 가문으로부터 받은 첫 의뢰는 우승자에게 수여되는 상과 관련된 것이었는데, 비록 오래전에 사라졌지만 그 그림에는 시모네타의 초상화가 포함되었다고 알려져 있다.

　마상 시합 후 10년이 지나 그려진 보티첼리의 〈비너스의 탄생〉은 그동안 존재하던 신화, 폴리치아노의 이야기, 그리고 화가 자신의 회화적 창조가 결합해 탄생했다. 그림 왼쪽의 인물들은 '자유로운 바람'을 표현한 것이다. 거대한 날개를 가지고 솟아오른 서풍의 신 제피로스(Zephyrus)는 파도 위를 맴돌고, 요정 클로리스(Chloris)는 그의 옆에 달라붙어 있다. 은백색의 투명한 선으로 표현된 그들의 숨결은 잔물결을 일으키며 공기 중에 장미를 퍼뜨린다. 그림 오른쪽에는 수레국화로 장식된 펄럭이는 분홍색 로브를 들고 산들바람을 맞는

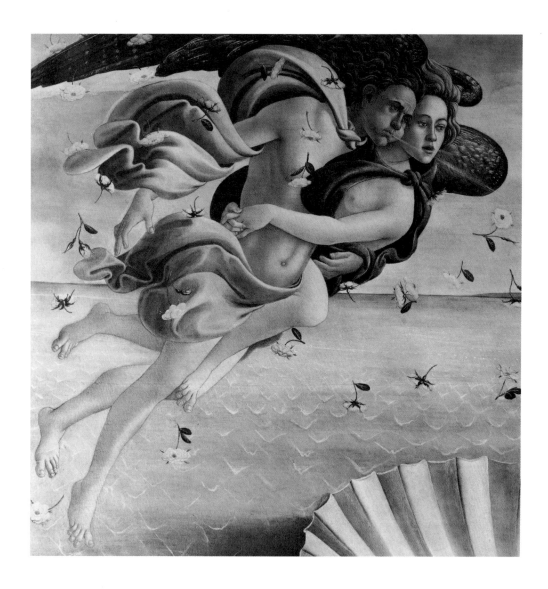

비너스의 탄생(부분)

위 물결이 이는 듯 구불구불한 선을 활용하는 보티첼리의 기법은 화면 전체에 움직임을 일으킨다. 팽팽한 선은 소용돌이치는 천과 날개로 솟아오른 제피로스의 유연한 아치형 몸을 더욱 강조한다. 보티첼리는 제피로스의 입에서 흘러나오는 숨을 가늘고 반짝이는 선으로 표현했다.

13쪽 봄을 나타내는 상징들이 키테라 섬에 도착한 비너스를 맞이한다. 호라이의 옷에 핀 우아한 꽃과 그녀가 든 로브에 그려진 수레국화는 계절의 재생을 이야기한다. 뒤에 보이는 울창한 숲속 오렌지나무의 가지에는 작은 황금빛 새싹이 반짝인다. 다산의 여신 비너스는 봄이 여름으로 바뀜에 따라 꽃봉오리를 달래 꽃을 피울 것이다.

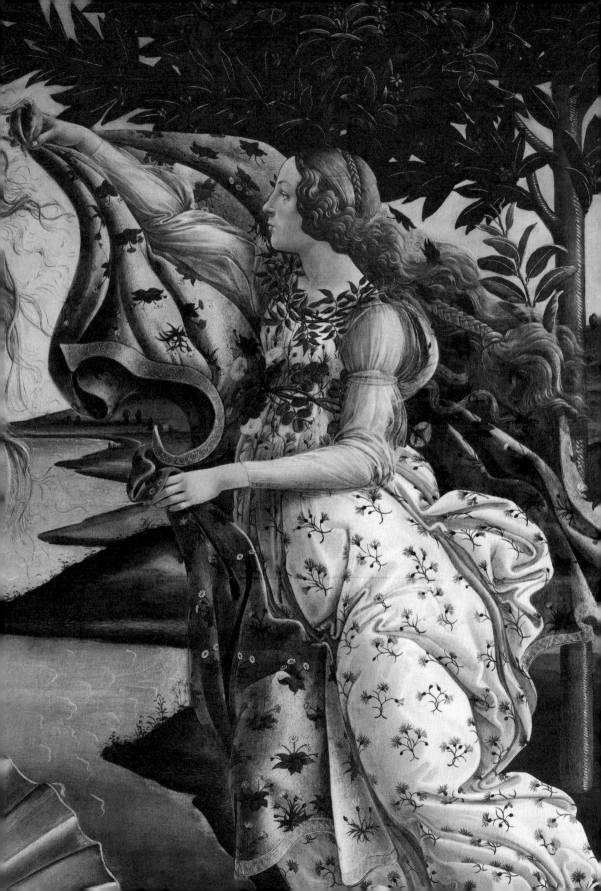

인물이 있다. 흰색 드레스는 봄꽃으로 반짝이는데, 그녀는 비너스가 새로운 곳에 도착했음을 환영하는 계절의 여신인 호라이(Horae)를 나타낸다. 호라이의 도금양(桃金孃) 목걸이와 허리에 감긴 장미 잎사귀는 그녀가 비너스의 시녀임을 의미한다. 도금양은 오랫동안 사랑의 표상이었으며, 전통적 신화에 따르면 비너스가 키테라 섬에 도착했을 때 최초의 장미 덤불이 피어났다고 한다. 그녀의 뒤로 보이는 오렌지나무 숲은 금방이라도 싹을 틔우려는 모습으로 봄이 오고 있다는 것을 알린다. 비너스는 사랑과 다산을 상징하며, 재생의 계절인 봄이 풍요로움의 계절인 여름으로 가도록 재촉하는 존재이기도 하다. 이 그림 안에는 여신의 탄생에 관한 상징 하나가 숨겨져 있는데, 바로 왼쪽 하단 모서리에 있는 갈대다. 물에서 솟아오르는 이 갈대는 성기를 뜻한다고 간주되곤 한다.

구도의 중심에 위치한 비너스는 거대한 조개껍데기 위에 서 있다. "오른손으로는 머리칼을 움켜쥐고/왼손으로는 그녀의 사랑스러운 가슴을 감춘다"고 쓴 폴리치아노의 시를 반영한 듯 보이지만 보티첼리가 이 시의 묘사만 참고한 것은 아니다.[4] 보티첼리와 폴리치아노 모두 우아한 아치형 손짓으로 몸을 가리는 모티프인 '베누스 푸디카(Venus Pudica, 정숙한 비너스)'를 참고했을 가능성이 높은데, 이는 유명한 그리스 조각가 프락시텔레스(Praxiteles)가 기원전 4세기 초에 크니도스 신전을 위해 만든 아프로디테(비너스) 숭배상으로부터 유래한 포즈다. 오랫동안 잊혔다가 로마 복제품을 통해 알려진 이 작품에서 비너스는 의식을 위한 목욕을 준비하면서 오른손으로 수건을 들고 왼손으로 음부를 가렸다. 보티첼리의 그림에 등장하는 두 팔을 사용한 자세는 본래 모티프에서 약간 변형된 것으로, 바다에서 떠올라 새로운 세상으로 처음 나온 여신의 정숙한 모습을 반영했다고 볼 수 있다. 메디치 가문은 이 변형된 자세의 조각상을 소유했으나 그것을 가지게 된 날짜는 알려지지 않았다. 실제 조각을 보았든, 아니면 모티프에 대한 설명을 들었든 폴리치아노와 보티첼리는 그 포즈와 의미를 잘 알고 있었을 것이다.

자세와 비율 양 측면에서 보티첼리는 '베누스 푸디카'의 고전적인 원형을 따랐다. 이 인물은 팔다리가 길고 허리가 위쪽에 있으며 몸이 탄탄하다. 오른쪽 무릎을 약간 구부림으로써 신체 무게가 이동되어 왼쪽 어깨가 낮아지고 왼쪽 엉덩이가 들어 올려지는 자연스러운 움직임이 드러나도록 고안된 콘트라포스토(contrapposto) 자세를 하고 있다. 비너스의 오른손은 가슴을 부분적으로 가렸는데, 숨기는 만큼 드러내는 모호한 손짓을 하고 있다. 보티첼리가 폴리치아노 시에 관한 공감과 더불어 자신만의 독창적인 해석을 가미했다는 사실

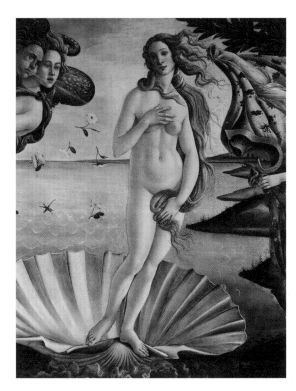
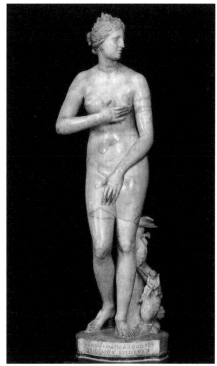

왼쪽 **비너스의 탄생**(부분)

오른쪽 **메디치의 비너스**
Medici Venus

기원전 2세기 말~1세기 초, 파리안 대리석, 153cm
트리부나, 우피치 미술관, 피렌체

기단부에 있는 돌고래는 이 비너스상과 신화 속에 나온 비너스의 기원을 연결해준다. 보티첼리가 이 작품을 보았는지 확실히 알 수는 없지만(이 조각상에 관해 기록된 가장 오래된 문서는 1638년 로마 메디치 빌라의 소장품 목록에 있다), 이 '베누스 푸디카' 모티프는 당시 잘 알려져 있었다. 보티첼리는 여신의 얼굴을 관람객 쪽으로 돌리기 위해 비너스의 자세를 약간 수정하고 느슨하게 풀린 머리칼이 바람에 흩날리도록 묘사했다.

16~17쪽 **프리마베라**
Primavera

1480년경, 나무판에 템페라, 207×319cm
우피치 미술관, 피렌체

키테라를 통치하는 비너스는 흰색 드레스를 입고 주홍색 망토를 든 모습으로 가운데에 자리한다. 화면의 오른쪽에서는 제피로스의 따뜻한 숨결이 클로리스를 봄의 여신 플로라로 변화시키려 하고 있다. 왼쪽에서는 메르쿠리우스가 지팡이로 위협적인 구름을 몰아내고, 삼미신은 춤을 추며, 비너스 위에는 큐피드가 떠 있다. 주제적인 측면에서 보면 〈프리마베라〉와 〈비너스의 탄생〉이 서로 연결되는 듯하지만, 이 작품은 캔버스가 아닌 나무판에 그려져 두 작품이 한 쌍으로 만들어진 것이 아님을 알 수 있다.

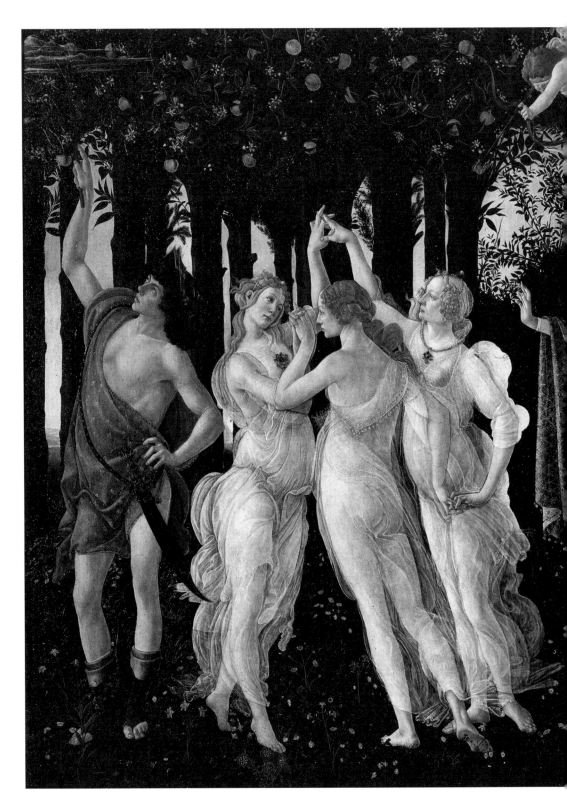

화가들의 마스터피스

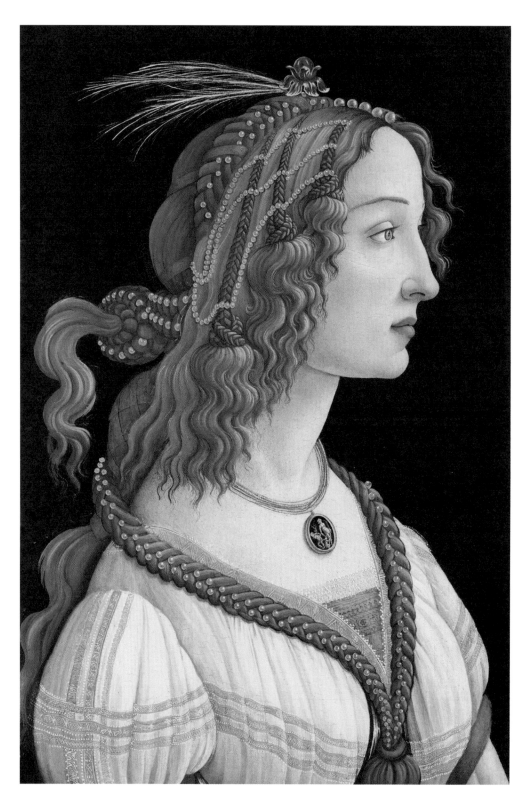

은, 인물이 왼손으로 황금빛 머리카락을 잡아 신체를 덮는 방식에서 드러난다. 고전적인 비너스상은 머리를 묶었지만 보티첼리가 그린 여신의 풍성한 금발 웨이브는 느슨하게 풀려 있으며 그녀를 해안으로 데려간 바람을 따라 자유롭게 흩날린다. 여기에서 우리는 화가가 자신이 속한 시대의 취향을 반영했다는 점을 알게 된다. 당시 피렌체에서는 금발이 유행했고, 여신의 얼굴 생김새와 머리카락은 보티첼리가 불과 몇 년 전에 그린 2점의 이상적 여인의 초상화에서 묘사한 곱슬곱슬한 금발을 닮았다. 그 초상화들은 1476년 스물두 살의 나이로 사망한 시모네타의 아름다움을 찬미하는 작품으로 오래전부터 간주되었다. 이는 〈비너스의 탄생〉이 당대 미의 개념뿐만 아니라 메디치 가문과도 관계가 깊은 작품임을 알려주는 근거다. 또한 꽃이 열매가 되는 오렌지나무를 표현한 것에서도 추가적인 관계성을 발견할 수 있는데, 오렌지의 색과 모양이 메디치 가문의 문장(紋章)에 박힌 공과 비슷하다.

메디치가 〈비너스의 탄생〉을 소유했다는 가장 오래된 기록은 조르조 바사리(Giorgio Vasari)의 책 『미술가 열전(The Lives of the Most Excellent Painters, Sculptors, and Architects)』(1550년경) 초판에 나타난다. 보티첼리의 전기 부분에서 바사리는 토스카나 언덕에 있는 메디치 성을 방문했을 때를 회상하며 "비너스의 탄생, 그리고 그녀를 이 땅으로 데려온 바람과 제피로스들"이라는 문구를 서술한 바 있다. 그는 같은 책에서 '삼미신이 꽃으로 뒤덮인' 사랑의 여신을 그린 또 다른 작품에 대해 설명했는데, 이는 〈프리마베라〉를 떠올리게 하는 표현이다.[5] 그러나 1975년에 발견된 1499년 소장품 목록에 따르면 〈프리마베라〉는 메디치 가문의 도심 궁전에 있는 로렌초 디 피에르프란체스코 데 메디치(Lorenzo di Pierfrancesco de' Medici)의 침실 곁방에 설치되어 있었다. 메디치 가문의 방계(傍系)에서 태어난 로렌초 디 피에르프란체스코는 열세 살에 고아가 되었고, 위대

이상적 여인의 초상(시모네타 베스푸치)
Ideal Portrait of a Lady(Simonetta Vespucci)

1475~1480년경, 포플러에 템페라, 82×54cm
슈테델 미술관, 프랑크푸르트

금발에 단정한 외모를 가진 시모네타 베스푸치(1453~1476)는 15세기 문예부흥기의 피렌체에서 사람들이 가장 찬미하는 아름다움을 지녔다. 보티첼리는 시모네타의 짧은 생애에 한 번 그녀를 그렸다고 전해지는데, 그것은 1475년에 열린 경기에서 우승한 줄리아노 데 메디치에게 수여된 상패 제작을 위해서였다. 그녀의 아름다운 초상은 이상적인 이미지를 담고자 한 여러 초상화와 〈비너스의 탄생〉에 등장하는 형상을 그리는 데 영감을 주었다.

한 자 로렌초는 그의 후견인을 맡았다. 로렌초는 어린 조카를 가르치기 위해 자신이 후원하던 인본주의 학자들의 모임에 참석했다. 그 모임에는 시인 폴리치아노, 서기관이자 번역가인 조르조 안토니오 베스푸치(Giorgio Antonio Vespucci), 철학자 마르실리오 피치노(Marsilio Ficino) 등이 속해 있었다. 〈프리마베라〉는 1482년 7월 메디치 가문 사람들이 한 청년의 결혼을 축하하기 위해 의뢰했을 가능성이 높다. 교황 식스토 4세(Pope Sixtus IV)가 새로 지어진 시스티나 성당 벽을 프레스코화로 장식하기 위해 로마로 초청한 피렌체 예술가들 가운데 한 명이었을 정도로 그해 보티첼리의 명성은 절정에 다다랐다. 그는 피렌체로 돌아온 뒤로도 메디치 가문을 위해 〈프리마베라〉를 포함한 다른 여러 신화적 주제의 그림들을 그렸으리라고 추측된다.

크기와 주제가 비슷한 〈비너스의 탄생〉과 〈프리마베라〉는 오랜 기간 한 쌍으로 만들어졌다고 추정되었다. 그러나 〈비너스의 탄생〉은 1499년 소장품 목록에 포함되어 있지 않았으며 바사리가 『미술가 열전』에서 언급하기 전까지 그림의 행방에 대한 기록은 전무하다. 그리고 두 그림의 주제가 연속적인 이야기(바닷속에서 태어나 키테라 섬을 지배하는 비너스)를 하는 듯 보이지만 재료의 차이에서 서로 다른 작품이라는 점을 알 수 있다. 〈프리마베라〉는 나무판에, 〈비너스의 탄생〉은 리넨 캔버스에 그려졌다. 가볍지만 내구성이 뛰어난 캔버스의 사용은 비교적 새로운 제작 방식이었는데, 당시에 캔버스는 시골 별장과 같이 격식을 따지지 않는 장소에서 더 일반적으로 사용되었다. 따라서 〈비너스의 탄생〉은 결코 도시 궁전을 위한 것이 아니었고, 아마도 산속의 가족 휴양지에 놓일 작품으로 의뢰된 듯하다. 명확한 기록이 없기에 의뢰된 작품에 관한 세부적인 사항은 추측으로 남아 있지만 시각적 근거, 즉 두 작품에 나타난 비너스에 대한 묘사는 반론의 여지가 없을 정도로 유사하다. 기품 있는 비율, 부드러운 우아함, 고요한 매력을 공유하는 두 비너스의 이미지는 단순히 육체적 아름다움만을 말하는 것이 아니라 육체가 마음, 영혼, 정신의 미덕에 형태를 부여한다는 인문주의적 이상을 구현한 하나의 상징과도 같다.

이후 수 세기 동안 보티첼리의 명성은 떨어졌고 메디치 가문은 쇠퇴했다. 마지막 남은 상속인 안나 마리아 루이자 데 메디치(Anna Maria Luisa de' Medici)는 1743년 사망하면서 가족의 미술품 컬렉션을 피렌체에 기증했다. 1815년 〈비너스의 탄생〉은 우피치 미술관에서 대중에게 공개되었지만 수십 년 동안 주목받지 못했다. 어쩌면 전시 장소가 문제였을 수도 있다. 1862년, 작가 레옹 라그랑주(Léon Lagrange)는 "피렌체 사람들이 보티첼리를 복도에 버렸다"고 한탄하기도 했다.[6] 이 무렵, 몇몇 영향력 있는 문학가들이 보티첼리와 그의 우아한

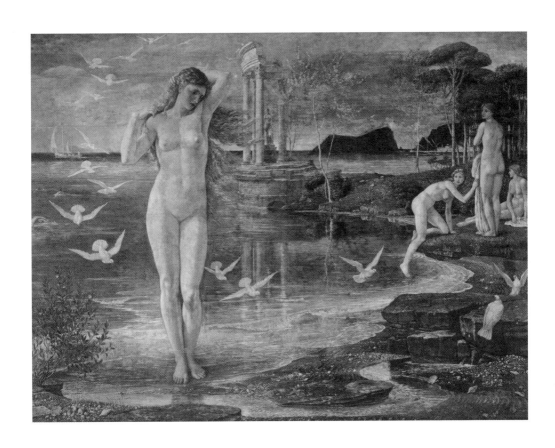

비너스의 부활
The Renaissance of Venus

월터 크레인(1845~1915)
1877년, 캔버스에 유채와 템페라, 138.5×184cm
테이트 브리튼, 런던

19세기 후반 보티첼리의 명성이 서서히 되살아나면서 유럽 예술가들의 작품에 '비너스 아나디오메네'
모티프가 자주 등장했다. 월터 크레인은 오랜 신혼여행 기간(1871~1872)에 피렌체를 방문했고 〈비너스의
탄생〉에서 깊은 감명을 받았다. 그가 그린 비너스 그림에는 보티첼리의 영향이 반영되었다고 볼 수
있다.

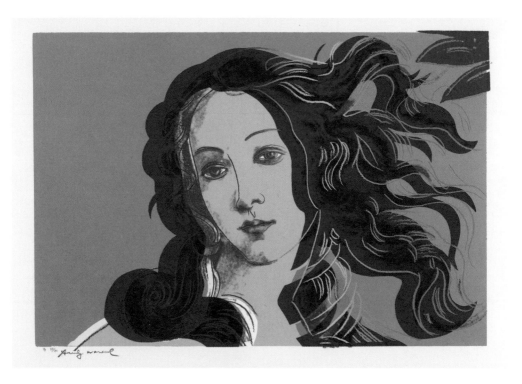

르네상스 회화의 일부(산드로 보티첼리 〈비너스의 탄생〉, 1482)
Details of Renaissance Paintings(Sandro Botticelli, Birth of Venus, 1482)

앤디 워홀(1928~1987)
1984년, 리넨에 아크릴과 실크스크린 잉크, 122×182cm
앤디 워홀 미술관, 펜실베이니아주

마치 현대의 유명 인사를 알아보는 것처럼, 낯익은 이목구비와 바람에 흩날리는 머리카락은 이 여인이 보티첼리 작품 속 여신임을 단번에 알아차릴 수 있게 한다. 앤디 워홀은 화려하고 생동감 느껴지는 색과 단순화된 형태로 비너스 이미지를 자신만의 스타일로 변형시켰다. 그의 이러한 접근 방식은 20세기 후반의 보티첼리 이미지가 가진 상징적인 힘을 강조한다.

23쪽 1992년 6월 24일, 미국 사우스캐롤라이나주의 힐튼 헤드 아일랜드
Hilton Head Island, S.C., USA, 24 June 1992

리네커 데이크스트라(1959년생)
1992~1996년, 크로모제닉 프린트, 167×140cm
시카고 미술관, 일리노이주

리네커 데이크스트라는 1990년대에 미국과 서유럽, 동유럽의 여러 해변에서 해수욕을 즐기는 청소년들의 사진을 찍었다. 그녀의 사진 시리즈는 단순한 배경에 한 명의 인물을 정면으로 담아낸 고전적인 초상화들과 형식적으로 유사하다. 데이크스트라는 미묘한 몸짓이나 표정을 포착함으로써 비슷해 보이는 초상 사이에서 각각의 개성적인 면모를 엿보게 한다. 이 시리즈는 과도기에 있는 이들을 기록한다. 그녀의 사진은 항상 하나의 순간과 다음 순간 사이에 있다. 몇몇 사진들은 보티첼리의 비너스 자세와 놀라울 정도로 유사하나, 이 포즈는 주인공이 무의식적으로 취한 것이다.

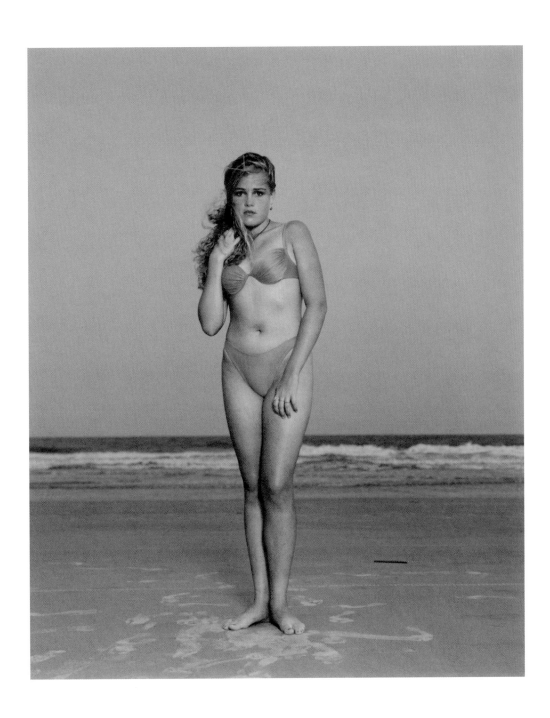

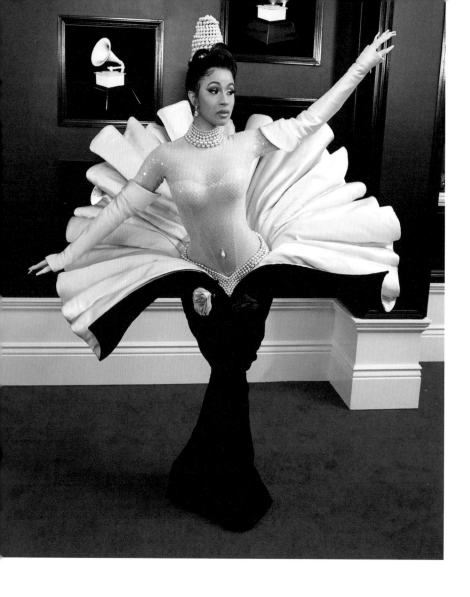

비너스 드레스, 1995년 봄/여름 컬렉션

티에리 뮈글러(1948∼2022)

보티첼리가 그린 꽃무늬 드레스를 입은 여성 이미지는 엘사 스키아파렐리부터 알렉산더 맥퀸까지 많은 패션 디자이너에게 영감을 주었다. 1995년의 뮈글러만큼 노골적으로 비너스를 떠올리게 하는 드레스를 디자인한 사람은 아마 없을 것이다. 안쪽이 분홍색 새틴으로 된 조개껍데기가 엉덩이 주위로 열리는 검은색 벨벳의 피시테일 스커트(fishtail skirt)와 거기에서 솟아오른 투명한 코르셋 바디 수트로 구성된 의상이었다. 그로부터 25년 후, 가수 카디 비는 바로 그 드레스를 '2019 그래미 어워드'의 레드카펫 위에서 부활시켰다.

인물 표현에 관심을 갖기 시작했다. 1855~1856년 이탈리아 여행에서 에드몽 드 공쿠르(Edmond de Goncourt)와 그의 형제 쥘(Jules de Goncourt)은 마치 조각상 같은 금발의 비너스가 '발푸르기스의 밤'을 주관하는 파우스트 전설 속 환영 같다며 칭송했다. 월터 페이터(Walter Pater)는 그의 유명한 저서 『르네상스 역사에 관한 연구(Studies in the History of the Renaissance)』(1873)에서 이 그림을 "기이한" 것이라 하면서도, "그리스인의 말보다도 더 그리스인의 분위기에 직접적으로 스며들게 하는" 그림이라고 말했다.[7] 보티첼리의 구도와 인물상은 귀스타브 모로(Gustave Moreau)나 에드가 드가(Edgar Degas) 같은 작가들이 따라 그리면서 알려지게 되었으며 복제품의 인기도 높아졌다. 그러나 메디치 가문과의 연관성을 비롯해 인본주의 사상과 관련된 세부적 맥락 없이 이미지만 유포되면서, 작품이 주는 메시지는 '시대를 초월한 백인 유럽인의 이상적 아름다움'이라는 단순하고 매혹적인 상징으로 축소되고 말았다.

벌링턴 하우스에서 열린 전시에서 대성공을 거둔 이탈리아 정부는 파리의 프티 팔레에서 열린 《이탈리아 미술(L'Art Italien)》(1935)과 미국 여러 도시에서 개최된 《이탈리아 거장들(Italian Masters)》(1939~1940)을 포함한 소장품 순회 전시를 선보였다. 보티첼리의 〈비너스의 탄생〉은 각 전시회의 핵심 작품으로 등장했으며 수 세기를 관통하는 아름다움의 본보기로 찬사를 받았다. 그림과 그 안에 담긴 역사는(그리고 아마도 그림의 주제도) 대부분의 대중과 비평가들에게 생소했을지 모른다. 하지만 구도의 중심에 서 있는 키 큰 아름다운 금발 여성은 무대나 스크린에 등장하는 여배우 혹은 패션잡지에 나오는 늘씬한 모델과 같은 신체적 특징을 가지고 있어 즉각적으로 사람들에게 인식되기 쉬웠다. 제2차 세계대전의 발발로 아트 투어 문화는 끝났지만 보티첼리의 비너스 이미지는 사람들에게 지울 수 없는 인상을 남겼다. 제임스 본드 시리즈의 영화 〈007 살인번호(Dr. No)〉(1962)에서 여배우 우슬라 안드레스(Ursula Andress)가 비키니 차림으로 바다에서 활보하는 장면처럼 전형적인 유럽의 이상미가 담긴 대중적인 콘텐츠에서부터 비백인, 비서구, 비이분법적인 아름다움을 알리기 위해 모티프를 차용하고 변용하는 시도에 이르기까지, 보티첼리 작품의 형식은 미술, 영화, 패션 등 여러 영역에서 여성의 아름다움을 보여주는 이미지로 끊임없이 재현되어왔다. 그리고 의도적이든 아니든(찬사, 비판, 패러디 등 무엇이든 상관없이) 이러한 되풀이는 보티첼리가 보여준 전통과 현대의 고풍스러운 융합의 효과를 증폭시키며 영원한 진리라는 탈을 쓴 동시대적 사고를 자극한다. ✤

모나리자
레오나르도 다빈치

루브르 궁전의 멋진 전시실을 지나 그 묘한 형상 앞에 설 때마다 나는
'그녀는 그녀가 앉아 있는 바위보다 나이가 더 많다'고 중얼거린다.

오스카 와일드 『예술가로서의 비평가』(1890)

조르조 바사리가 레오나르도 다빈치(Leonardo da Vinci)의 삶을 기술한 부분을 보
면, '예술이 자연을 얼마나 유사하게 모방할 수 있는지 알고 싶은 사람'은 '모
나리자'라고 불리는 여성의 초상화를 연구해야 한다고 쓰여 있다. 바사리는
인물의 생김새에 내재된 생명력을 명확하게 재현해내는 레오나르도의 능력
에 감탄했다. 그의 설명에 따르면, 〈모나리자〉는 장밋빛과 진줏빛으로 채색
된 섬세한 피부 위에 살아 있는 듯한 '촉촉한' 눈, '살갗에서 나온' 듯한 속눈썹
과 눈썹, '인간의 것보다 신성해 보이는 기분 좋은 미소'를 가진 초상화였다.[1]
바사리는 자신의 책에서 레오나르도가 모델의 미소를 유지시키기 위해 광대
와 음악가를 고용해 즐거운 분위기를 만들었다고 서술했다. 그림 속 그녀는
프란체스코 델 조콘도(Francesco del Giocondo)의 아내이며, 레오나르도가 피렌체에
살던 시절 조콘도가 그에게 초상화를 의뢰했다는 내용도 덧붙였다. 또한 4년
의 작업 끝에 미완성 초상화를 남겼고 현재 프랑스 왕이 소유한 퐁텐블로에
있다고 기록했다. 그러나 바사리가 밝히지 않은 부분이 하나 있었는데 그가
그 그림을 본 적이 없다는 사실이다. 바사리는 1550년경 『미술가 열전』을 집
필했다. 그런데 그보다 35년 전, 레오나르도는 이미 그 그림을 가지고 이탈리
아를 떠났다.

　　레오나르도 다빈치의 〈모나리자〉를 일컬어 세계에서 가장 유명한 그림이
라고 말하는 것은 결코 과장된 표현이 아니다. 최근 몇 년간 하루에 3만 명의
사람들이 바사리가 할 수 없던 일(상자 같은 액자에 싸여 방탄유리로 덮인 작고 어두운 그림을

보는 일)을 하기 위해 〈모나리자〉가 전시된 루브르 박물관의 전시실 국가관(Salle des États)을 방문했다. 약 150년 전 이 그림을 본 경험을 기록으로 남긴 오스카 와일드(Oscar Wilde)와는 달리, 오늘날의 관람객들이 〈모나리자〉를 차분하게 감상하기란 불가능하다. 그림과 최소 4미터 떨어져 있는 군중들이, 자신이 그림을 봤다는 사실을 사진으로 증명하기 위해 카메라를 높이 들고 몰려들기 때문이다. 그럼에도 불구하고 이들의 감상 경험은 그림을 먼저 본 이들이 이미 만들어놓았다는 점에서 근본적으로 와일드의 경험과 유사하다.[2] 레오나르도의 작업실에서 〈모나리자〉를 보았을 가장 초기의 숭배자들부터 짧은 순간일지라도 개인적인 경험을 위해 루브르 박물관에 몰려드는 오늘날의 관람객까지, 이 피렌체 여성의 초상화는 의심할 여지없이 보는 이들을 사로잡았다. 이는 한 그림을 명작으로 만드는 것이 그림 자체가 지닌 우수성인지, 아니면 수 세기에 걸친 찬사와 해석인지 질문을 불러일으킨다.

전시장에서 직접 보든, 고해상도 이미지로 보든 바사리가 〈모나리자〉를 대상으로 한 풍부한 묘사를 온전히 경험하기는 힘들다. 수 세기가 지나면서 그림의 색채가 갈색조로 어두워졌고, 두꺼운 바니시층이 노랗게 변색되면서 표면에 일어나는 빛의 작용이 둔화되고 섬세한 표현들이 무뎌졌기 때문이다. 그러나 조형적·과학적으로 면밀하게 연구한 결과, 레오나르도의 매체를 다루는 환상적인 능력을 찬양했던 바사리의 주장은 더욱 확실해졌고, 그의 기준에 충족되기를 열망한 '모든 훌륭한 장인들'을 '좌절하고 낙심하게' 만들었다.[3] 레오나르도가 안료를 기름과 섞어 만든(물[프레스코]이나 달걀흰자[템페라]와 섞지 않고) 비교적 새로운 재료인 유화물감을 사용한 최초의 이탈리아 미술가는 아닐지 모르나, 그는 기름의 고유한 특성을 최대한으로 활용해 유화를 그린 작가다. 유화물감이 가진 반투명한 속성은 빛이 매체의 층을 통과할 수 있게 했고, 레오나르도는 자신이 '스푸마토(sfumato)'라고 부른 기술을 이용해 아주 얇은 색채의 층을 쌓아 올려 대기의 밀도를 효과적으로 표현했다. 유화물감은 천천히 건조되기 때문에 마르지 않은 상태, 즉 변화 가능한 표면을 유지한 채로 매끄러운 그러데이션인 '키아로스쿠로(chiaroscruro)'로 만들어낼 수 있었다. 이렇듯 윤곽선이 명확하지 않은 3차원의 환영적 표현은, 우리가 자연에서 보는 형상이 가진 실제적인 무게감, 조형성, 현존성을 불러일으킨다. 심지어는 여러 겹으로 땅을 표현하고 어두운 색채를 사용한 부분에서도 레오나르도의 우수한 관찰력과 묘사력이 충분히 발휘되었음을 확인할 수 있으며, 손의 피붓결과 미묘한 홍조, 눈가의 살갗에서 느껴지는 부드러움, 입이 움직이는 듯한 표현까지, 레오나르도는 주인공과 닮게 묘사했을 뿐만 아니라 생동감 역시 포착해냈다.

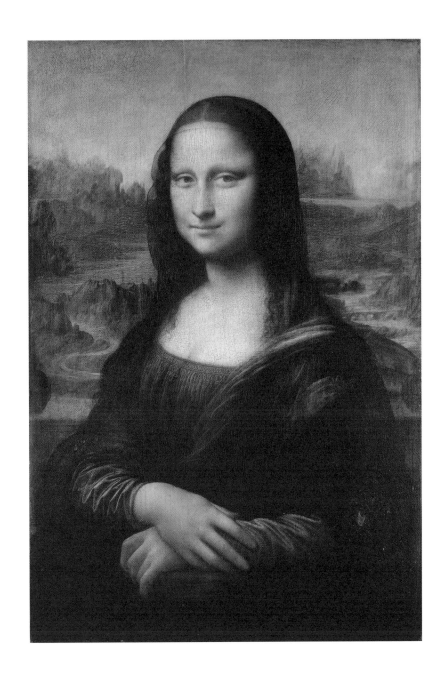

모나리자: 프란체스코 델 조콘도의 아내, 리사 게라르디니의 초상
Mona Lisa: Portrait of Lisa Gherardini, Wife of Francesco del Giocondo

레오나르도 다빈치(1452~1519)
1503년경, 포플러에 유채, 77×53cm
루브르 박물관, 파리

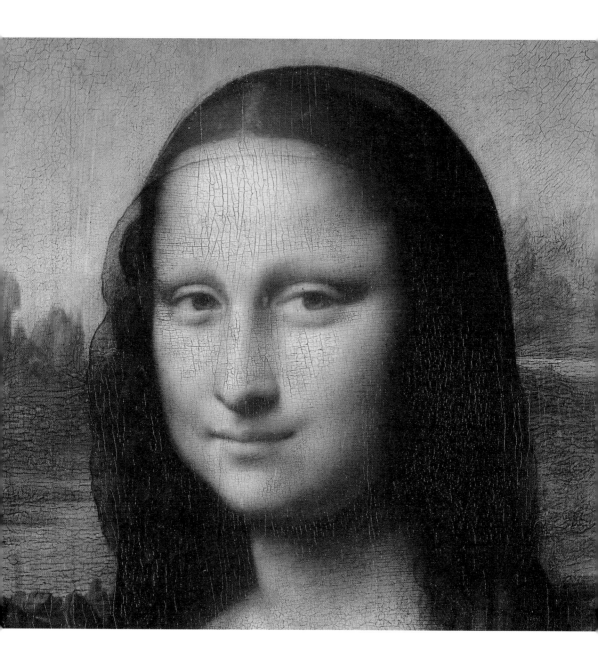

모나리자(부분)

실존 인물인 리사 게라르디니에 대한 설명이 명확히 남아 있지 않기 때문에 이 초상화가 실제 모습과 많이 닮았는지는 알 수 없다. 하지만 레오나르도는 빛과 그림자의 표현을 통해 전에 없던 자연스러운 생명력을 재현해냈다. 옆으로 쳐다보는 눈부터 그 유명한 미소를 만들어낸 입술 끝의 힘까지, 부드럽고 매끄러운 붓질로 풍부한 표정 표현의 가능성을 보여주는 작품이다.

수 년간 초상화의 모델과 그녀의 묘한 미소를 둘러싼 자극적인 이야기들이 생산되었다. 소문인즉 모델은 레오나르도의 정부였고, 비밀을 가진 여인이자 좋은 새어머니였다는 것이다. 비록 미소에 관해서는 설명되지 않았지만 계속되는 추측과 달리 그녀의 정체는 명확하게 기록되어 있다. 바사리는 〈모나리자〉의 모델과 그녀의 남편 이름을 명시하고, 16세기 초 피렌체에서 살던 그들의 신원과 생애를 증명하는 문서들을 함께 제시했다. 그림을 의뢰한 프란체스코 델 조콘도는 가족 사업을 성공적으로 지휘한 인물로, 피렌체와 그 주변의 부동산을 다수 소유한 비단 상인이었다. 레오나르도와 이 그림의 관계를 보여주는 가장 오래된 문서로 알려진 자료를 보면 그가 작품을 그린 시기를 알 수 있다. '1503년 10월'이라 명시된 자필 주석이 달린 문서로, 재무관 아고스티노 마테오 베스푸치(Agostino Matteo Vespucci)가 소유한 1477년 판 『키케로의 친구들에게 보내는 편지들(Cicero's Letters to his Friends)』이다. 이 글에서 레오나르도의 재능은 고대 그리스 예술가 아펠레스(Apelles)의 재능에 비유되는데 그 근거로 '리사 조콘도의 두상'이 언급된다.[4] 리사는 조콘도의 두 번째 아내였고 둘 사이에는 6명의 자녀가 있었으며 그중 5명은 레오나르도가 그녀의 초상화를 그리기 전에 태어났다. 초상화 작업 과정에 대한 연표는 없지만 레오나르도가 밀라노로 이주한 1507년 또는 1508년 사이 어느 시점까지 이 그림은 그의 작업실에 남아 있었을 것으로 추정된다. 전통적인 기준에서는 그림이 미완성 상태로 보일 수도 있지만, 현시점에서는 〈모나리자〉가 미완성 작품이라고 말하기는 어렵다. 레오나르도는 그림을 고객에게 주지 않고 다른 물건들과 함께 밀라노(그리고 다음 거주지로)로 가져갔다고 알려졌다.

'리사 조콘도의 두상'이라 쓰인 시기의 주석에는 레오나르도가 작업 중이던 다른 작품들도 언급되어 있는데, 주석의 저자로 추정되는 베스푸치가 그의 작업실을 방문했음을 암시한다. 1504년 피렌체에 새로 도착한 젊은 예술가 라파엘로 산치오(Raffaello Sanzio)는 레오나르도의 작업실을 여러 차례 방문한 것으로 보인다. 그의 그림 중에는 〈모나리자〉로부터 영향을 받은 듯한, 〈모나리자〉와 유사한 헤어스타일과 머리 장식을 하고 비슷한 옷을 입은, 정확히 같은 포즈를 취한 여성을 그린 그림들이 있기 때문이다. 라파엘로는 〈마달레나 도니의 초상(Portrait of Maddalena Doni)〉(1506)과 〈발다사레 카스틸리오네의 초상(Portrait of Baldassare Castiglione)〉(1514~1515) 등 후기 작품에서 상반신은 왼쪽으로 틀어져 있고 머리는 정면을 향한 반신상의 콘트라포스토 자세를 반복적으로 사용했다. 라파엘로가 후기 초상화들을 그릴 때 두 화가는 모두 교황의 후원을 받으며 로마에 있었으나, 레오나르도는 1516년 프랑수아 1세의 초청으로 프랑스

왕궁으로 떠났다. 그는 왕이 제공한 거주지인 루아르 계곡 안쪽 앙부아즈의 클로 뤼세 성에서 1519년 생을 마감할 때까지 살았다. 그와 함께 오래 일한 조수 잔 자코모 카프로티 다 오레노(Gian Giacomo Caprotti da Oreno, '살라이'라는 이름으로 더 알려져 있다)의 유산 목록(1524)에 '라 조콘다'의 초상화가 있었지만 복제품이었을 가능성이 높다. 살라이의 후손들로부터 구입했든, 레오나르도가 왕에게 유산으로 직접 남겼든 〈모나리자〉는 1530년 프랑스 왕실의 소장품이 되었다. 바사리의 주장에 의하면 반세기 이상이 지난 1625년, 〈라 조콩드〉로 알려진 '덕 있는 이탈리아 여성'의 초상화가 퐁텐블로에 존재했다는 것이 확인되었다.[5] 1789년 프랑스 혁명 이후 루브르 궁전이 박물관으로 탈바꿈해 대중에게 공개되었을 때(1797) 〈모나리자〉는 왕실 소장품들 중 핵심 작품으로 소개되었다. 나폴레옹 보나파르트(Napoleon Bonaparte)가 거주하던 튈르리 궁전으로 잠시 옮겨진 시기(1800~1804)를 제외하고 〈모나리자〉는 계속 루브르 박물관에 보관되었다.

바사리의 시대부터 문학가들은 단순해 보이는 이 16세기 피렌체 여성 초상화에 신비로운 분위기를 부여하는 여러 서사를 만들어가며 〈모나리자〉를 묘사했다. 모델이 '미소를 유지하도록' 레오나르도가 공연하는 이들을 고용했다는 바사리의 서술 또한 만들어진 이야기일 수도, 진실일 수도 있다는 말이다.[6] 1625년의 퐁텐블로 작품 목록에는 모델의 덕목을 언급하면서 그녀는 "창녀가 아닙니다(일부 사람들이 믿는 것처럼)"라는 말이 덧붙여져 있다.[7] 『나폴레옹 박물관 도록(Catalogue Galerie de Musée Napoleon)』(1804~1815, '나폴레옹 박물관'은 나폴레옹 황제 재위 기간에 붙여진 루브르 박물관 이름이다)의 저자 조셉 라발레(Joseph Lavalée)는 "이 매혹적인 여성이 말을 할 수만 있다면"이라는 설명을 넣었는데, 이는 그가 그림 속 여성에게 강한 매력을 느꼈다는 사실을 알려준다.[8] 〈모나리자〉의 불가사의한 매력을 찬양하는 경향은, 당대의 낭만적 감수성과 이 그림을 단순한 초상화 이상의 이미지로 만들려는 욕망에 힘입어 19세기 내내 확대되었다. 테오필 고

모나리자(부분)

갈색조로 변한 화면과 노랗게 변색된 바니시는 레오나르도가 실제로 사용한 생생하고 대조적인 색채를 알아볼 수 없게 만든다. 연구에 따르면, 그림이 어두워졌다는 것은 이미 18세기에도 명백한 사실이었다. 다행히 복원 전문가들은 표면이 손상될지도 모른다는 이유로 그림을 깨끗이 닦아내는 행위에 반대해왔다. 그럼에도 불구하고 우리는 여전히 그림에서 레오나르도의 능숙한 물감 처리, 특히 머리 장식 부분의 투명한 층, 밝은 곳에서 어두운 곳으로 자연스럽게 이어지는 그러데이션, 배경을 덮은 섬세한 안개를 확인할 수 있다.

티에(Théophile Gautier), 샤를 클레망(Charles Clément), 샤를 보들레르(Charles Baudelaire), 공쿠르 형제 등 저명한 프랑스 작가들도 그림의 역사를 이야기하기보다는 시적인 표현을 통해 그림 속 모델을 진정한 팜므 파탈을 구현하는 여성적 환영으로 묘사했다.[9] 마치 스핑크스를 묘사하듯이 말이다. 흥미로운 사실은 이 작가들 중 다수가 〈모나리자〉를 언급할 때 무생물을 지칭하는 단어인 '그것(it)'이 아닌 '그녀(she)'로 표현함으로써 마치 이 작품을 생각하고 느끼며 비밀을 지키는, 살아 있는 존재로 여겼다는 점이다.

〈모나리자〉에 얽힌 다양한 미스터리가 있지만 그중 가장 창의적이고 영향력이 큰 것은 월터 페이터의 글이다. 그는 1865년 이탈리아를 여행한 후 이탈리아 예술가들을 주제로 일련의 에세이를 썼다. 레오나르도의 생애에 관한 설명은 1867년 「격주 리뷰(Fortnightly Review)」에 처음 실렸으며, 그의 에세이집 『르네상스 역사 연구(Studies in the History of the Renaissance)』(1873)에 수록되었다. 페이터는 "라 조콘다는 진정한 의미에서 레오나르도의 걸작이며, 그의 사고방식과 작업 방식이 드러나는 예"라는 사실을 인정하면서 초상화에 대한 논의를 시작한다. 그러나 이어지는 내용은 작가가 아닌 모델에 집중된다. 그녀는 영원한 여성의 화신으로 등장하며 "천 년 동안 남자들이 무엇을 욕망하게 되었는지를 표현"하는 존재다. 페이터는 "그녀는 그녀가 앉아 있는 바위보다 나이가 더 많다"고 말하며 "이상한 생각과 환상적인 몽상, 절묘한 열정"이 깃든 영혼으로 빚어진 아름다움을 가진, 마치 죽음을 무릅쓴 "뱀파이어"와 같다고 말한다.[10] 오스카 와일드가 페이터의 글을 떠올리지 않고는 〈모나리자〉를 감상할 수 없다고 주장한 이유는 그가 페이터의 대담한 상상력에 주목했기 때문일 것이다. "페이터가 〈모나리자〉 초상화에 레오나르도는 생각하지도 않은 이야기를 가미했는지 누가 다시 신경이나 쓰겠는가?"[11]

발코니의 젊은 여인
Young Woman on a Balcony

라파엘로 산치오(1483~1520)
1504년경, 펜과 잉크, 22×16cm
루브르 박물관, 파리

이 그림은 레오나르도가 작업실에서 〈모나리자〉를 제작하던 시기에 라파엘로가 그것을 보았을 수도 있다는 사실을 암시한다. 모델의 포즈는 〈모나리자〉와 같다. 의상도 비슷하고 머리 장식 또한 거의 동일하다. 그러나 라파엘로의 그림 속 모델은 나이가 조금 더 어려 보이며 보다 부드럽고 풍만한 모습을 하고 있어, 단순한 복제가 아닌 레오나르도의 작품에 영향을 받았다고 볼 수 있다.

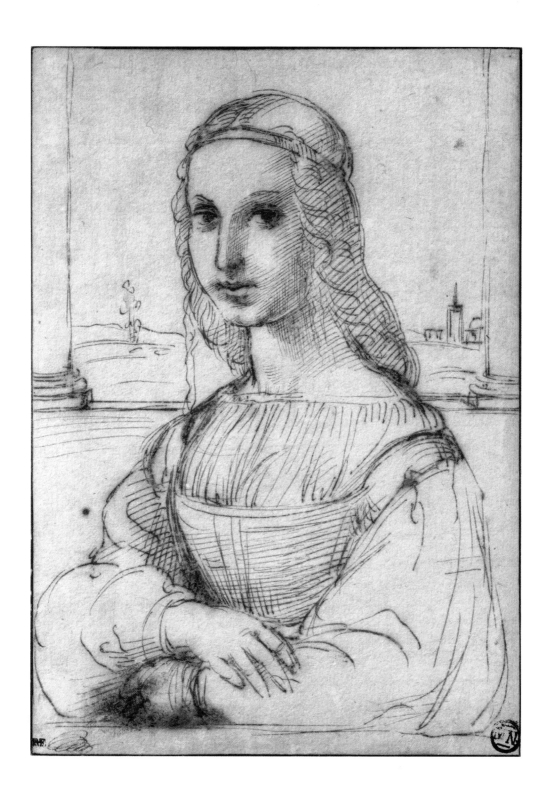

밀레의 모나리자 드로잉
Millet's Drawing of the Mona Lisa

귀스타브 르 그레이(1820~1884)
1854~1855년, 알부민 실버 프린트, 29×19cm
장 폴 게티 미술관, 캘리포니아주

복제된 사진들은 〈모나리자〉가 대중적 인기를 얻는 데 큰 역할을 했다. 르 그레이가 이 이미지를 만들 당시에는 그림 원본이 어두워 그것이 가진 특징을 완벽하게 포착할 수 없었기 때문에 섬세하게 묘사된 드로잉을 촬영했다. 오늘날 우리는 고해상도 이미지를 통해 전시장에서 그림을 직접 접할 때보다 훨씬 더 가깝게, 더 많은 것을 볼 수 있다.

모나리자(레오나르도 다빈치를 따라서)
Mona Lisa(after Leonardo da Vinci)

루이지 칼라마타(1802∼1869)
1857년, 에칭, 56.5×43.5cm
필라델피아 미술관, 펜실베이니아주

초기 판화와 에칭은 레오나르도의 예술이 가진 미묘함을 단순하고 단단하게 만들었다. 칼라마타는 원작을 직접적으로 묘사한 섬세한 그의 드로잉(1825∼1827)을 바탕으로, 레오나르도의 정교한 컬러 그러데이션을 단색으로 바꾸기 위해 십자형, 선, 점 등 다양한 방식으로 동판을 조각했다.

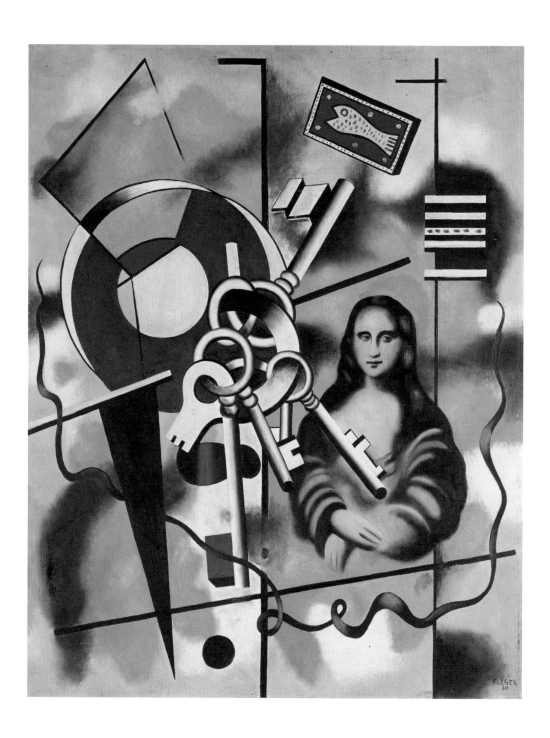

화가들의 마스터피스

19세기 말 대중들은 몇몇 엘리트와 문학 애호가들에 의해 형성된 〈모나리자〉의 환상을 공유했다. 또한 인쇄술과 사진의 발전은 레오나르도의 정교함을 담아낸 고품질의 복제를 가능하게 만들었기 때문에 더욱 많은 사람이 〈모나리자〉를 알게 되었다. 멋진 작품의 판화 혹은 삽화가 들어간 잡지와 함께 생산된 인기 있는 새로운 엽서는 〈모나리자〉의 팬층을 넓히고 다양화했다. 그리고 많은 이가 여가를 누리게 되면서 중산층과 노동자 계층의 미술관 방문 횟수가 19세기의 마지막 25년간 빠른 속도로 증가했다. 여기서 가장 중요한 점은 관광업이 발전해가던 그 무렵에는 파리에 방문할 때 루브르 박물관에 들르는 것이 필수 코스가 되었다는 사실이다. 이때부터 수많은 여행 가이드가 〈모나리자〉 모델의 미스터리함을 강조하는 언어를 사용해 그림에 대한 대중적 관심을 높이는 역할을 했다. 1900년 판 『베데커의 파리와 그 주변 (Baedeker's Paris and its Environs)』에 따르면, 캔버스의 "어두워진 상태"조차도 "시인과 작가들이 세대를 거치며 묘사하던 스핑크스 같은 미소"가 가진 매혹적인 힘을 결코 사라지게 할 수 없었다고 한다.[12]

그러나 이 그림이 국제적인 명성을 얻게 된 계기는 루브르 박물관에서 일어난 도난 사건이었다. 1911년 8월 21일 이른 아침, 박물관에 유리공으로 임시 고용된 노동자 빈첸초 페루자는 벽에서 〈모나리자〉를 떼어낸 뒤 자신의 작업복 안으로 밀어 넣고 도망갔다. 이후 그림을 도난당했다는 사실이 밝혀지자 박물관 측은 건물 전체를 조사했지만, 유일한 단서는 계단 통로에서 발견된 빈 프레임뿐이었다. 루브르 박물관이 대중 관람을 제한한 일주일 동안 한 선정적인 언론 보도로 인해 이 사건이 소문나기 시작했는데, 한 미친 사람이 그림과 사랑에 빠졌고 그녀를 가져야만 했다는 내용이었다. 박물관이 다시 문을 열자 사람들은 벽의 빈 공간에 애도를 표하기 위해 몰려들었다. 경찰은 대

열쇠가 있는 모나리자
La Joconde aux clés
페르낭 레제(1881~1955)
1930년, 캔버스에 유채, 91×72cm
페르낭 레제 국립미술관, 비오

한 가게의 창문에서 〈모나리자〉 엽서를 본 레제는 그 이미지가 자신의 주머니 속 열쇠와 같은 일상적인 물건에 지나지 않는다고 생각했다. 또한 살바도르 달리와 마르셀 뒤샹은 저렴한 복제품 〈모나리자〉에 콧수염을 그려 그림의 상품화에 주목했다.

대적인 수사에 나섰지만 몇 달간 허위 단서에 시달리면서 그림을 찾으려는 노력이 잦아들었고 대중의 관심도 사라졌다. 그동안 페루자는 파리에 있는 자신의 아파트에 그림을 보관했는데, 나중에 그는 도난 동기가 개인적 욕심이 아니라 애국심이라고 주장했다. 나폴레옹 군대가 이탈리아를 점령하는 동안 레오나르도의 〈모나리자〉를 전리품으로 가져갔다고 잘못 믿은 것이다. 1913년 11월 29일 페루자는 50만 리라에 해당하는 그림을 고국으로 가져가기 위해 피렌체에 기반을 둔 골동품 상인 알프레도 제리(Alfredo Geri)에게 연락했다. 제리는 우피치 미술관의 큐레이터인 조반니 포지(Giovanni Poggi)를 불러 그림이 진품임을 알아냈고 경찰에 신고했다. 〈모나리자〉는 12월 19일 로마에서 열린 행사를 통해 프랑스 대사에게 인계되었다. 어느 때보다 더 유명해진 이 그림은 그해 말 다시 파리로 돌아왔다.

제2차 세계대전 중에는 히틀러가 〈모나리자〉를 훔쳤다는 소문이 돌기도 했는데, 그림은 점령 상태이던 파리에서 조용히 이동해 프랑스의 다른 여러 장소에 보관되었다. 20년 후 〈모나리자〉는 미국 영부인 재클린 케네디(Jacqueline Kennedy)의 부탁으로 프랑스 문화부 장관이던 앙드레 말로(André Malraux)의 도움하에 1963년 워싱턴 D.C.의 국립미술관과 메트로폴리탄 미술관에 잠시 대여된 바 있다. 1974년에는 도쿄 국립박물관, 모스크바의 푸시킨 박물관을 순회했지만 그 이후로는 한번도 루브르 박물관을 떠난 적이 없다. 루브르 박물관에서 실시한 설문조사에서 응답자의 80퍼센트는 방문 이유로 〈모나리자〉를 꼽았다. 하지만 그림을 보고 싶은 대중의 욕구가 치솟으면서 감상 경험의 질은 현저히 떨어졌다. 2019년까지 하루 평균 3만 명의 사람들이 전시장에 몰려들었다. 미술 평론가 제이슨 파라고(Jason Farago)는 〈모나리자〉를 보기 위한 긴 대기줄을 일컬어 '철옹성 같은 뱀'에 비유하기도 했는데, 이처럼 길고 긴 줄을 서서 전시실에 들어간 사람들은 작품 근처에 1분도 채 있지 못하며 그 시간마저도 휴대전화로 사진을 찍으려 분주히 움직이곤 한다.[13] 작품을 보기 위해 무리하게 애쓰는 군중의 현실이 실망스러움에도 불구하고 레오나르도의 위대한 업적과 그림을 둘러싼 전설적인 이야기들은 굳건히 인기를 지켜냈다. 그리고 그 명성에 걸맞게 〈모나리자〉는 명화의 개념을 정의하는 대표적인 작품이 되었다.✦

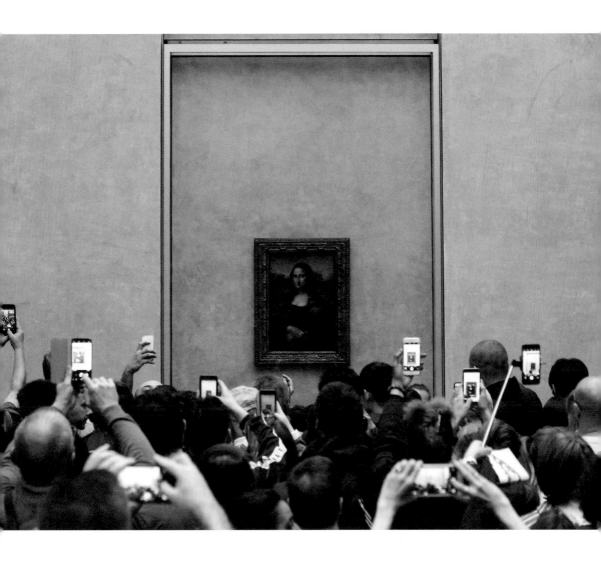

위, 42~43쪽 **루브르 박물관의 군중들**

⟨모나리자⟩를 보고 싶어 하는 군중의 존재는 애초에 친밀한 초상화로 그려진 작품의 진가를 온전히 알아보는 것을 불가능하게 한다. 많은 관람자가 전시장에 잠시 서서 휴대전화로 그림을 찍기 위해 루브르 박물관을 찾는다. 이로 인해 박물관 직원들은 "⟨모나리자⟩는 또 다른 걸작으로 둘러싸여 있습니다. 전시실 안을 둘러보세요"라는 표지판을 게시하게 되었다.

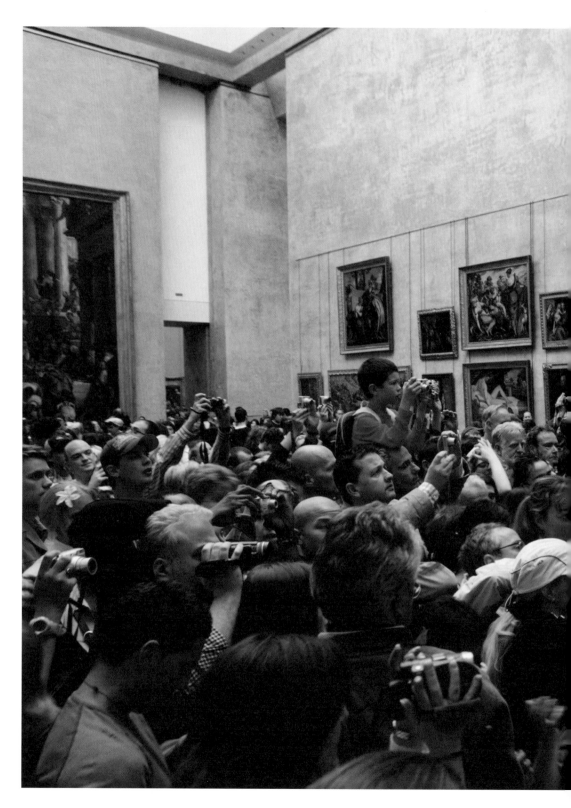

　화가들의 마스터피스

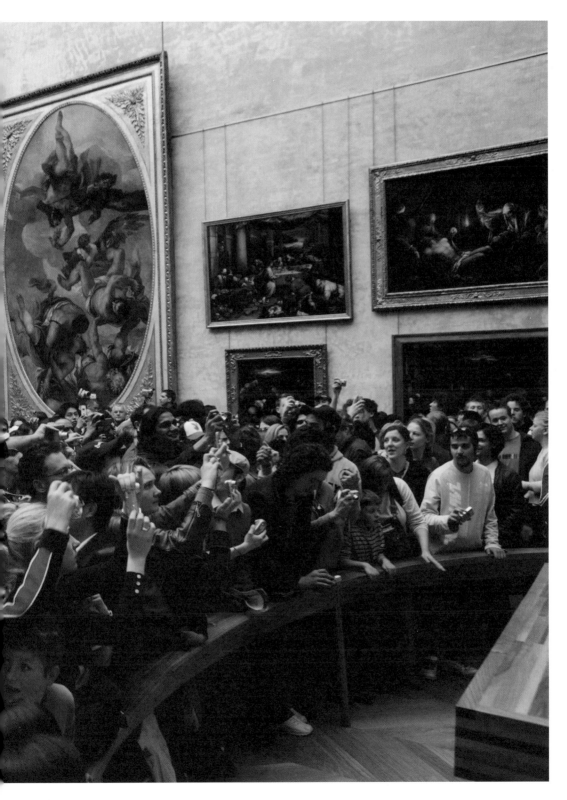

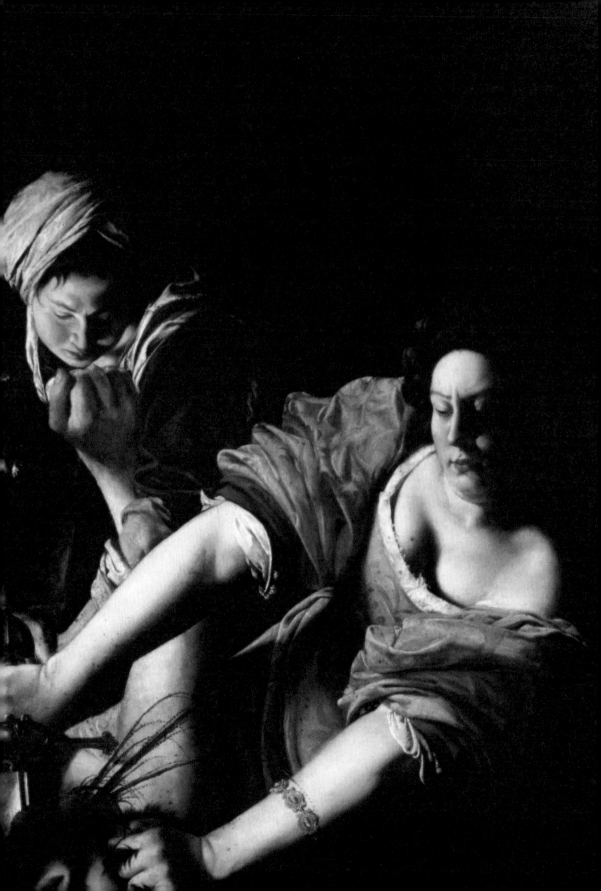

홀로페르네스의 목을 베는 유디트

아르테미시아 젠틸레스키

여성이 무엇을 할 수 있는지 보여드리겠습니다!

안토니오 루포에게 아르테미시아 젠틸레스키(1649년 8월 7일)

아시리아가 베툴리아 지방을 포위하기 전날, 유대인 과부 유디트는 침략군 사령관 홀로페르네스와 식사를 하기 위해 최고급 드레스를 입었다. 홀로페르네스는 식사 내내 술을 많이 마셨고 결국 만취했다. 이때 유디트는 시녀 아브라의 도움을 얻어 재빨리 칼로 그의 목을 벴다. 두 여성은 외부의 침략으로부터 도시를 구해냈다는 다소 섬뜩한 증거로 자른 머리를 들고 적의 진영에서 눈에 띄지 않게 빠져나갔다. 유디트의 영웅적 행위는 유대 경전의 그리스어 번역본인 『70인역(*Septuagint*)』(기원전 3~2세기경)에 포함되어 있다. 유대 학자들은 이 내용을 야사 정도로 여겼지만, 다수의 초기 기독교 교회 학자들은 이를 참고해 더 오래전의 텍스트를 연구하고 교훈적인 일화를 제공하는 자료로 사용했다. 살아남은 유디트의 전설적인 일화는 반종교 개혁 기간에 가톨릭 신자들 사이에서 더욱 큰 인기를 얻었다. 그러나 21세기에 그녀의 이야기는 성서보다는 아르테미시아 젠틸레스키(Artemisia Gentileschi)의 그림을 통해 더 잘 알려져 있다.

　아르테미시아는 17세기 로마 가정에서 자란 여성으로, 그녀 삶의 많은 부분은 성별에 의해 결정되었다.[1] 그녀가 할 수 있는 사회적 교류와 이동은 매우 제한적이었으며, 아직 어린아이였을 때 마주한 어머니의 죽음은 그녀에게 또 다른 여성인 어머니의 역할과 책임을 부과했다. 미래의 결혼은 가족의 사회적 지위는 물론 사회에서의 그녀 신분에 따라 좌우되었다. 그러나 아르테미시아는 당시 대부분의 여성과는 달리 아버지의 직업을 통해 남성의 세계에 접근할 수 있었다. 로마의 저명한 화가이던 아버지 오라치오 젠틸레스키(Orazio

Gentileschi)는 예술가들과 후원자들을 집에 있는 작업실로 초대하곤 했다. 그는 딸의 잠재력을 일찍 알아챘고 아들들에게 시킨 훈련을 그녀에게도 동일하게 시켰다. 그녀는 재능 덕분에 자신감이 쌓였고, 심지어 자신의 명성을 회복하기 위해 장기간의 재판을 해야 했던 성폭행이라는 잔인한 경험도 그녀의 야망을 꺾지 못했다. 몇 년 후, 아르테미시아는 예술에서 "여성의 이름은 작품을 볼 때까지 의심을 불러일으킨다"고 썼다.[2] 그녀는 작품이 성별보다는 예술적 역량의 맥락에서 보이도록 여주인공 유디트의 이야기로 눈을 돌려 첫 번째 걸작을 만들었다.

1612년 오라치오 젠틸레스키는 토스카나 대공비 로렌의 크리스티나(Christina of Lorraine)에게 보낸 편지에서 당시 열아홉 살이 된 딸 아르테미시아가 3년 동안 그림을 그려왔으며 그 능력이 "비길 데가 없다"고 전했다.[3] 이 기록은 아르테미시아의 경력이 1609년 즈음에 시작되었음을 보여주는데 아버지의 작업실에서 훈련받은 시기는 더 일찍부터였을 것으로 짐작된다. 그녀가 본격적인 그림 공부를 언제부터 했는지는 알려지지 않았지만 그림을 그리기 전에는 아마 도제들이 전통적으로 하던 일들(물감을 섞고, 작업실을 청소하고, 필요한 일이 있을 때 도움을 주고, 스승이 하는 일을 지켜보는 등)을 했으리라고 추정된다. 오라치오는 우아하고 자연주의적인 특징으로 화가로서의 명성을 얻었지만, 아르테미시아가 훈련받던 시기의 그는 친구이자 동료이던 카라바조(Caravaggio)의 극적이고 혁신적인 형식에 영향을 받아 더욱 현실적으로, 감정을 담아 작업했다. 오라치오도 카라바조처럼, 전통적인 관행이던 선행 연구를 다루는 과정 없이 실제 모델을 보고 직접 그림을 그렸다. 아르테미시아는 서명과 날짜가 기입된 그녀의 첫 번째 작품 〈수산나와 장로들(Susannah and Elders)〉(1610)에서 강렬한 표현과 실제 같은 인물들을 창조해내는 탁월한 능력을 보여주었는데, 이를 본 아버지의 동료 몇몇은 오라치오가 그렸을 것이라며 그녀의 서명을 부정했다.

아르테미시아의 젊은 시절은 여러 면에서 같은 세대와 환경에 있던 다른 여성들과 비슷했다. 그녀의 세계는 1605년 어머니가 돌아가신 후 3명의 남동생을 돌보면서 가사를 하는 데에 한정되어 있었을 것이다. 남의 도움 없이는 도시와 도시 사이를 이동할 수 없었고, 창밖의 거리를 바라보는 일은 무례하게 여겨지던 시절이었다. 그녀는 아버지의 친구들과 후원자들이 집에 방문할 때 그들의 눈에 띄지 않기로 했지만, 아버지의 작업실에서 일하는 동안 견습생, 동료 예술가, 모델 등 가족이 아닌 외부 사람들과 일절 마주치지 않기란 불가능했다. 모든 조심스러운 조치에도 불구하고 1611년 아르테미시아는 아버지의 가까운 동료이던 아고스티노 타시(Agostino Tassi)에게 강간을 당했다. 다

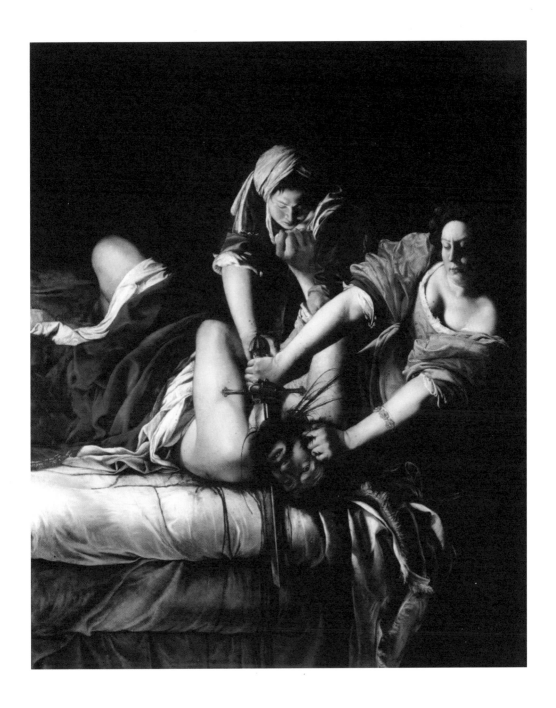

홀로페르네스의 목을 베는 유디트
Judith Beheading Holofernes

아르테미시아 젠틸레스키(1593∼1654년경)
1613∼1614년경, 캔버스에 유채, 146.5×108cm
우피치 미술관, 피렌체

음 해 3월 오라치오는 타시가 딸을 성폭행한 후 결혼하기로 한 약속을 이행하지 않았다고 주장하며 '처녀성 강탈' 혐의로 고소했다.[4] 아르테미시아는 자신의 증언이 진실임을 증명하기 위해 재판관의 질문에 대답할 때마다 강한 끈으로 손가락을 묶어 조이는 고문을 견뎌냈다. 11월 27일 타시는 재판에서 유죄 판결을 받았고 로마에서 추방당할 것인지 아니면 고된 노동을 할 것인지의 기로에서 추방을 선택했다. 이틀 후 아르테미시아는 아버지의 법률 고문인 피에란토니오 디 빈첸초 스티아테시(Pierantonio di Vincenzo Stiattesi)와 결혼했으며 1613년 초에 피렌체로 이주했다.

아르테미시아는 재판 기간 중 혹은 직후, 유디트 주제에 대한 그녀의 첫 번째 해석을 시작했다. 현재의 관점에서 보면 유디트를 주제로 한 작품이 과연 그녀가 겪은 개인적인 트라우마의 영향인지, 여성 영웅주의를 표현하고자 한 것인지 명확하게 판단하기는 어렵다. 예술가가 삶에서 경험한 일들은 당연히 그들의 작품에 영향을 미치기 때문이다. 하지만 아르테미시아가 왜 이 주제에 집중했는지 더욱 잘 이해하기 위해서는 또 다른 맥락들을 탐구해보아야 한다. 유디트 이야기는 15세기 이탈리아 미술에서 보티첼리, 안드레아 만테냐(Andrea Mantegna), 조르조네(Giorgione), 베첼리오 티치아노(Vecellio Tiziano)의 눈에 띄는 작품들과 함께 많은 인기를 누렸는데, 고귀함과 용감함, 여성미를 한 인물에 담아 그려낼 수 있는 흥미로운 주제라는 이유에서였다. 아르테미시아가 앞에 언급한 작품들을 직접 보았다고 확신하지는 못하지만, 피렌체에 있는 도나텔로(Donatello)의 장엄한 조각이 미친 영향을 간과할 수는 없다. 치명적인 일격을 가하기 위해 칼을 들고 홀로페르네스의 머리카락을 잡고 있는 웅

홀로페르네스의 목을 베는 유디트
Judith Beheading Holofernes

1612~1613년, 캔버스에 유채, 159×125.5cm
카포디몬테 미술관, 나폴리

아고스티노 타시의 범죄에 대한 법적 조치의 여파 때문에 사람들은 유디트가 홀로페르네스를 참수하는 장면을 주제로 선택해 그린 것을 종종 아르테미시아의 개인적인 복수로 해석했다. 그러나 이것은 그녀가 그림을 그리는 전문가로서 한 선택일 가능성이 더 크다. 아르테미시아는 복수를 향한 욕망을 표현하기보다는, 영웅적인 동기로 적(남성)을 이겨낼 수 있는 여성을 묘사함으로써 모두가 남성이던 당시 원로 예술가들의 유명한 작품과 자신의 작품을 비교하도록 유도했다.

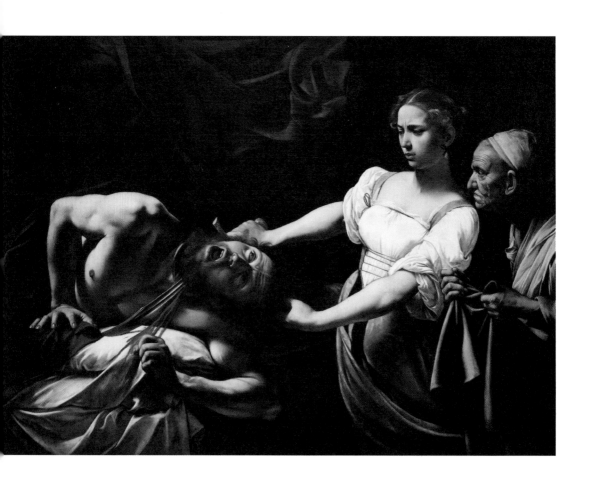

홀로페르네스의 목을 베는 유디트
Judith Beheading Holofernes

카라바조(1571~1610)
1599년경, 캔버스에 유채, 145×195cm
바르베리니 궁전 국립고전회화관, 로마

아르테미시아가 이 그림을 보았는지 여부와 관련한 학자들의 의견이 분분하다. 이 작품은 은행가 오타비오 코스타가 소유한 개인 소장품이었다. 참수 장면을 그리기로 한 아르테미시아의 결정과 고통에 몸부림치는 근육질의 홀로페르네스를 묘사한 것은 카라바조의 〈홀로페르네스의 목을 베는 유디트〉에 대한 그녀의 지식과 무관하지 않다. 그러나 유디트를 강하고 힘 있게 묘사한 아르테미시아의 작품은 카라바조 그림에 등장하는 깨끗한 옷차림의 여주인공과 극명한 대조를 이룬다. 카라바조 작품 속 유디트는 팔을 뻗으면 닿을 거리 안에서 납득할 수 없는 방식으로 홀로페르네스를 제압한다.

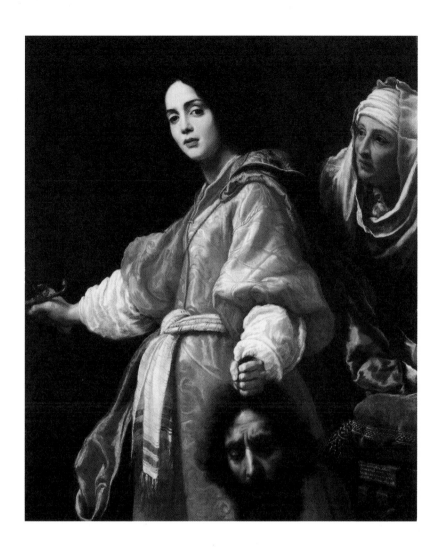

홀로페르네스의 머리를 든 유디트
Judith with the Head of Holofernes

크리스토파노 알로리(1577~1621)
1610~1612년, 캔버스에 유채, 139×116cm
피티 궁전, 피렌체

유디트에 대한 알로리의 해석은 15세기부터 17세기까지 지속된 관습적인 주제들과 일치한다. 그러나 그의 전기 작가인 필리포 발디누치에 의하면 알로리는 유디트와 시녀 역할에 각각 그의 정부 라 마차 피라와 어머니의 초상화를 넣음으로써 화면 속 이야기에 개인적인 서사를 더했다.

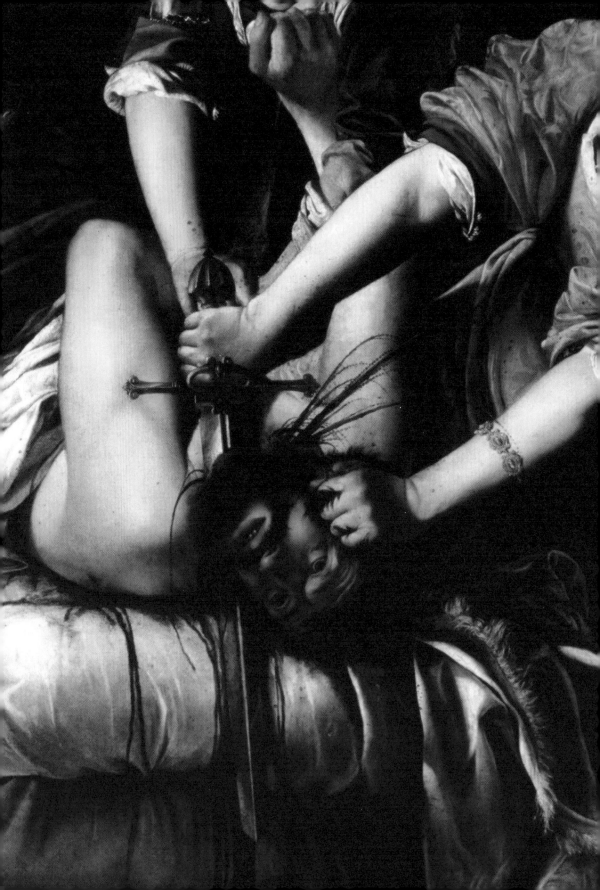

장한 유디트 금동 조각은 무자비한 침략에 대한 정의의 승리를 나타낸다. 이는 피렌체 시청인 베키오 궁전 앞의 커다란 시뇨리아 광장에 공덕을 상징하는 조각으로 설치되었다. 그렇기에 아르테미시아는 로마를 떠나기 전에 이미 유디트의 이야기를 알고 있었을 것이다. 1608년에 오라치오는 유디트와 시녀 아브라가 소름 끼치는 전리품을 가져가는 모습을 그렸고, 그보다 10년 전에 카라바조는 같은 주제를 살해의 가장 극적인 순간을 담은 장면으로 표현했다.

아르테미시아는 유디트가 홀로페르네스의 목을 베는 순간을 그리기로 결심했다. 그녀가 카라바조의 그림을 봤는지는 알려지지 않았지만(개인 소장품이었으므로) 그의 평판은 들은 바가 있었으리라 예상된다. 또한 이미 광장에 설치되어 있던 도나텔로의 유명한 작품과 동일한 주제를 그리기로 한 선택은 피렌체에서 그녀의 명성을 확립하기 위한 당돌하고 용감한 시도였다. 그녀는 선례에 영향을 받지 않고 대담하고 솔직하면서도 섬세한 자신만의 해석을 선보였다. 아르테미시아는 1612년과 1614년 사이에 두 가지 버전의 〈홀로페르네스의 목을 베는 유디트〉를 그렸다. 아브라는 힘겹게 싸우는 홀로페르네스를 쓰러뜨리고 유디트는 그의 목에 칼을 꽂는다. 그녀의 적나라한 묘사는 비길 데 없이 훌륭하다. 홀로페르네스는 고통으로 몸부림치면서 얼굴을 찡그리며 거대한 주먹으로 아브라를 밀쳐낸다. 그의 상처에서는 피가 뿜어져 나오고 이불은 피에 더럽혀진다. 하지만 유디트는 요동하지 않는다. 아르테미시아는 유디트를 침착하고 단호하게 그렸으며, 자신의 모든 무게를 실어 적이 가진 힘에 대항하는 상황을 표현했다.

52쪽, 54~55쪽 홀로페르네스의 목을 베는 유디트(부분)
칼자루를 단단히 잡은 유디트는 세 인물의 팔이 복잡하게 교차하는 장면에서 핵심적인 역할을 한다. 그녀의 움켜쥔 오른손과 팔뚝은 계속해서 칼을 아래 방향으로 밀고 있으며, 그녀의 몸 전체에서 힘을 이끌어낸다. 칼, 유디트의 팔뚝, 홀로페르네스의 오른팔 윗부분에 드러난 옷의 형태를 통해 유디트가 효율적으로 힘을 쏟으려 침대에 무릎을 꿇었음을 알 수 있다.

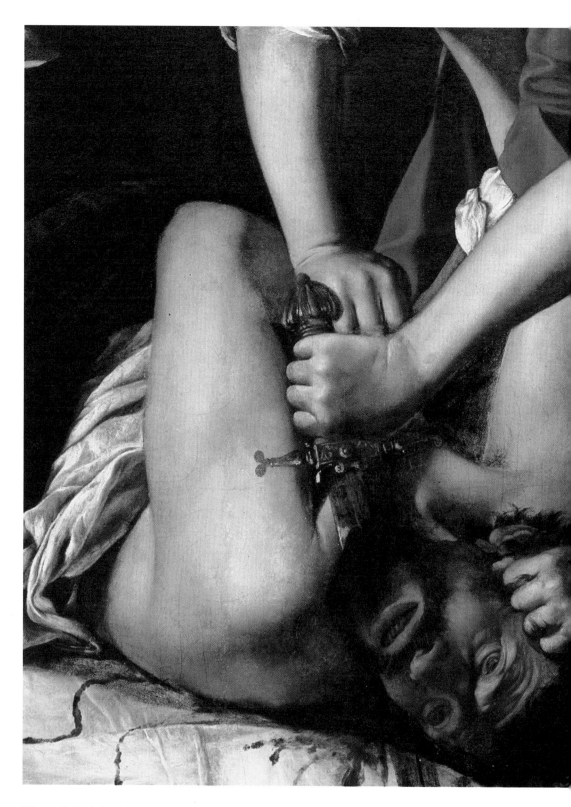

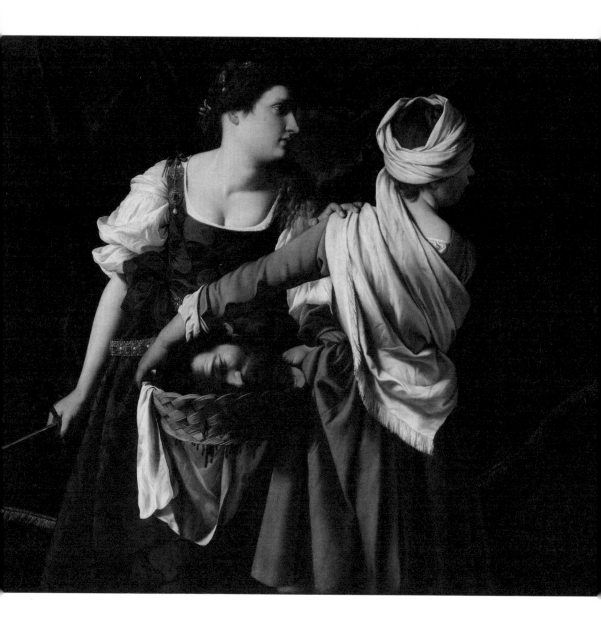

홀로페르네스의 머리를 든 유디트와 시녀
Judith and Her Maidservant with the Head of Holofernes

오라치오 젠틸레스키(1562~1639)
1608년경, 캔버스에 유채, 136×160cm
노르웨이 국립미술관, 오슬로

같은 주제를 그린 대부분의 화가는 참수 이후의 장면을 묘사했다. 두 여성은 그들의 대담한 임무를 완수한 후에 적진에서 도망쳐야 했다. 오라치오는 극적인 명암과 간단한 몸짓으로 화면의 긴장감을 고조시켰다. 유디트는 시녀의 어깨 위에 가볍게 손을 얹음으로써 그들이 안전하게 떠날 수 있을 때까지 움직임을 멈추도록 했다.

같은 주제를 다룬 두 작품은 나폴리의 카포디몬테 미술관과 피렌체의 우피치 미술관에 있는데, 무엇이 더 먼저 그려졌는지 명확히 기록된 바는 없다. 과거 어느 시점에 나폴리에 소장된 작품의 일부가 잘리면서 구성의 전체적인 범위가 변형되었지만 정밀하게 구조화된 인물 배치에는 변화가 없었다. 두 그림 사이의 유사성을 살펴보면 아르테미시아가 한 작품을 그리고 그것을 바탕으로 또 다른 작품을 완성했다는 것을 추측할 수 있는데, 이는 당시에 많이 쓰이던 작업 방식이었다. 1983년, 나폴리 버전을 엑스레이로 분석한 결과 펜티멘티(pentimenti, 수정하기 이전의 이미지)가 발견되었으며 이는 아르테미시아가 캔버스에 작업을 해나가면서 구성을 변경했음을 보여준다. 이 물리적 증거는 그녀가 우피치 버전을 그리기 이전에 나폴리 버전의 구도를 먼저 확정했다는 사실을 가늠하게 한다.

구성상의 유사성에도 불구하고 두 그림 사이에는 미묘하지만 중요한 차이점이 있다. 이는 아르테미시아의 열정은 물론 그녀가 그림을 보는 관객에 맞추어 조금씩 다르게 작업하는 능력이 있었음을 드러낸다. 두 그림에서 가장 눈에 띄는 차이는 유디트의 의상인데 아르테미시아는 우피치 버전에서 화려한 파란색 드레스를 금색으로 바꿔 그렸다. 당시 염료가 비쌌던 만큼 두 색상 모두 부를 나타냈으나 피렌체에서는 금색이 더 유행했다. 팔을 걷은 유디트의 소매에 잡힌 주름은 두 옷이 다른 직물로 만들어졌다는 사실을 나타낸다. 파란색 드레스의 두툼한 주름은 벨벳을 연상시키는 반면 자잘하게 구겨진 금색 의상은 토스카나 귀족이 선호하던 섬세한 실크 브로케이드 직물을 재현했다고 추측된다. 우피치 버전에서 유디트는 금과 보석으로 장식된 팔찌를 착용하고 있으나 나폴리 버전에서는 팔에 장신구가 없다. 우피치 버전의 화려한 장식은 세련된 피렌체 사람들의 취향을 고려해 이후에 그려졌다는 것을 시사한다. 피렌체에서 가장 유명한 가문이던 메디치가에서 이 그림을 오랫동안 소유했다는 기록이 있어, 아르테미시아가 대공 코시모 2세 데 메디치(Cosimo II de' Medici)의 주목을 받기 위해 그렸거나 메디치 가문이 아르테미시아에게 작품을 의뢰했을 것이라고 알려져 있다.

두 그림의 극적인 운동감은 유디트라는 주제가 가진 영웅주의에 대한 아르테미시아만의 해석을 보여줌으로써 먼저 그려진 다른 작품들과 차별성을 갖게 한다. 앞선 예술가들은 유디트가 임무를 완수했을 때 그녀의 침착하고 은밀한 모습을 강조하며 사건 현장에서 빠져나오는 장면을 그리기를 선호했다. 특히 카라바조가 묘사한 참수 장면에서의 유디트는 마치 자신의 행동에 거부감을 느끼는 듯 보인다. 이와 달리 아르테미시아의 유디트는 몸을 적극

적으로 기울인다. 홀로페르네스의 침대에 무릎을 지렛대처럼 고정한 그녀는 몸 전체의 무게로 상대를 제압한다. 곧게 뻗은 팔은 어깨와 등을 앞으로 움직이게 만들며 자세에 힘을 더한다. 아르테미시아는 인물의 크기와 힘의 차이, 크고 건장한 남성을 여성이 압도하는 데 필요한 요소들을 고려해 그림을 그렸다. 우피치 버전에서는 유디트의 위치가 약간 바뀌면서 행동이 더욱 격렬해진다. 몸을 강하게 비틀고 오른쪽 어깨를 들어 칼을 가진 팔에 힘을 더한다. 손은 홀로페르네스의 머리카락을 꽉 쥐고 있어 마치 그의 피부를 파고드는 것처럼 보인다. 나폴리 버전에서 그녀의 얼굴은 거의 무표정으로, 힘에 부치는 행위를 사력을 다해 하고 있음을 암시한다. 눈을 가늘게 뜨고 미간을 찌푸렸으며 집중한 입술은 긴장한 듯 팽팽하다. 우피치 버전은 더욱 고조된 상황을 담고 있어 훨씬 잔인하다. 홀로페르네스의 목에 난 상처에서 피가 솟아나 유디트의 금빛 드레스와 가슴에 튄다. 17세기 후반 필리포 발디누치(Filippo Baldinucci)는 이 그림이 주는 효과를 '적지 않은 공포(non poco terrore)'라는 모순되고 절제된 표현으로 설명했지만, 18세기 즈음 대공비 마리아 루이사(Maria Luisa)가 '끔찍(ribrezzo)'이라고 언급한 후 그림은 궁전의 어두운 계단으로 옮겨져 사람들의 시야에서 사라졌다.[5]

아르테미시아는 유디트의 이야기로 돌아가 더욱 일반적인 주제인 '홀로페르네스의 머리를 든 유디트와 시녀'를 다룬 두 그림을 제작했다. 초기 그림(1614~1615, 우피치 미술관 소장)에서 유디트는 어깨에 칼을 얹었고, 아브라는 잘린 머리가 담긴 바구니를 엉덩이에 댄 채 균형을 잡고 있다. 그리고 둘은 함께 어두운 쪽을 조심스럽게 바라본다. 후기 그림(1623~1625, 디트로이트 미술관 소장)에서 그

홀로페르네스의 머리를 든 유디트와 시녀
Judith and her Maidservant with the Head of Holofernes
1623~1625년경, 캔버스에 유채, 187×142cm
디트로이트 미술관, 미시간주

아르테미시아는 그녀의 아버지와 같은 주제(홀로페르네스의 천막을 떠날 준비를 하는 유디트와 아브라)의 작품에서 위협적인 상황을 강조했다. 오라치오의 작품에서와 같이 유디트는 몸짓으로 아브라에게 주의를 주는데, 들어 올린 그녀의 손은 초의 불빛으로 밝게 빛난다. 유디트의 다른 손에는 방어할 준비가 된 칼이 들렸고, 아브라는 잘린 머리를 자루에 넣는 동작을 하고 있다.

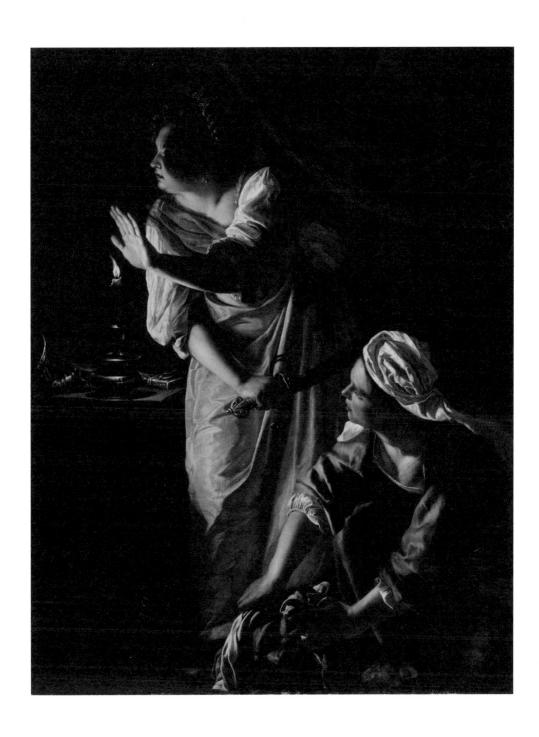

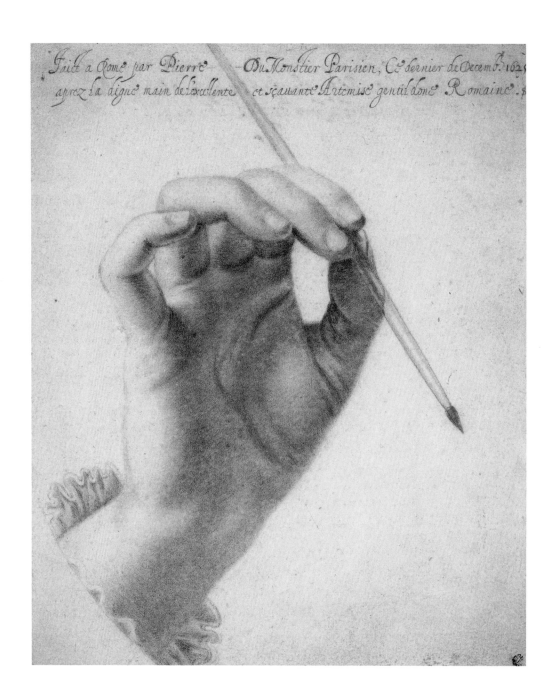

들은 여전히 홀로페르네스의 천막 안에 있다. 아브라는 자루에 머리를 숨기기 위해 무릎을 꿇었고 유디트는 준비된 칼을 쥐고 왼손을 들어 그대로 있으라고 주의를 준다. 두 작품은 카라바조가 개척한 새로운 사실주의를 아르테미시아가 완전히 숙련된 솜씨로 선보였다는 점과 그녀의 아버지가 구축한 양식(자연스럽게 표현된 인물과 감정이 드러나는 몸짓, 극적인 조명, 감정적 스토리텔링 등)을 온전히 실천했음을 보여준다. 아르테미시아가 두 번째 그림을 그렸을 때, 그녀는 여성 최초로 명망 있는 아카데미아 델레 아르티 델 디세뇨(Accademia delle Arti del Disegno)에 입학해(1616) 뛰어난 활동 기반을 마련했다. 또한 그 후 수십 년 동안 로마, 베네치아, 나폴리, 심지어는 런던에서 일하며 범유럽적으로 이름을 떨쳤다. 그러나 아르테미시아가 세상을 떠난 후 명성은 서서히 시들어갔고 수 세기에 걸쳐 많은 작품이 아버지 오라치오에게 잘못 귀속되고 말았다. 그녀의 활동에 대한 세상의 관심은 페미니스트 학자들이 여성 예술가의 삶과 경력을 회복시키고 재평가하려고 노력하면서 20세기에 와서야 되살아났다.

'아르테미시아'라는 이름은 그녀의 중요한 회고전 제목에 단독으로 사용될 만큼 널리 알려졌으며, 오늘날에는 젠틸레스키라는 성을 제외하고 종종 이름만으로 불리곤 한다.[6] 그러나 많은 작품 중에서도 그녀를 진정한 예술가로 정의하는 대표적인 작품은 젊은 시절의 걸작인 〈홀로페르네스의 목을 베는 유디트〉다. 그녀는 어린 시절부터 성별, 나이 또는 개인적인 경험에 의해 제한받기를 거부했다. 그녀는 유디트 이야기를 의로운 행동의 본보기뿐만 아니라 용기와 결의가 있는 여성, 자신과 동일시할 수 있는 롤모델, 그리고 자신이 수십 년 동안 후원자에게 한 주장에 보답하는 여성 그 이상으로 묘사했다. 그 주장은 바로 이것이다. "여성이 무엇을 할 수 있는지 보여드리겠습니다!"[7]✤

붓을 든 아르테미시아 젠틸레스키의 오른손
Right Hand of Artemisia Gentileschi Holding a Brush

피에르 뒤몽스티에 2세(1585~1656)
1625년, 종이에 검은색과 빨간색 분필, 22×18cm
대영 박물관, 런던

그림 상단의 프랑스어 명문에는 "로마의 탁월하고 박식한 여인 아르테미시아의 귀중한 손을 본떠, 파리의 피에르 뒤몽스티에가 로마에서 1625년 12월 마지막 날 제작"이라고 적혀 있다. 똑같은 그림이 그려진 이 그림 뒷면의 또 다른 명문에는 손의 아름다움을 오로라 여신의 것과 비교하며 "경이로움을 만들어내는 방법을 아는 데에 천 배의 가치가 더 있다"는 내용이 쓰였다.

진주 귀걸이를 한 소녀

요하네스 베르메르

두상 연구…, 대단히 예술적.

디시위스의 판매용 목록(1696)

아르놀뒤스 데스 톰버(Arnoldus des Tombe)는 1881년 헤이그에서 열린 경매에서 출처가 불분명한 신원 미상의 작가가 그린 작고 낡은 그림에 입찰했다. 수집가인 그에게는 이해할 수 없는 선택이었다. 하지만 카탈로그에서 그 작품을 본 데스 톰버의 친구이자 미술사학자인 빅토르 더 스튀르스(Victor de Stuers)는 그림 구입을 강하게 권유했다. 데스 톰버는 약간의 경합 뒤에 단돈 2길더에 그림을 구매했으며 수수료로 몇 센트(약 28파운드)를 지불했다. 더 스튀르스는 복원 작업을 하는 안트베르펜의 지인에게 그림을 보내 손상되기 쉬운 부분을 새로운 안감으로 덧대어 보완했다. 이후 그가 그림의 먼지와 이물질 등을 제거하자 놀라울 만큼 아름다운 이미지가 눈앞에 드러났다. 눈이 크고 입술이 벌어진 젊은 여성이 파란색과 노란색으로 채색된 머리 장식과 큰 진주 귀걸이를 한 모습이었다. 그림에 제작 연도는 기입되어 있지 않았지만 'IVMeer'라는 서명이 있었다.

더 스튀르스가 가진 지식 때문인지 아니면 순수한 본능에 따른 이끌림인지 모르겠지만, 그가 발견한 것은 오랫동안 방치되어 있던 한 예술가의 희귀하고 중요한 작품이었다. 오늘날에는 요하네스 베르메르(Johannes Vermeer)의 작품이 재발견되어야 한다고 생각하기 힘들지만, 몇 점 되지 않는 작품(현재 36점의 작품만 확인되었다)을 남기고 사망한 그의 이름은 떠난 지 불과 몇십 년 만에 어둠 속으로 사라졌다. 반면 그의 명성을 되살리기까지는 100년 이상이 걸렸는데, 데스 톰버가 그림을 구입할 당시는 베르메르 작품의 의미와 범주가 아직

공식적으로 기록되지 않았을 때였다. 데스 톰버와 더 스튀르스는 네덜란드 황금시대(17세기-역자 주)의 미술 전문가인 아브라함 브레디위스(Abraham Bredius)를 찾아갔다. 물감을 다루는 섬세한 방식과 광이 흐르는 듯한 색채를 확인한 브레디위스는 작품이 진품임을 확신했고 "베르메르는 기가 막히게 뛰어나다"고 말했다.[1] 1902년 사망한 데스 톰버는 작품을 헤이그의 마우리츠하위스 미술관에 기증했다. 대중과 평론가들 모두 〈진주 귀걸이를 한 소녀〉라는 새 제목이 붙여진 이 그림을 네덜란드의 보물로 여기고 환호했으며, 언론은 보잘것없는 가격에 구매된 작품의 가치가 이제는 4만 길더로 상승했다고 칭송했다.[2] 그러나 새롭게 얻은 명성에도 불구하고 이 작품은 그림을 그린 사람만큼이나 알려진 바가 없었다. 모든 게 신비에 싸여 있었고 흥미로운 질문들을 불러일으켰다. 그렇다면 그림에 대해 알려진 면보다 알려지지 않은 부분이 〈진주 귀걸이를 한 소녀〉를 유명하게 만든 것은 아닐까?

요하네스 베르베르는 번영하던 무역도시인 델프트에서 평생을 살았다. 성 루가 길드(회화 길드)의 연간 명단에 그의 아버지 이름이 한 번 등장하기는 하지만 예술가로 일했다는 명확한 증거는 없다. 베르메르가 받은 미술 교육에 관해서도 아무것도 알려지지 않았다. 하지만 카타리나 볼네스(Catharina Bolnes)와 결혼한 해인 1653년까지 그는 아카데미 회원이었으며 대표를 두 번 역임했다. 베르메르 부부는 카타리나의 어머니인 마리아 틴스(Maria Thins)와 함께 살았는데 그녀는 그림을 거래하던 부유한 과부였다. 베르메르는 작품 판매에 열을 올리거나 특정 주제에서 명성을 얻으려 하지 않았다는 점에서 동시대 다른 작가들의 활동 경력과 다르다. 이는 아마도 장모의 재정적 지원으로 벌이 걱정 없이 원하는 만큼 천천히, 간헐적으로 일할 수 있었던 환경 때문으로 생각된다. 그러나 그는 명성을 떨쳤고 델프트 밖에서도 주목받았다. 프랑스 외교관 발타자르 드 몽코니스(Balthasar de Monconys)와 헤이그의 섭정인 피터르 테딩 판 베르크하우트(Pieter Teding van Berkhout) 같은 감정가들이 그의 작업을 보러 수 년에 걸쳐 찾아가기도 했으나 두 사람 모두 살 수 있는 그림이 없어 실망하곤 했다. 베르메르에게는 오로지 피터르 판 라위번(Pieter van Ruijven)만 있는 것처럼 보였는데 그는 훗날 베르메르의 재산을 상속받아 투자로 부를 늘린 오직 한 명의 후원자였다.

베르메르는 젊은 나이에 세상을 떠났고 남은 아내와 11명의 자녀는 빚을 짊어지게 되었다. 그의 그림 중 얼마나 많은 작품이 작업실에 남아 있었는지 명확하지는 않지만 카타리나가 베르메르의 작품 〈회화의 알레고리〉(1666~1667)에 대한 어머니의 소유권을 채권자의 압류로부터 보호하기 위해 1677년 7월

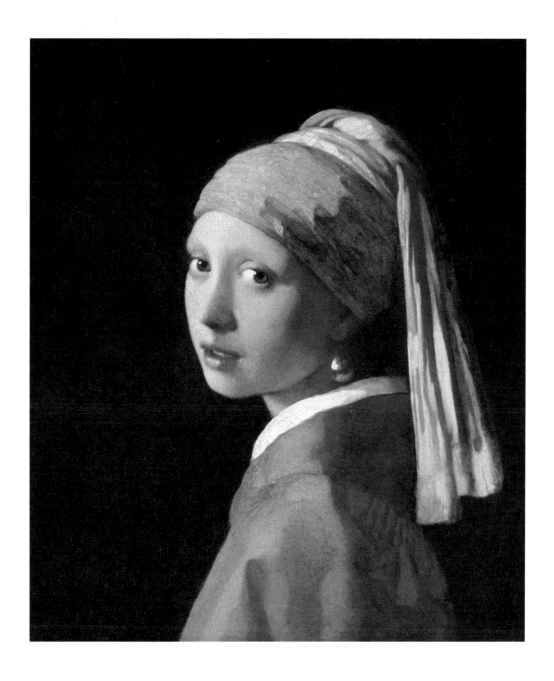

진주 귀걸이를 한 소녀
Girl with a Pearl Earring

요하네스 베르메르(1632~1675)
1665년경, 캔버스에 유채, 44.5×39cm
마우리츠하위스 미술관, 헤이그

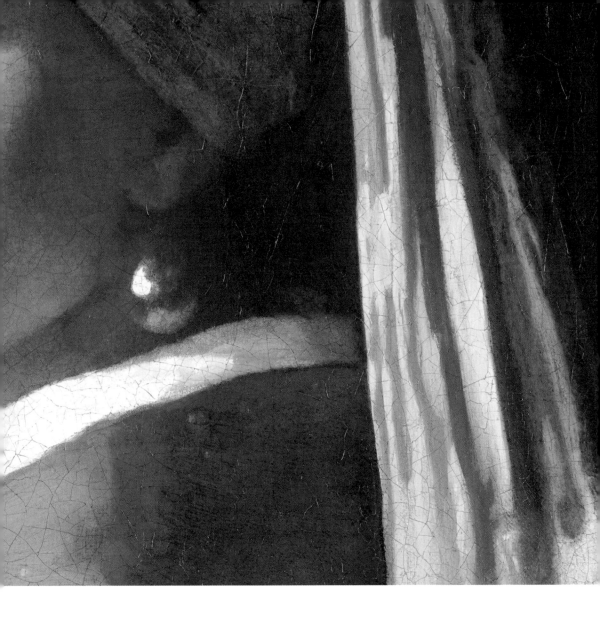

진주 귀걸이를 한 소녀(부분)

한 쌍의 귀걸이를 만들 수 있을 정도의 크고 빛나는 진주는 당시 매우 드물었지만, 백랍이나 물고기 비늘과 같이 반짝이는 물질로 제작된 고품질 유리구슬은 널리 사용되었다. 진주의 광택 나는 표면을 묘사하기 위해 베르메르는 눈물 모양의 장식을 회색으로 칠하고, 흰색은 단 두 획만 사용했다.

22일 법정에 출두했다는 기록이 있다. 1696년에는 판 라위번의 사위 야코프 디시위스(Jacob Dissius)가 상속받은 판 라위번의 소장품이 경매에 부쳐졌다. 이를 위한 판매용 카탈로그 목록에는 베르메르의 작품 21점이 나열되었다. 다음 세기 동안 이 그림들의 향방이 추적되지 않고 분산되면서 베르메르의 명성은 희미해졌다. 그의 이름이 완전히 사라지지는 않았지만 작품은 개인 소장품이 되어 대중의 시야에서 벗어났거나 다른 화가의 이름으로 오인되어 등장했다. 1833년에 『네덜란드, 플랑드르, 프랑스 대표 작가 레조네(A Catalogue Raisonné of the Works of the Most Eminent Dutch, Flemish, and French Painters)』를 편집한 존 스미스(John Smith)는 헤이그의 마우리츠하위스 미술관에서 본 몇 가지 작품을 언급하며 베르메르를 찬양했다. 이것은 학자와 전문가들의 관심을 불러일으켰고 베르베르는 훌륭한 스승 혹은 유명한 후원자나 학교 등과의 연결 고리가 전혀 없는 독특하고 뛰어난 화가로 인식되었다. 그로부터 30년 후, 프랑스 비평가 테오필 토레(Théophile Thoré)가 네덜란드식 필명인 빌렘 뷔르거(Willem Bürger)라는 이름으로 글을 발표하면서 알려진 「가제트 데 보자르(Gazette des Beaux-Arts)」(1866)에 베르메르에 관한 기사를 썼는데, 이때부터 베르메르를 향한 학술적 관심이 대중적 호기심으로 바뀌었다. 토레는 개인과 기관이 소장한 베르메르의 작품을 살피면서 베일에 싸인 작가를 추적해가듯 생생하게 이야기를 서술했다. 또한 없는 정보를 신화적인 이야기들로 조작하면서 '델프트의 스핑크스'는 당대에도 주목받지 못했다는 거짓된 주장을 했다.

베르메르는 짧은 활동 기간에 종교적 서사, 당대 일상에 관한 이야기, 우화, 그리고 각기 다른 두 시점으로 세심하게 관찰한 델프트의 풍경과 같은 주제들을 다루었다. 그러나 오늘날 그는 편지를 읽고 덧창을 열고 우유를 따르고 목걸이를 잠그는 등 일상적인 행동을 하는 여성을 묘사하는, 가정에서의 장면을 그린 화가로 알려져 있다. 헤라르트 테르 보르흐(Gerard ter Borch), 피터르 더 호흐(Pieter de Hooch), 니콜라스 마스(Nicolaes Maes)를 포함한 당대의 많은 작가도 집에서 일을 하거나 쉬는 여성상을 주제로 매혹적이고 사실적인 그림을 그렸지만, 베르메르의 접근 방식은 가정에서의 장면들이 화면에 묘사된 동작 이상의 이야기로 해석되기를 거부한다는 점에서 다른 면모를 가진다. 베르메르의 인물들은 관객과 주고받는 시선도 없는 데다, 그림 저변에 힌트가 있다고 생각할 경우 오히려 이야기 자체가 풀리지 않은 채로 남는다. 이러한 특징은 홀로 있는 인물이 등장하는 작품에서 특히 두드러지는데, 작업에 깊이 집중하는 여성의 모습을 통해 일상적인 활동에 무게감과 우아함을 부여한다. 보는 이는 무례하지 않을 정도의 거리를 두고 그들을 보게 되며, 관찰하는 행동

이 친밀하면서 때론 은밀하게 느껴진다. 능숙하게 그려진 사물들은 마치 정물화의 그것처럼 계획적으로 배열되어 있다. 의자나 주전자의 배치를 하나라도 바꾸면 평온한 균형을 깨뜨릴 것만 같다. 이 사물들은 네덜란드의 회화 속에 등장하는 상징인 진주 목걸이, 접시저울, 문자, 지도 등의 의미와 연결될 수도 있겠지만, 항상 전통적인 도상학적 해석과 일치하지는 않는다. 너무나 많은 화가가 사실적인 표현 기술을 익힌 시대에 베르메르의 자연주의는 추상에 가까운 아름다움을 보여주었다. 색은 자연광이 흐르듯 빛나며 하나의 색조로 채워진 넓은 면의 채색부터 세밀한 묘사까지, 그의 물감을 다루는 방식은 다채롭다.

〈진주 귀걸이를 한 소녀〉의 캔버스나 관련 문서에 제작 연도가 기입되어 있지 않았기 때문에 미술사학자들은 그것을 알아내기 위해 작가의 물감 처리 방식을 연구하는 데에 집중했다. 1660년대 중반까지 베르메르는 중간 색조의 거친 밑칠 위에 색 유약을 바르는 전통적인 유화 작업 방식에 대한 자신만의 해석을 시도했다. 밑그림을 그리고 화면에 깊이를 만들어내고자 베르메르는 기본 색상을 다양화하고 불투명 물감과 반투명 유약을 얇게 번갈아가며 사용해 작업했다. 이러한 접근 방식은 〈진주 귀걸이를 한 소녀〉의 인물 얼굴에서 매우 잘 드러난다. 밝은 빛이 떨어지는 인물의 눈썹, 뺨, 턱의 밝은 윤곽선은 크림색 위에 그려졌으며, 광대뼈의 구조를 드러내는 그림자 영역과 눈의 움푹 들어간 부분, 턱선은 적갈색으로 밑칠되었다. 그 결과, 마치 그녀가 가진 젊음의 광채가 빛을 내는 것처럼 내적인 빛이 발산되는 듯한 착각을 불러일으킨다. 베르메르는 화면을 구성할 때 영역마다 각기 다른 기본 색조와 처리 방식을 사용했다. 황토색 상의는 검은색 밑칠 위에 넓게 채색되었다. 그는 파란색과 옅은 노란색 터번의 접힌 부분에 실크 같은 광택을 내기 위해 아직 마르지 않은 물감에 다시 물감을 덧칠하는 웨트 인 웨트(wet-in-wet) 기법을 사용

진주 목걸이를 한 여인
Woman with a Pearl Necklace

1664년, 캔버스에 유채, 55×45cm
베를린 국립회화관, 베를린

가정에서의 장면을 다룬 베르메르의 작품에는 일상에 몰두하는 여성들이 등장하는 것이 특징이다. 여기서 노란 상의는 이 여성이 부유한 안주인임을 나타낸다. 그녀가 한 진주 목걸이는 17세기 네덜란드에서 신부에게 하는 선물로 인기 있던 것이었으며, 질서 있는 가정을 상징했다. 여성의 상의와 목걸이는 진주 귀걸이와 마찬가지로 베르메르의 그림에 반복적으로 나타나 그것이 가족의 소유임을 암시한다.

회화의 알레고리
The Art of Painting

1666~1668년, 캔버스에 유채, 120×100cm
빈 미술사 박물관, 빈

그림 속 여성은 명성과 역사를 상징하는 물건(월계관, 책, 트럼펫)을 드러내 보인다. 의인화된 존재인 그녀는, 회화 속 알레고리의 일부로 읽히기 위해 등장한다. 이와는 대조적으로 터번과 진주가 있는 트로니(《진주 귀걸이를 한 소녀》)는 예술적 환상 속을 비행하는 듯하다.

했다. 2016~2018년에 마우리츠하위스 미술관에서 진행된 새로운 보존 연구에서는 짙은 그림자가 드리워진 배경 부분에서 검은색 위에 옅게 칠해진 암녹색 커튼이 발견되기도 했다.

따스하고 생생한 빛으로 가득 찬 눈을 가진 이 소녀는, 그림이 재발견된 시점부터 사람들의 궁금증을 자아냈다. 어두운 공간 속에서 인물만이 주목받는 구도로 그려져 작품의 형식은 초상화로 볼 수 있다. 그녀의 얼굴에는 젊음과 아름다움뿐만 아니라 독특한 개성이 있다. 누구인지 궁금하게 만드는 눈에 띄는 외모를 가진 그녀는 자신을 보는 사람을 확인하기 위해 두 눈이 커진 것처럼 보이고 입술은 무엇을 말하려는 듯 벌어진 모습이다. 애초에 베르메르는 초상화가로 알려진 인물이 아니었기에 학자들은 수 년 동안 이 그림의 모델을 이름과 역사를 가진 누군가와 연결해보려고 노력했다. 1921년 미술 평론가 장 루이 보두아예(Jean-Louis Vaudoyer)는 베르메르의 〈회화의 알레고리〉에 나오는 모델을 화가의 딸이라고 언급했다.[3] 눈 크기와 모양, 눈썹 위치, 이마와 광대뼈 넓이 등 두 작품에 등장하는 여성의 유사성은 아마도 화가의 장녀인 마리아가 〈진주 귀걸이를 한 소녀〉의 모델이었다는 주장이 계속되도록 했을 가능성이 있다. 그러나 1660년대 중반으로 추정되는 제작 연도가 맞다면 마리아는 열한 살이 되지 않았을 테고 성숙기에 접어든 청소년도 아니었다. 그리고 그녀의 여동생들은 훨씬 더 어렸을 것이다. 그림 속 의상은 종종 인물에 대한 정보를 제공하지만 〈진주 귀걸이를 한 소녀〉의 옷으로는 다른 정보를 읽어내기 어렵다. 그녀가 입은 옷은 네덜란드 여성들과 소녀들이 나이나 지위에 상관없이 입는 흔한 평상복이다. 그러나 터번처럼 서로 다른 두 길이의 직물로 만들어진 머리 장식은 그 시대의 여성들이 선호하던 그 어떤 것과도 비슷하지 않다. 또한 흰색과 회색을 사용해 숙련된 솜씨로 그려낸 거대한 눈물 모양의 진주는 부의 상징이라기보다는 소녀의 특징적인 얼굴 모양과 윤곽을 시각적으로 강조하는 요소에 가깝다.

이 독특한 의상은 더 그럴듯한 주장을 이끌어낸다. 〈진주 귀걸이를 한 소녀〉는 초상화가 아니라 트로니(Tronie, 두상을 부각해 그린 그림)라는 주장이다. 베르메르의 시대에 '트로니'는 프랑스 속어 '트로뉴(Trogne)' 또는 '머그(Mug)'에서 유래한 '얼굴'의 총칭으로, 대체로 화려한 드레스를 입은 반신상 인물화를 의미했다. 화가들은 의상, 장신구 및 표정 묘사에 관한 자신의 기량을 드러내고자 트로니를 제작했는데, 이때 모델이 누구인지는 중요하지 않았다. 예를 들어 렘브란트 판 레인(Rembrandt van Rijn)은 자신뿐만 아니라 가족과 전문 모델 등을 트로니의 대상으로 삼기도 했다. 트로니는 예술가의 기량을 발휘하려는 목

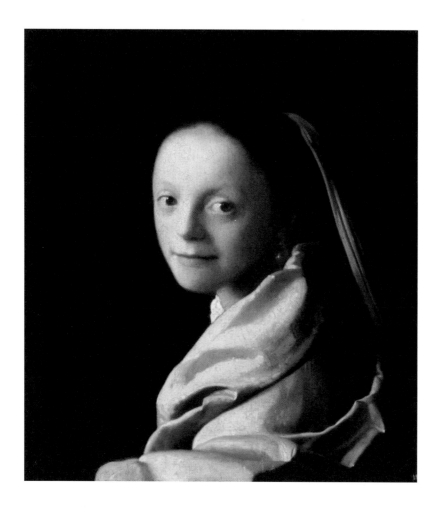

위 **젊은 여인의 얼굴**
Study of a Young Woman

1665〜1667년경, 캔버스에 유채, 44.5×40cm
메트로폴리탄 미술관, 뉴욕주

베르메르의 재산 목록에는 '터키 양식'의 두 트로니가 등장한다. 디시위스의 판매용 카탈로그에 써 있
는 '고풍스러운 드레스'라는 언급을 보면, 이 인물의 의상이 당대 사람들이 입던 일상적인 옷은 아니
라는 점을 유추할 수 있다. 옅은 금색 천으로 머리를 묶은 젊은 여성의 이미지는 '터키' 트로니 중 하
나로 여겨진다. 〈진주 귀걸이를 한 소녀〉의 머리 장식은 그와는 다른 것일 수 있으며, 이 작품은 판 라
위번이 화가의 죽음 이후에 소유했다고 추정된다.

73쪽 **진주 귀걸이를 한 소녀(부분)**

베르메르는 소녀의 큰 눈에 도는 광채와 장밋빛 입술의 탄력을 묘사하기 위해 흰색 터치를 능숙하게
사용했다. 부드럽게 표현된 앳된 얼굴은 화면에서 풍성한 움직임을 불러일으키며 젊음의 아름다움이
사라지는 것을 가슴 아프게 일깨워준다.

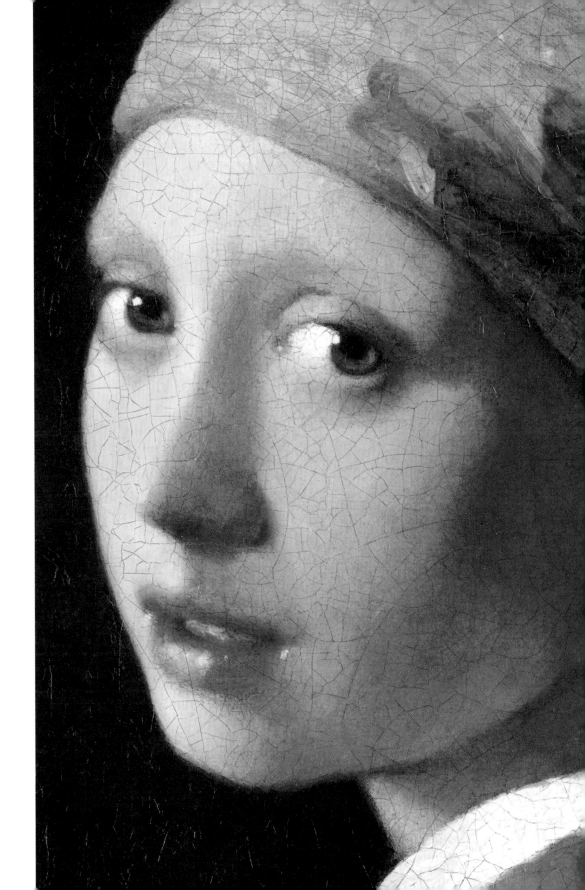

적으로 쓰인 전시용 작품으로, 실내장식에 이국적이거나 쾌활한 느낌을 더하기 위한 장식품으로 수집되곤 했다. 베르메르는 짧은 활동 기간에 많은 트로니를 그렸다. 그의 사망 직후 만들어진 재산 목록에는 2점의 트로니가 있었고, 디시위스의 판매용 카탈로그(피터르 판 라위번 컬렉션이 포함된)에는 '고풍스러운 드레스를 입고, 보기 드물게 예술적인' 것으로 묘사된 작품과 함께 3점의 트로니가 포함되었다.[4] 베르메르의 작품으로 인정된 트로니는 〈빨간 모자를 쓴 소녀(The Girl with the Red Hat)〉와 〈플루트를 든 소녀(Girl with a Flute)〉(두 작품 모두 1665~1670년경, 워싱턴 내셔널 갤러리 소장), 〈젊은 여인의 얼굴〉(1665~1674년, 뉴욕 메트로폴리탄 미술관 소장)과 〈진주 귀걸이를 한 소녀〉까지 총 4점이다. 그중 〈진주 귀걸이를 한 소녀〉는 최고의 찬사를 받을 만한 작품이다.

'대단히 예술적인' 트로니가 현재 우리가 〈진주 귀걸이를 한 소녀〉라고 부르는 그림을 뜻한다면, 카탈로그 저자는 분명 베르메르의 회화적 기술과 모델의 아름다움을 말하려 했을 것이다. 그러나 이 작품을 오래도록 매력적으로 보이게 만든 요인은 화면 속 인물의 자세이기도 하다. 가정에서의 장면에 등장하는 자신에 몰두한 여성들과는 대조적으로 4점의 트로니 속 여성들은 보는 이를 직접적인 시선으로 마주한다. 4점 가운데 3점의 인물들이 어깨 너머로 관람자를 바라보고 있지만, 오직 〈진주 귀걸이를 한 소녀〉만이 그림의 재발견 이후 비평가와 학자들이 기록을 남길 만큼 표현의 수준이 뛰어나다. 처음 이 그림을 마주한 전문가 중 한 명인 아브라함 브레디위스는 작품에서 놀라운 생명력을 보았고 자신이 그림을 보고 있다는 사실조차 잊게 만들었다고 말했다. 그로부터 한 세기쯤 지났을 때 작가 존 업다이크(John Updike)는 뉴욕 메트로폴리탄 미술관에서 열린 전시에서 〈진주 귀걸이를 한 소녀〉를 본 후 「메트로폴리탄에서 본 소녀의 머리(Head of a Girl, at the Met)」(1985)라는 시를 통해 자신의 경험을 서술했다. 그는 작품과의 만남을 재회로 표현했는데, 이는 몇 년 전 헤이그 마우리츠하위스 미술관에서 '터번과 진주'를 한 소녀를 만난 적이 있기 때문이었다. 업다이크는 자신의 늙어가는 몸, 근심 걱정에 지쳐가

대나무 귀걸이를 한 소녀
Girl with a Bamboo Earring

아울 에리즈쿠(1988년생)
2009년, 크로모제닉 프린트

전통적인 초상 작품에서 보기 힘들었던 흑인 인물들을 아름다운 아울 에리즈쿠의 컬러 사진을 통해 마주할 수 있다. 작품을 향한 찬양과 비평이라는 두 측면에서 그는 〈진주 귀걸이를 한 소녀〉를 유색인종 여성으로 재해석했다. 그녀는 본래 작품 속에 등장하는 상징적인 머리 장식을 착용했지만 진주를 대나무 하트로 대체했다. 에티오피아에서 태어난 이 작가는 로스앤젤레스에서 작업한다.

피어싱을 한 소녀
Girl with a Pierced Eardrum

뱅크시(1974년경 출생)
2014년
하노버 플레이스, 브리스틀

〈진주 귀걸이를 한 소녀〉는 독특한 포즈와 옷차림으로 인해 종종 다른 형태로 그려지고 복제되고 패러디되었다. 유명인들은 머리를 스카프로 감싼 채 진주 귀걸이를 하고 사진을 찍었으며 몇몇 웹사이트에서는 스카프를 두르거나 메이크업하는 방법을 제공했다. 그림 속 여성의 트레이드마크인 진주 귀걸이를 보안 경보기로 대체한 거리 예술가 뱅크시는, 브리스틀 항구 근처의 한 벽에 그녀를 그렸다. 2020년 4월, 코로나19 팬데믹 기간에 누군가가 마스크를 추가하기도 했다.

는 마음과 달리 변치 않은 그녀의 젊음에 감탄했다. 그는 그녀의 영원함을 축하하면서 "예술적인 소녀여, 당신은 나보다 오래 살 것이다"라는 말을 남겼다. 그리고 '고개를 돌린' 소녀가 미래의 새로운 관객들에게도 '순간의 시선'이라는 선물을 안겨주리라 상상했다.[5]

덧없지만 매혹적인 그녀의 시선이 가진 힘은 작가 트레이시 슈발리에(Tracy Chevalier)에게도 영감을 주었다. 슈발리에는 시선이 임의의 관람자가 아니라 베르메르에게 향해 있다고 상상해 "그녀는 그를 알고 있으며, 그와 가깝다"고 추측했다.[6] 슈발리에는 자신의 소설 『진주 귀고리 소녀(Girl with a Pearl Earring)』(1999)에서 그림의 모델에게 이름과 독자성을 부여했다. 그림 속 주인공은 베르메르 가문의 젊은 시녀인 그리트(Griet, 라틴어로 '진주'를 뜻하는 '마르가리타[margarita]'에서 파생된 '마그리트[Margriet]'의 약어다)이며, 독자는 1인칭 시점으로 쓰인 그리트의 생각과 관찰을 통해서 그녀를 알게 된다. 여기서 화가와 그녀는, 그림을 그리고 포즈를 취하는 것 이상의 관계를 가진 사이다. 영화감독 피터 웨버(Peter Webber)는 슈발리에의 소설을 영화로 연출해 스칼렛 요한슨(Scarlet Johansson)이 그리트 역을 맡은 영화 〈진주 귀걸이를 한 소녀〉(2003)로 완성했다. 소설과 영화 모두에서 '실재하는' 그리트는 캔버스에 등장한 가볍고 여린 모습과는 거리가 멀어 보인다. 그녀는 가혹한 대우와 힘든 일을 견뎌내고, 지성과 독립적인 목적의식을 가진 여성으로 성장한다. 소설 속 그리트는 완성된 그림을 한 번도 보지 못하지만, 영화에서는 파란색과 노란색의 머리 장식을 두르고 묵직한 진주 귀걸이를 한 그리트가 정확한 포즈를 취하는 순간을 포착하여 전달한다. 카메라는 먼저 진주에 비치는 빛을 담아낸 다음, 뒤로 물러나면서 시녀(그녀를 연기하는 배우)가 어두운 화면에서 빛을 뿜어내는 상징적인 이미지로 변화되는 모습을 보여준다.

우리가 〈진주 귀걸이를 한 소녀〉에 끌리는 이유는 아마도 실체보다는 초월적 면모 때문일 것이다. 한발 물러선 자세와 애타는 눈빛으로 우리의 시선에 화답하는 듯 보이지만, 사실 그녀는 아무것도 주지 않는다. 옷, 존재, 심지어 귀에 걸린 진주조차도 모두 환영이며 색채와 빛으로 만든 능숙한 조작이다. 명확한 이름, 역사, 목적을 가진 실체로 드러내려 집착할수록 이미지는 더 이해하기 어려워진다. 이 그림은 우리가 그녀에게 무엇을 투영하든 어떤 것이든 수용할 준비가 된 묘한 수수께끼라는 점에서 매혹적이다. 우리는 그 모델이 실제로 누구인지, 왜 베르메르가 그림의 모델로 선택했는지 영원히 알지 못할 것이다. 그런데 과연 우리가 그녀의 이름을 정말로 알게 된다면 〈진주 귀걸이를 한 소녀〉가 더 매력적으로 느껴질까?✤

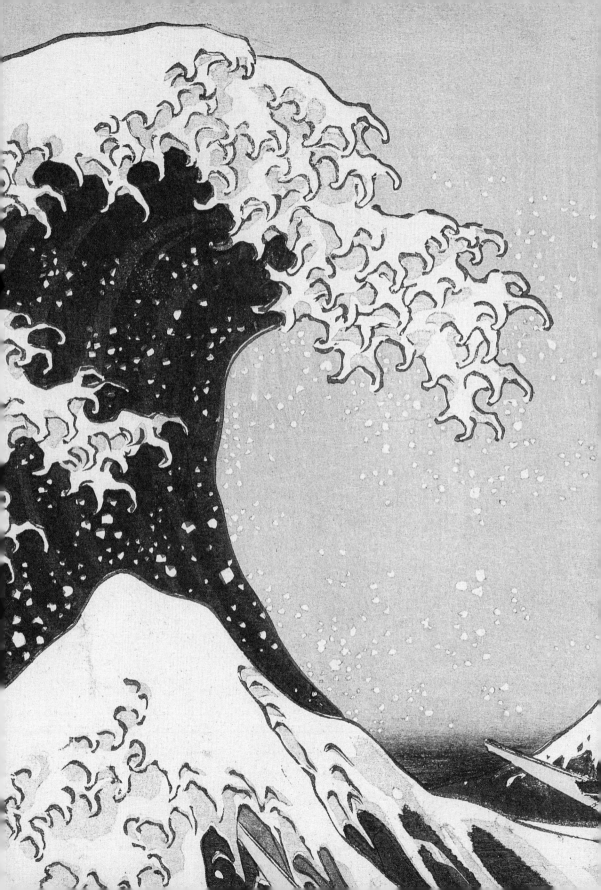

거대한 파도

가쓰시카 호쿠사이

노인 이츠(전 호쿠사이) 그림, 푸른색 인쇄.

〈후지산 36경〉 광고 문구(1831)

출판인 니시무라야 요하치(西村屋与八)는 인기 소설의 광고란을 통해 새롭고 야심찬 도전을 발표했다. 다색 목판화 시리즈인 〈후지산 36경〉을 선보인 것이다. 이는 베스트셀러의 모든 요건을 충족시켰다. 풍경화는 우키요에(浮世繪)로 알려진 판화 유형에서 비교적 새로운 시도였지만, 에도(현재의 도쿄)에 우뚝 솟은 화산 봉우리가 부각된 점은 영적인 믿음과 지역 특유의 정체성을 나타냈기 때문에 사람들의 관심과 주목은 보장되어 있었다. 가쓰시카 호쿠사이(葛飾北斎)는 일본에서 가장 사랑받고 존경받는 예술가 중 한 명으로, 70세에 프러시안블루로 인쇄될 거대한 이미지를 디자인했다. 36가지의 풍경은 개별 구매가 가능하도록 한 장씩 제작될 예정이었고 잘 팔리기만 한다면 개수를 "36개로 제한할 계획은 없었다."[1] 이 시리즈는 제작 당시는 물론 현재까지도 엄청난 성공을 거뒀는데 그 가운데 유독 하나가 다른 작품들보다 훨씬 더 많은 인기를 누렸다. 바로 〈거대한 파도(The Great Wave)〉로 알려진 〈가나가와 해변의 높은 파도 아래〉다.

생생한 색채와 함께 자연의 원시적인 힘을 그림으로 보여주는 〈거대한 파도〉는 지역과 시대, 문화의 경계를 초월해 실로 엄청난 명성을 얻었다. 아시아 미술사에서 이만큼 세계적으로 인정받거나 지속적으로 영향을 미치는 작품은 찾아보기 어렵다. 수 년 동안 인쇄 횟수가 8,000번에 달했다고 전해지며, 그중 200여 건 정도가 확인되었다. 가장 질 좋은 인쇄물은 박물관 소장품에 보관되어 감정가들에게 높은 평가를 받고 있으나 파도 이미지 자체는 거

의 무한대로 복제되고 상품화되었다. 이처럼 예술 작품과 대중적 이미지 양측면에서 모두 동일한 수준의 찬사를 받은 작품은 거의 없다. 의뢰받아 제작된 인쇄물이라는 점과 그것이 가져야 할 상업적 맥락을 되짚어볼 때, 호쿠사이는 구상 단계부터 둘 사이의 쉽지 않은 균형을 추구하기 위해 노력했고 그렇게 해서 결국 〈거대한 파도〉를 세계적인 명화로 만들어냈음을 알 수 있다.

불교의 가르침 '우키요(浮世, 덧없는 세상)'는 일시적인 쾌락에 대한 갈망이 인간이 가진 괴로움의 근원이라고 경고한다. 호쿠사이의 작품 세계를 형성한 정신은 우키요와 같은 이름을 가졌지만 그 전제가 뒤바뀌어 있다. 17세기 작가 아사이 료이(淺井了意)는 달빛이나 갓 내린 눈, 벚꽃과 같이 덧없는 매력에 사로잡힌 채 '순간을 산다'고 느끼는 것을 '강을 따라 떠내려가는 박'에 비유했다. 생생하면서도 짧은 경험은 그것들이 결국 소멸한다는 측면에서 오히려 그 의미가 풍성해지는데, "이를 일컬어 우키요라고 부른다."[2] 번성했지만 엄격한 질서로 다스려지던 도쿠가와 막부(1603~1868) 통치 시절, 부유하고 지위 높은 사람들에게 '덧없는 세상'은 단순한 쾌락 이상의 즐거움을 주는 해방구였다. 주요 도시(특히 수도 에도)에는 부유한 사람이 정치적 의무와 사회적 제약에서 잠시 벗어나 여흥을 즐기는 이른바 유락 지구가 있었다. 이를테면 문학 집단에 참여하거나 시각예술, 무대공연에서부터 운동경기, 고용된 여성과의 교제까지 즐길 수 있었는데, (세련되면서 감각적인) 고급문화와 대중문화의 융합은 우키요 정신의 본질이었다. 도시적이고 흥미롭고 변화무쌍한 우키요는 예술과 놀이 사이의 섬세한 균형과 세련된 취향, 끊임없는 혁신으로 사람들의 육체적 · 지적 욕망을 불러일으켰다.

뛰어난 재능과 불안한 정신을 가진 호쿠사이는 '우키요 환경'의 절정에서 명성을 얻었다. 70년이나 지속된 활동 기간에 그는 그림을 그리고 드로잉을 했으며 판화를 제작했다. 괴짜로 알려진 호쿠사이는 우키요계의 유명 인사가 되었고, 순간의 마음 상태와 자신의 경력을 반영하기 위해 이름을 서른 번이나 바꿨다.[3] 그의 작품 중 가장 잘 알려진 『호쿠사이 만화(北斎漫画)』(1814년부터 1878년까지 15권으로 출간된 작품으로, 마지막 3권은 사후에 발간되었다), 『덴신카이슈: 호쿠사이 만화(傳神開手: 北斎漫画)』(호쿠사이가 원하는 방식으로 실제 이미지를 전달하기 위한 초보자 입문서)는 겉으로는 설명서를 표방하지만 그 이상의 작업을 담고 있다.[4] 여러 활동을 하는 사람들을 표현한 생동감 있는 스케치들, 얼굴 표정, 동식물, 자연과 건축물이 담긴 장면이 페이지마다 가득 채워진 이 책은 유난히 크고 광대했던 그의 관심사를 보여주는 듯하다.

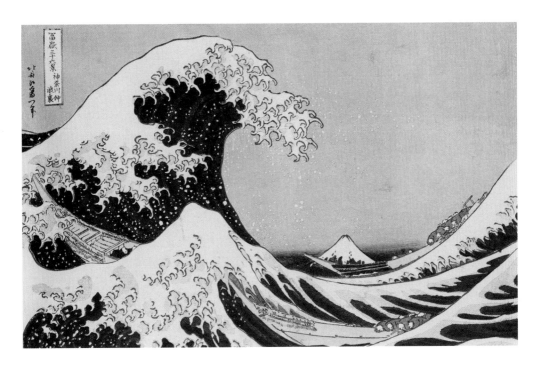

후지산 36경: 가나가와 해변의 높은 파도 아래
富嶽三十六景: 神奈川沖浪裏

가쓰시카 호쿠사이(1760~1849)
1830~1832년경, 목판화, 종이에 수묵 채색, 26×38cm
대영 박물관, 런던

 호쿠사이는 그의 생애 전반에 걸쳐 '우키요에'로 알려진 다색 목판화 제작에 참여했다. 18세기 중반부터 고도로 숙련된 인쇄업자들은 배우, 매춘부, 유명인의 초상화를 포함해 유행하는 의상과 활동, 신화와 교훈적인 이야기, 춘화 등 모든 대중문화의 양상을 담은 컬러 인쇄물을 제작하기 위해 예술가들과 협업했다. 예술가는 장인의 작업을 돕고자 상세한 드로잉을 제공했고, 장인은 개별 색상을 인쇄하는 데 필요한 수의 목판을 조각했다. 인쇄에 사용될 색채에 대해서는 대부분 예술가와 상의했지만 모든 경우가 그렇지는 않았으며, 출판사는 협업 과정 전체를 감독했다. 판화는 다양한 가격대로 제작되고 널리 유통되고 열광적으로 판매되었다. 인쇄물들은 종종 차례로 하나씩 공개되었고 새로운 이미지의 등장은 마치 연재소설의 신간처럼 큰 기대를 모았다. 가장 호화스러운 버전의 판화조차도 개수가 제한되지 않은 채 무한정 제작될

가나가와 해변의 높은 파도 아래(부분)

82쪽 이 판화 시리즈를 관통하는 사뭇 대조적인 두 가지 주제는 덧없음과 인내다. 이 작품은 우직하고 기념비적인 존재인 원경의 후지산과 함께 전경에서 움직이는 인간의 모습을 보여준다. 밀려오는 파도는 인간의 노력과 자연의 힘 사이의 괴리를 강조한다. 노를 젓는 이들은 에도 만에서 갓 잡은 물고기를 나르는 좁은 배 '오시오쿠리'를 조종하기 위해 고군분투하고 있다.

오른쪽 서명된 비문에는 "호쿠사이에서 이츠로 이름이 바뀐 이의 붓"이라고 명시되어 있다. 호쿠사이는 자신의 삶에 새로운 60주년이 오기를 희망하며 1820년에 이츠(창조와 하나가 되다)라는 이름을 붙였다. 붓에 대한 언급은 호쿠사이가 디자이너 역할을 했음을 말해준다. 다른 장인들은 주로 목판을 조각하고 이미지를 인쇄하는 역할을 했다.

정도로, 수요가 줄어들거나 판이 닳을 때까지 출판사는 제작을 멈추지 않았다. 시간이 흐르면서 호쿠사이는 우키요에의 모든 과정에 관여하게 되었다. 호쿠사이는 10대 때 우키요에 스승인 가쓰카와 슌쇼(勝川春章)의 제자가 되었는데, 이전에도 그는 목판을 자르는 데만 4년의 견습 기간을 거쳤고 3,000여 점의 판화를 디자인했다고 전해진다.

전통적으로 출판사는 우키요에에 대한 아이디어를 구현하고 그것을 디자인하기 위해 예술가를 고용해왔다. 호쿠사이가 니시무라야 요하치에게 후지산을 주제로 한 그림을 제안했을 가능성도 있지만(호쿠사이는 여러 번 후지산을 묘사했다), 이미 저명한 인물에게 인정받았고 시장성 또한 갖춘 예술가에게 출판사가 작품을 의뢰했을 가능성이 더 크다. 도심에서 남서쪽으로 3,600미터 이상, 남서쪽으로 약 100킬로미터 떨어진 곳에 위치한 후지산의 장엄한 형상은 에도의 거의 모든 곳에서 보였다. 후지산은 수도를 대표하는 장소이자 불멸하는 영혼들의 고향으로 여겨지는 곳으로, 오랜 세월 숭배의 대상이 되어왔다. 수 세기 동안 순례자들은 후지산을 오르기 위해 에도로 여행을 떠났으며, 19세기에 들어서 국내 여행이 보다 대중화되면서 관광객들은 눈 덮인 우뚝 솟은 봉우리를 두 눈으로 직접 보기를 원했다. 성공한 출판인 니시무라야는 풍경이 우키요에에서 일반적으로 다루는 주제가 아니었음에도 불구하고 보는 이들을 기쁘게 하리라고 확신했다. 제목에 명시된 경관의 수는 36명의 불사신을 떠올리게 했고 각 그림은 가능한 모든 각도에서 본 후지산의 풍경을 담아냈다. 상상력이 풍부한 호쿠사이의 예술성과 명성은, 이 작품이 예술적인 해석만큼이나 혁신을 선호하는 관객의 흥미를 끌 것임을 더욱 보장했다.

거친 파도
波濤図屛風

오가타 고린(1658~1716)
1704~1709년경, 두 폭 병풍, 종이에 수묵 채색 및 금박, 150.5×169cm
메트로폴리탄 미술관, 뉴욕주

파도가 몰아치는 역동적인 힘을 호쿠사이만 묘사한 것은 아니다. 일본의 예술가들은 빛, 눈, 물과 같은 자연의 순간적인 효과를 묘사하는 데에 도전해왔다. 아마도 바다의 다채로운 모습이 섬나라 사람들에게 매력적으로 다가왔을 것이다. 호쿠사이의 작품보다 100년 전에 그려진 고린의 작품에서도 물보라가 일어나고, 거품이 사그라지고, 발톱 모양을 한 듯한 파도 끝이 부서져 내리는 모습을 볼 수 있다.

이 시리즈의 공통된 주제인 후지산은 영속성과 안정감을 상징하지만, 호쿠사이의 판화 〈가나가와 해변의 높은 파도 아래〉에서 등장하는 에도 만(灣)의 바다는 역동적인 힘으로 휘몰아친다. 거대한 기세는 큰 파도가 일면서 오른편에서부터 형성된다. 왼편으로 밀려온 바닷물이 높이 솟아 절정에 다다를 때 포말로 가득한 커다란 파도 봉우리가 만들어지며, 그 끄트머리는 마치 새의 발톱 모양을 하고 있다. 세 척의 좁은 배는 난기류에 흔들린다. 이들은 어선에서 잡은 물고기를 에도 시장에 공급하기 위해 노를 재빠르게 움직여 해안으로 옮기는 오시오쿠리(押送り)다. 얼핏 위태로운 듯 보이지만 노를 젓는 이들은 자연의 힘에 맞서기 위해 온 힘으로 결의를 다지고 있다. 화면 중앙의 깊숙한 곳, 수평선에는 후지산이 낮게 보인다. 혼돈의 소용돌이 속에서 유일하게 흔들리지 않는 존재다. 후지산은 우직한 인내를 나타내는 동시에 무질서한 화면 구성에서 중심을 잡는다.

〈가나가와 해변의 높은 파도 아래〉는 호쿠사이의 숙련된 균형 감각을 보여준다. 거친 바다를 항해하는 작은 배의 험난한 여정이 내비치는 불안은 후지산의 든든한 존재감으로 상쇄되며, 하늘 높이 솟은 파도가 관장하는 물의 소용돌이는 오랜 시간 그 자리를 지켜온 산의 공간을 에워싼다. 노를 젓는 사람의 삶은 한시적이지만 후지산은 변하지도, 사라지지도 않는다. 작품 구성

86쪽 호쿠사이 만화
北斎漫画

목판화
마르모탕 미술관, 파리

15권으로 출간된 『호쿠사이 만화』는 일상 활동을 생동감 넘치게 표현한 각양각색의 드로잉을 담고 있다. 다채로운 의복과 얼굴 표정, 동식물, 곤충, 그리고 초자연적이고 신화적인 인물 등이 등장한다. 『호쿠사이 만화』는 명료한 선과 흥미로운 주제들로 귀중한 학습 도구로서의 가치가 있으며, 동시에 호쿠사이의 예리한 관찰력과 날카로운 재치, 무한한 상상력을 보여준다.

88~89쪽 후지산 36경: 청명한 아침의 시원한 바람(붉은 후지산)
富嶽三十六景: 凱風快晴(赤富士)

1831년, 채색 목판화, 26×38cm
대영 박물관, 런던

이 작품에 등장하는 후지산의 동쪽 전망은 산 뒤에서 떠오르는 새 아침의 빛을 포착한다. 적갈색, 짙은 초록색, 옅은 분홍색, 프러시안블루 등의 색채는 비늘구름이 드리운 하늘을 배경 삼아 나타난 숭고한 산의 장엄한 형태를 강조한다.

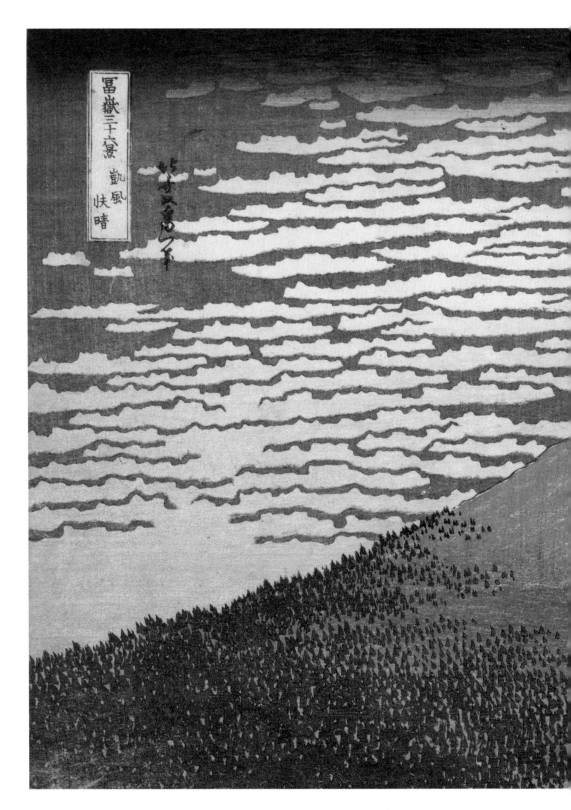

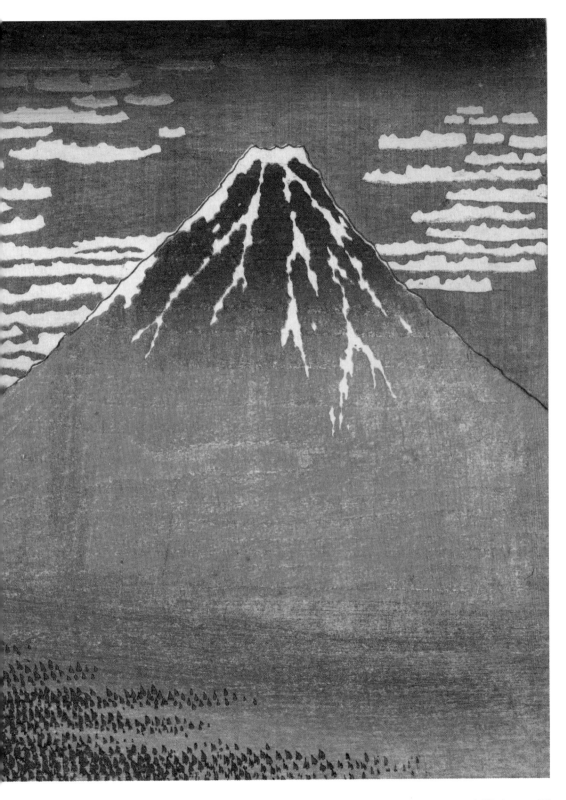

에펠탑 36경: 콩코르드 광장
Thirty–six Views of the Eiffel Tower: Place de la Concorde

앙리 리비에르(1864~1951)
1888~1902년, 채색 석판화, 17×20cm
오르세 미술관, 파리

리비에르는 호쿠사이의 작품을 영리하게 참고해 자신의 관점에서 본 현대 파리의 장소를 담아 작품을
제작했다. 그는 〈거대한 파도〉에서 우뚝 솟은 파도가 있던 자리에, 산책 중인 우아한 사람들과 광장
분수의 아래쪽 기단을 배치했다. 네레이드 조각이 들고 있는 물고기의 입에서 호를 그리며 뿜어져 나
오는 우아한 물줄기는 호쿠사이의 위협적인 파도를 익살맞게 대신한다.

에서 혼돈과 고요함 사이에 균형을 부여한 것처럼 작업 방식에서도 새로운 형식에 전통적인 개념을 결합했다. 가장자리가 계단식으로 된 독특한 형태의 파도는 18세기 일본화에서 찾아볼 수 있는데, 이 선례는 수 세기 전 중국 회화로 거슬러 올라간다. 호쿠사이는 1800년대 초부터 지속적으로 회화와 판화 디자인 형식을 실험했고, 이 작품에서 비로소 자연의 광대한 힘을 뚜렷하고 강한 회화적 효과로 구현하기 위해 새로운 작업 방식을 극한까지 밀어붙였다.

낮은 시점으로 설정된 구도가 선사하는 화면의 깊이는 서구식 원근법에 대한 호쿠사이의 이해를 드러낸다. 1630년대 이후 일본은 정신적·문화적 순수성을 유지하기 위해 쇄국(鎖國)을 고수했다. 그러나 나라의 문을 완전히 걸어 잠그지는 않았고 하나의 열린 항구를 통해 제한적으로 네덜란드와 중국 상인들과의 무역을 허용했다. 18세기 동안에는 소위 '네덜란드 연구'라 불리는 중국어로 번역된 유럽 서적이 소개되었다. 원근법을 포함한 다양한 서양식 기법이 서술된 책으로, 결국 '투시도법으로 그려진 그림'의 유행을 이끌었다. 그러나 호쿠사이가 해낸 혁신은 공간적 환영을 그려냈다는 점이 아니다. 후지산의 자리를 잡기 위해 투시도법을 사용하기로 한 그 선택이다. 투시도법과 마찬가지로, 앞서 광고에서 언급된 선명한 푸른색은 우키요에 전반에서 유행했다. 인디고나 닭의장풀(dayflower)로 만들어진 전통적인 유기농 푸른 물감은 색이 바래는 특징이 있었지만, 1707년경 베를린에서 발명된 합성 안료인 프러시안블루는 안정적이며 청금석 같은 깊이와 생동감이 있었다. 프러시안블루는 18세기 후반 일본에서 고급 색소로 처음 등장했는데, 1820년대 후반 제조 비용이 하락하면서 이를 주재료로 하는 '푸른색 인쇄'에 사람들은 잠시 열광했다. 호쿠사이는 색채를 특유의 미묘한 방식으로 결합했다. 이미지의 큰 윤곽을 잡아주는 메인 목판은 어두운 남색으로 칠하고, 프러시안블루를 세 가지 음영으로 사용해 파도를 묘사했다. 또한 후지산 주변에 보이는 뛰어난 회색 그러데이션처럼 잉크를 전통적인 방식이 아닌 새로운 방법으로 사용했다.

〈후지산 36경〉이 얻은 열렬한 인기는 니시무라야 요하치가 1831년 광고에서 말한 (잘 팔리면 시리즈를 더 연장해서 제작하겠다는) 그의 장난스러운 약속을 이행하게 했다. 결국 이 시리즈는 1833년 46가지의 또 다른 판화가 제작됨으로써 마무리되었다. 호쿠사이는 즉시 〈후지산 100경(富嶽百景)〉(1834)이라는 주제로 돌아갔고, 인생에서 중요한 전환을 기념하기 위해 또 한번 이름을 '만 가지' 또는 '모든 것'을 의미하는 '만(卍)'으로 바꿨으며, 자신의 인장에 후지산 도안을 넣었다. 이 시리즈 자체는 끝이 났지만 출판사는 작가가 죽은 후에도 계속해서 작품을 찍어냈다. 1880년대에 원판이 너무 마모된 나머지 판매 가능한 이미

지를 생산하지 못하게 되자 복제품이 제작되었다. 이러한 새 판에서 제작된 인쇄물을 '복제 판화(facsimile prints)'라고 불렀다. 19세기 말까지 이 시리즈 중에서 가장 존경받고 높이 평가된 판화는 적갈색 산의 전면이 장엄하게 담긴 〈청명한 아침의 시원한 바람(붉은 후지산)〉이었지만, 궁극적으로는 〈가나가와 해변의 높은 파도 아래〉가 훨씬 더 영향력 있는 작품으로 판명되었다. 우뚝 솟은 파도에서 발톱 같은 폭포로 이어지는 자연의 무한한 힘에 대한 호쿠사이의 극적인 묘사는 폭풍우가 몰아치는 바다를 표현하는 방식에 새로운 전통을 만들어냈다.

1853년 매슈 캘브레이스 페리(Matthew Calbraith Perry) 제독은 세 척의 '검은 배'를 타고 에도 만에 들어갔고, 문을 걸어 잠갔던 일본은 미군의 포함외교(砲艦外交)로 무역을 다시 시작했다. 일본은 약 10년 동안 영국, 프랑스, 미국을 비롯한 여러 서방 국가와 무역 협정을 맺었고 이때 다양한 일본 상품이 세계 시장에 진출했다. 대중적이면서 쉽게 유통될 수 있도록 만들어진 우키요에는 대중문화에 영향을 끼쳤음은 물론, 서양 미술사 속 자포니즘(Japonism)의 태동에 중점적인 역할을 했다. 그러나 호쿠사이의 이름은 1823년부터 1829년 사이 일본 여행을 떠났던 독일 식물학자 필리프 폰 자이볼트(Philipp von Seibold)가 7권으로 제작한 연구서 『일본(Nippon)』에 『호쿠사이 만화』의 이미지를 삽입했을 때부터 이미 유럽에 알려졌다. 〈후지산 36경〉의 이미지가 유럽인들에게 언제 처음으로 노출되었는지는 아무도 모른다. 다만 이 시리즈에 관한 기록이 남아 있는 가장 오래된 문서는 루이 공스(Louis Gonse)의 『일본 미술(L'art japonaise)』(1883)이다. 1890년 일본에서 수입된 작품을 전문으로 취급하던 화상(畫商) 지그프리트 빙(Siegfried Bing)은 파리의 에콜 데 보자르(École des Beaux-Arts)에서 열린 일본 판화전 카탈로그에 〈파도(La Vague)〉를 시리즈의 일부로 넣었다. 이렇게 서구 대중에 소개된 〈가나가와 해변의 높은 파도 아래〉는 '거대한 파도'라는 친근한 이름을 얻었고, 오늘날까지 웅장한 힘이 줄어들지 않는 세계적인 상징이 되었다.

근세기에 〈거대한 파도〉가 얼마나 여러 영역에 동시다발적으로 영향을 미쳤는지 논하기에는 그 양이 너무나도 방대해 여기서 다루기는 힘들다. 클로드 드뷔시(Claude Debussy)의 교향곡 스케치 모음 〈바다(La Mer)〉(1903~1905)부터 디올 하우스의 봄/여름 오트 쿠튀르 컬렉션을 위한 존 갈리아노(John Galliano)의 '거대한 파도' 드레스(2007, 파리)에 이르기까지 우뚝 솟은 파도가 가진 매혹적인 이미지는 각종 예술 영역에서 새롭게 재해석되었다. 파도는 예측 불가능하고 극복할 수 없는 힘을 표현할 때 사용되는 하나의 은유가 되었으며, 영화, 비디

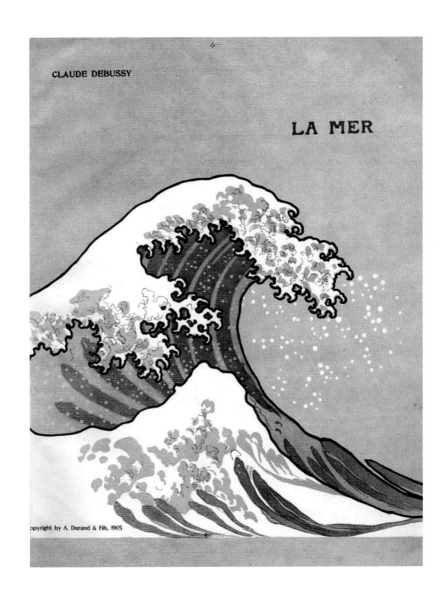

클로드 드뷔시(1862~1918)의 〈바다〉 악보 커버

1905년, 파리의 오귀스트 뒤랑 발행
프랑스 국립도서관, 파리

인상파 작곡가인 클로드 드뷔시는 일련의 교향곡들을 담은 〈바다〉의 악보 커버에서 〈거대한 파도〉 모티프를 활용했다. 뚜렷한 선으로 그려진 호쿠사이의 물결은 초판 커버에 녹색 음영으로 표현되었다. 1911년, 집에서 촬영된 드뷔시의 사진은 그가 이 판화를 소유하고 있었음을 알려준다.

오게임, 광고뿐만 아니라 영원한 소년 영웅 '땡땡'이 등장하는 에르제(Hergé)의 『파라오의 시가(Cigars of the Pharaoh)』(1936)와 같은 모험 이야기에도 직접적인 형태로 나타난다. 또한 2015년 유니코드로 승인된 '파도(Water Wave)' 이모티콘을 포함해 도자기, 직물, 우표, 레고에 이르기까지 모든 종류의 매체에 복제되어 사용되었다. 오늘날 일본에서는 이 이미지가 본래 제목이 아닌 '구레토 우에부(Great Wave를 일본식 발음으로 읽은 것–역자 주)'로 알려져 있다.[5] 그러나 다행히도 이 광범위한 대중적 인기는 작품이 지닌 높은 가치를 떨어뜨리지 않았다. 2021년 3월, 〈가나가와 해변의 높은 파도 아래〉 목판화는 경매에서 160만 달러라는 기록적 작품가에 판매되었다.[6] 다른 어떤 예술 작품보다도 〈거대한 파도〉는 감정(鑑定)의 대상이자 판매되는 상품으로서 이중적 정체성을 잘 유지하고 있다. 하지만 호쿠사이가 인기 있는 명화를 만드는 방법을 잘 아는 사람이었다는 점을 고려한다면 그다지 놀라운 일은 아니다. ✤

'거대한 파도' 드레스
존 갈리아노(1960년생)
2007년
크리스찬 디올 오트 쿠튀르, 파리

디올 하우스의 50주년을 기념하기 위해 수석 디자이너인 갈리아노는 창립자 크리스찬 디올 특유의 실루엣과 자포니즘 미학을 결합한 의상을 만들었다. '거대한 파도' 드레스에는 얼굴을 감싸는 특징적인 칼라와 몸통 부분의 주름이 있는데, 이는 마치 큰 파도 거품으로 가득 찬 물마루를 연상시킨다. 호쿠사이의 찬란한 푸른 물결은 옷자락을 휘감고 있다.

해바라기 열다섯 송이

빈센트 반 고흐

내 그림은 고뇌 가득한 절규이기도 하지만
소박한 해바라기에 대한 감사를 상징하기도 한다.

빈센트 반 고흐가 여동생 빌에게(1890년 2월 19일)

1890년 7월 30일, 빈센트 반 고흐(Vincent van Gogh)에게 마지막 조의를 표하기 위해 오베르쉬르우아즈(Auvers-sur-Oise)에 위치한 오베르주 라부(Auberge Ravoux)의 방에 작은 무리가 모였다. 빈센트(그는 이 이름으로 알려지기를 원했다)는 5월 20일부터 이 여관에 머물렀으며, 7월 29일 자신의 방에서 총으로 목숨을 끊었다. 그곳에 모인 이들은 빈센트가 마지막으로 그린 그림들을 벽에 걸었다. 그의 이젤, 접이식 스툴, 붓은 마치 금방이라도 사용될 것처럼 흰색 천으로 덮인 관 앞에 놓였다. 화가 에밀 베르나르(Emile Bernard)는 파리에 있는 친구에게 이 장면을 묘사하면서 관을 덮은 노란 꽃들로 위안을 얻었다고 전했다. 따뜻하고 환한 빛깔은 빈센트가 가장 좋아하는 색이었다. 베르나르가 설명했듯 이 색은 '빈센트가 예술 작품은 물론 사람들의 마음속에 존재한다고 상상한 빛'을 담고 있기 때문이다. 그리고 활짝 핀 꽃과 꽃다발 사이에서 유독 눈에 띈 것은 빈센트가 '그토록 사랑한', 화려하지만 수명이 짧은 해바라기였다.[1]

화가 빈센트 반 고흐의 짧고 극적인 삶은 종종 투쟁과 실패의 주제로 이야기되곤 한다. 자해, 정서적 불안, 자살을 비롯해 평생 세상으로부터 인정받지 못했다는 사실은 대중의 상상 속에서 선정적인 신화로만 널리 퍼져 있다. 그러나 그가 가족과 친구들에게 보낸 편지에는 더욱 진실되고 다양한 생각이 엿보이는 이야기들이 담겨 있다. 그의 섬세하고 자기 인식적인 관찰의 맥락에서 보면 〈해바라기 열다섯 송이〉처럼 이미 사람들에게 친숙하고 사랑받는 작품도 전혀 새로운 의미를 갖는다. 해바라기가 비극에서 솟아난 단 한번의

황홀함을 상징해서가 아니라 해바라기의 색채, 자연, 관계성 등이 빈센트의 지속적인 관심사였기에 그에게 인상적으로 다가온 것이다. 이러한 맥락으로 그림을 읽자면 "해바라기는 내 것이다"라는 그의 말이 개인적인 상징의 선언이라기보다는 예술이 가진 힘에 대한 증언으로 이해될 수 있다. 빈센트는 예술적 이상과 포부를 힘 있는 주제인 해바라기로 정의했고 그렇게 함으로써 그것을 자신의 걸작으로 만들었다.

빈센트 반 고흐는 열여섯 살 때 집을 떠나 화상 및 출판업자가 있는 파리 기반의 구필 화랑 헤이그 지사에서 사무원으로 일했다. 1873년, 회사는 빈센트를 런던 지사로 보냈지만 그의 관심은 가난한 사람들을 위해 봉사하려는 열망으로 바뀌기 시작했다. 불안은 그에게 새로운 소명 의식을 가져다주었다. 1876년 회사에서 해고당하자, 그는 신학을 공부해 아버지의 길을 따라 네덜란드 개혁 교회의 목사가 되기 위해 네덜란드로 돌아갔다. 그러나 입시 준비에 집중할 수 없던 빈센트는 대학 학위에 대한 희망을 버리고 복음주의 목사가 되고자 훈련에 들어갔다. 3개월이 지났음에도 직책을 맡지 못하자 그는 자발적으로 벨기에 보리나주(Borinage)의 불우한 광산 공동체에서 설교를 하기 위해 떠났다. 1879년 말, 빈센트는 파리의 구필 화랑 본부에서 일하던 동생 테오에게 자신의 소명이 바뀌었다고 말했다. 그는 화가가 되기로 결심했다.

어린 시절 빈센트는 다른 학문에 비해 미술에 특별한 관심을 보이지는 않았지만, 이제 그는 새로운 꿈을 강한 종교적 소명으로 받아들였다. 동생에게 미술 용품, 따라 그릴 그림 인쇄물, 드로잉 입문서를 보내달라고 부탁했으며 경험과 영감을 얻고자 네덜란드와 벨기에 전역의 여러 시골과 도시를 오갔다. 그는 헤이그에서 색채이론을 공부했고 뉘넌에서 농장 노동자들을 그렸으며 이듬해 에콜 데 보자르에 등록하기 위해 1885년 11월 안트베르펜으로 이사했다. 그러나 그곳에 머문 기간은 짧았다. 이듬해 2월 말, 그는 파리에 도착해 몽마르트르에 있는 동생의 아파트로 이사했다.

당시 파리는 진보적인 예술 사상의 중심지였고, 테오는 새로 떠오르는 작가들의 작품을 선보이는 갤러리를 운영했다. 빈센트는 페르낭 코르몽(Fernand Cormon)의 작업실에서 잠시 수업을 들었고 그곳에서 앙리 드 툴루즈 로트레크(Henri de Toulouse-Lautrec), 폴 시냐크(Paul Signac), 에밀 베르나르를 만났다. 그는 마지막 인상파 전시회에 참여했으며 야외에서 열정적으로 사생 작업을 했다. 또한 몽마르트르와 떨어진 오두막 정원에 이젤을 설치했고, 무엇보다도 색채에 매료되었다. 시골에서 그림을 그리며 사용한 회색과 갈색조의 팔레트에서 벗

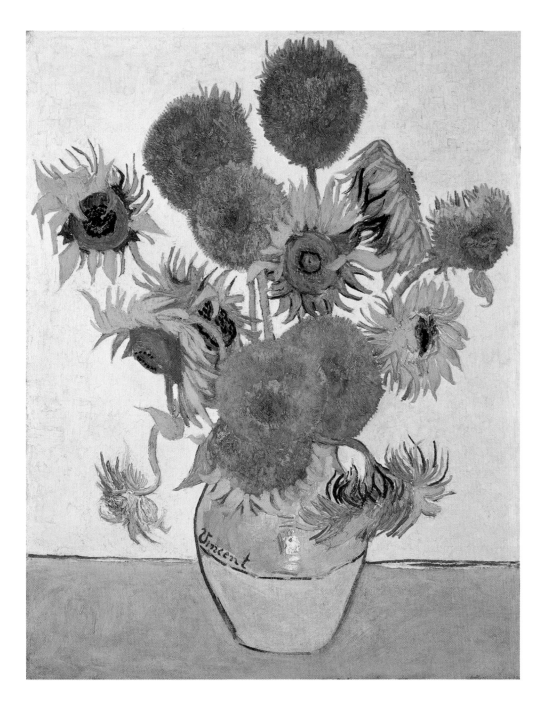

해바라기 열다섯 송이
Fifteen Sunflowers

빈센트 반 고흐(1853∼1890)
1888년 8월, 캔버스에 유채, 92×73cm
내셔널 갤러리, 런던

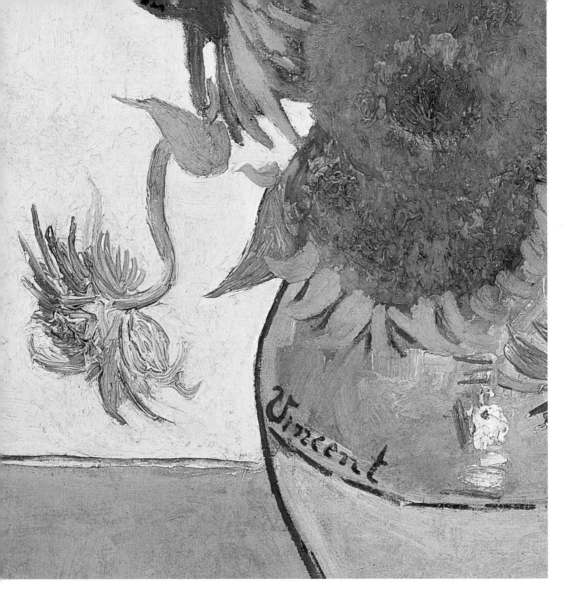

해바라기 열다섯 송이(부분)

빈센트는 동생에게 자신의 성을 발음하기가 너무 어려워 그림에 이름으로 서명했다고 말한 바 있다.
또 다른 편지에서는 자신이 더 이상 반 고흐처럼 느껴지지 않는다고 언급하기도 했다. 렘브란트와 르
네상스 거장들도 성에 비해서 이름이 더 많이 알려져 있다. 이유가 무엇이든 이름으로 한 그의 서명
은 그림에서 표현하고자 한 친밀한 분위기를 자아낸다.

해바라기 두 송이
Two Sunflowers

1887년, 캔버스에 유채, 43×61cm
메트로폴리탄 미술관, 뉴욕주

오랜 기간 전해 내려온 네덜란드 꽃 그림은 전통적으로 자연주의적이고 환영 같은 재현, 상징을 담은 도상학적 접근을 강조했다. 빈센트는 이전 세대의 네덜란드 꽃 그림들을 찬미하면서도 선과 색, 붓터치를 더욱 잘 이해하기 위해서 꽃을 그렸다. 이 시든 꽃의 머리는 부패의 표현으로 읽힐 수도 있지만, 빈센트는 뒤틀린 꽃잎의 강렬한 리듬과 색채 대비가 주는 생명력을 포착하려고 노력했다.

어나고자 그는 꽃을 그리기 시작했다. 1886년 초가을에 쓴 편지에서 안트베르펜 아카데미 친구인 영국 화가 호러스 리벤스(Horace Livens)에게 "나는 온전히 꽃 그리기와 관련된 일련의 색채 연구를 했다"며 자신의 프로젝트를 설명했다.[2] 빈센트는 지역 꽃 시장에서 꽃들을 구입하곤 했는데, 그의 꽃 그림들을 본 테오의 친구들은 그에게 꽃을 선물로 보내주기 시작했다. 빈센트는 의도적으로 특정 꽃을 선택해 그린 작가는 아니었다. 그저 계절마다 구할 수 있는 것들을 그렸기 때문이다. 그의 편지를 보면 그가 전통적인 꽃 도상학에는 관심이 없음을 알 수 있다. 1887년 10월 막내 여동생 빌에게 보낸 편지에서 "작년에 나는 꽃 외에는 거의 아무것도 그리지 않았다"고 썼을 정도로 이후 몇 달 동안 수많은 꽃 그림을 그렸다.[3]

빈센트의 작품에서 해바라기가 처음으로 등장한 것은 야외에서 작업한 그림과 오두막 정원에서 한 드로잉에서였다. 해바라기는 7월 말에서 9월 초에 잠시 피고 매우 높게까지 자라는데, 이러한 특징이 빈센트의 호기심을 불러일으킨 듯하다. 그가 작업실 안에서 작업한 꽃 그림에는 해바라기가 거의 없다. 짧은 개화 기간과 자르자마자 바로 시드는 특성으로 판매하기에 적합하지 않았기 때문이다. 이 한시성은 빈센트의 상상력에 불을 붙였고, 1887년 늦여름 잘린 해바라기를 연구해 네 가지 그림을 그렸다. 각각의 작품에서 그는 표현적인 붓터치와 강한 색채 대비를 통해 쭈글쭈글한 가오리 모양과 마른 원반 같은 꽃잎, 시든 줄기 등을 섬세하게 표현했다. 이 특징들은 그가 식물학적 관심보다는 시각적인 효과를 연구하기 위해 시든 꽃을 그렸다는 사실을 말해준다. 그해 11월, 빈센트는 동네 카페에서 자신이 준비한 비공식 전시회에

해바라기
Sunflowers

1888년, 캔버스에 유채, 92×73cm
노이에 피나코테크, 뮌헨

빈센트는 자연에서 원색 및 보색을 관찰하고 이를 바탕으로 색채이론을 세웠다. 그는 특히 색의 대비에 매료되었고, 색채의 병합이 고유의 밝기를 높여준다고 믿었다. 빈센트의 초기 해바라기 그림 4점 가운데 3점에서 푸른 배경 위에 선명한 노란색 꽃을 볼 수 있다. 그러나 그는 〈해바라기 열다섯 송이〉에서 최고의 '빛을 비추는 빛' 효과를 얻었다고 판단했다.

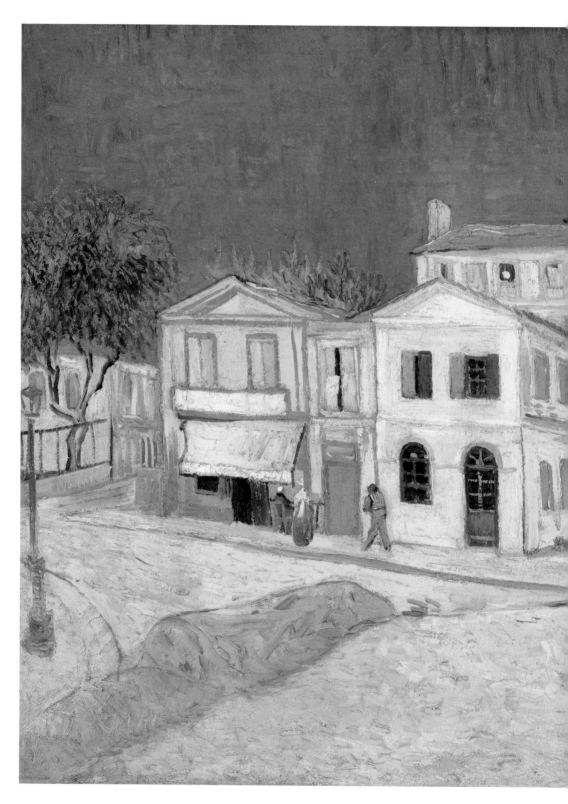

노란 집
The Yellow House

1888년 9월, 캔버스에 유채, 72×91.5cm
반 고흐 미술관, 암스테르담

노란 집 외부의 빛나는 색채는 빈센트가 에너
지와 따뜻함, 남쪽 태양을 떠올릴 때의 색채와
일치한다. 그가 방 4개를 빌렸을 때 집은 이미
노란색이었지만, 이곳에 이 이름을 지어준 사
람은 빈센트였다.

해바라기 두 송이를 그린 그림을 전시했는데, 이는 파나마와 마르티니크에서 장기 체류를 마치고 돌아온 폴 고갱(Paul Gauguin)의 눈길을 사로잡았다. 고갱은 테오가 운영하는 갤러리의 대표 작가였는데, 고갱이 그림 교환(해바라기 그림 2점과 카리브해 풍경화)을 제안하자 반 고흐 형제는 이를 수락했다. 빈센트는 고갱의 조형적 혁신과 모험심에 감탄했고 그와 우정을 쌓고 싶었다. 하지만 연초가 되자 고갱은 브르타뉴로 떠났다. 빈센트는 불안해졌고 "나는 푸른 색조와 밝은색이 가득한 땅, 프랑스 남부로 갈 것 같다"며 1년 정도 생각해온 계획을 실행하기로 결정했다.⁴ 2월 중순, 유난히 혹독하고 암울했던 겨울에 빈센트는 프로방스로 가는 기차에 올랐다.

1888년 2월 20일, 아를에 도착한 빈센트는 눈 덮인 시골 마을을 발견하고 놀랐지만 남쪽에는 곧 봄이 왔다. 나무들이 꽃을 피우기 시작하자 그는 이젤과 의자, 물감을 가지고 동네 과수원으로 향했다. 그의 그림 주제는 계절의 변화를 자연스럽게 반영했다. 꽃이 핀 아몬드나무와 사과나무, 벚나무들은 시간이 지나면서 곧 양귀비꽃과 아이리스, 밀밭에 자리를 내어주었다. 빈센트는 처음에 호텔에 살았지만 청구서와 관련해 다툼이 있은 후 더 안정적인 거주지를 찾기 시작했고, 5월 초에는 라마르틴 광장에 있는 집을 구해 방 4개를 빌렸다. 내부는 하얀 벽으로 되어 있어 평범했지만, 외부는 빈센트가 '신선한 버터'에 비유한 연한 노란색으로 칠해져 있었다.⁵ 여름 동안 빈센트는 동생의 재정적 지원으로 방에 가구를 넣고 장식을 더했으며, 자신의 삶과 일을 하나로 하기에 적합한 환경을 만들었다.

빈센트가 테오에게 보낸 편지에는 큰 테이블, 의자 12개, 서랍장, 침대 시트, 리넨 등 살림을 위해 구입한 물건들이 기록되어 있다. 구매 목록에는 그가 다른 이들과 함께하기를 기대했음이 드러난다. 그는 위층 방 2개를 자신이 사용할 소박한 침실과 손님을 위한 방으로 만들었다. 그가 테오에게 설명했듯이, 손님방은 호두나무로 만들어진 가구와 다른 '모든 것이 우아하게' 꾸며진 '가장 예쁜' 방이 될 것이었다. 무엇보다도 그 방의 하얀 벽은 오로지 해바라기 그림만으로 장식되어 있었다. 그는 동생에게 "흔히 보는 공간이 아닐 것이다"라고 표현하기도 했다.⁶ 8월 초 테오에게 쓴 편지에서 빈센트는 노란색을 남부의 여름 태양이 가진, 생기를 불어넣는 빛과 연결시켰다. "햇살, 더 나은 단어가 없어서 노란색이라고 부를 수밖에 없는 빛인 연한 황색, 연한 레몬색, 황금색. 노란색은 얼마나 아름다운가!"⁷ 그로부터 일주일이 조금 지난 후, 빈센트는 동이 틀 때부터 매일 아침 해바라기를 그리기 시작했다. "꽃이 빨리 시들어 모든 작업을 한번에 끝내는 것이 중요하기 때문이다."⁸

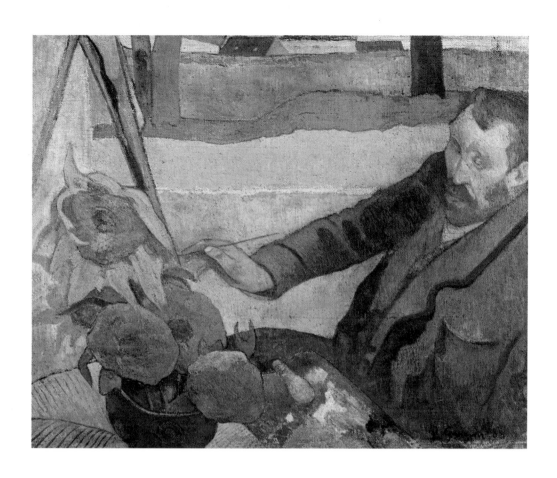

해바라기를 그리는 빈센트 반 고흐
Vincent van Gogh Painting Sunflowers

폴 고갱(1848~1903)
1888년, 캔버스에 유채, 73×91cm
반 고흐 미술관, 암스테르담

고갱이 빈센트를 '해바라기 화가'로 묘사했을 때, 그는 처음으로 빈센트를 상징하는 꽃을 정해준 사람이 되었다. 테오는 이 작품이 빈센트와 외형적으로 닮아서가 아니라 그의 예술 정신을 표현했다는 점에서 최고의 초상화라고 생각했다.

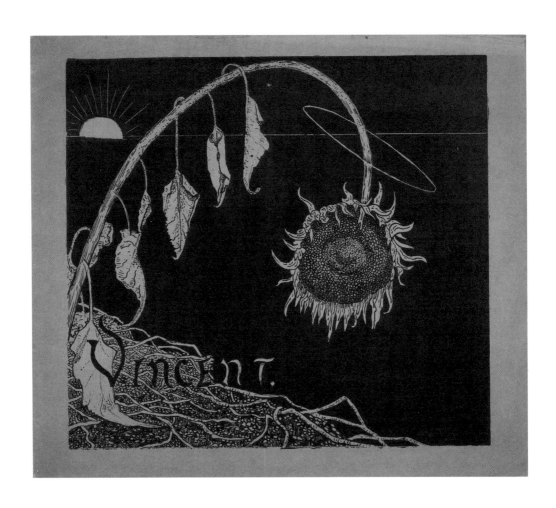

빈센트
Vincent

리차드 롤란드 홀스트(1868～1938)
1892년 12월, 석판화, 17×18.5cm
암스테르담 퀸스찰 파노라마에서 열린 빈센트 반 고흐 전시의 도록 표지
반 고흐 미술관, 암스테르담

지는 태양 아래 시든 해바라기가 그려진 이 애절한 삽화는, 해바라기 그림이 하나도 전시되지 않은
암스테르담 퀸스찰 파노라마에서의 빈센트 회고전(1892년 12월 개최)을 위해 제작된 도록의 표지다.

8월 말까지 빈센트는 열흘에 걸친 집중 작업으로 4점의 작품을 완성했다.[9] 이 즈음이 개화 절정기였고, 꽃이 시들기 전에 자연스러운 생명력을 포착해야 한다는 압박감을 느껴 3점을 한꺼번에 작업했다. 그가 선명한 색채 대비에 큰 관심을 가졌다는 사실은 시리즈 내의 변화를 통해 확인할 수 있다. 두 그림은 녹색 화병에 담긴 꽃을 그린 것으로, 배경이 하나는 옥색, 다른 하나는 짙은 감청색이다. 세 번째 작품 속 해바라기 열네 송이는 더 옅은 청록색을 배경으로 노란색 꽃병에 꽂혀 있다. 네 번째 그림은 '빛을 비추는 빛(light on light)' 효과가 효과가 더해진 것으로, 노란색 꽃병에 담긴 노란색 꽃이 노란색 배경 위에 그려졌으며 빈센트는 테오에게 이 작품이 '최고'가 될 것이라고 말했다. 이 프로젝트에 대한 열정으로 빈센트는 12점 이상의 그림을 그렸고, 작업실 벽에 걸면서 이곳을 '파란색과 노란색의 교향곡'으로 만들고 싶다고 설명했다.[10] 그러나 '빛을 비추는 빛' 〈해바라기 열다섯 송이〉는 이러한 노력의 마지막을 장식했다. 그가 그림들을 손님방에 놓을 계획을 공유했을 즈음에는 여름이 끝나고 해바라기밭이 시들기 시작했다.

빈센트는 10월 말에 첫 손님이자, 매우 고대하던 사람을 맞이했다. 마르티니크에서 돌아온 이후 재정적인 어려움을 겪던 고갱이 테오에게 도움을 청하자, 테오는 고갱에게 아를로 이주해 자신의 형과 함께 살기를 제안한 것이다. 고갱은 생활비를 아낄 수 있으리라 생각했고, 빈센트가 간절히 원하던 마음 맞는 화랑을 그에게 소개하고자 했다. 몇 달이 지난 후, 빈센트는 열정적으로 손님을 맞이했으며 고갱과의 삶이 주는 실질적인 이로움에 대해 테오에게 편지를 썼다. 그는 고갱이 〈씨 뿌리는 사람(The Sower)〉, 〈해바라기〉, 〈침실(The Bedroom)〉과 같은 몇몇 그림을 좋다고 표현한 것을 기쁘게 생각했다.[11] 처음에는 모든 것이 순조로웠다. 고갱은 빈센트를 위해 요리를 했고 함께 그림을 그렸고 예술을 주제로 긴 토론을 했다. 그러나 빈센트가 독립적인 성향으로 유명한 고갱의 시간을 독점하고 싶어 하고, 서로 일치하지 않는 생각을 자신의 신념을 향한 공격으로 받아들이면서 그들의 관계는 꼬여갔다. 둘의 다툼은 12월 23일 밤까지 점점 더 심각해졌고, 고갱은 격렬한 논쟁 끝에 노란 집을 떠났다. 이튿날 그곳을 다시 찾은 고갱은 면도칼로 자해한 빈센트를 발견했다. 그는 테오를 아를로 불러들였고 빈센트의 상태가 안정되자 두 사람은 함께 기차를 타고 파리로 돌아갔다.

1월 7일, 빈센트는 노란 집에서 회복기를 갖기 위해 병원을 떠났다. 회복의 일환으로 그림을 다시 그리기 시작했고, 아를에 남겨둔 소지품들과 함께 〈해바라기 열다섯 송이〉를 보내달라는 고갱의 요청에 따라 빈센트는 해바라

기 작업을 다시 시작했다. 신선한 꽃을 구할 수 없었기에 이번에는 자신의 이전 작품을 참고했다. 완전히 똑같이 따라 그리지는 않았고 〈해바라기 열네 송이(Fourteen Sunflowers)〉 1점, 〈해바라기 열다섯 송이〉 2점 등 앞선 작품을 약간 변형해 그렸다. 그는 "저 금색과 꽃의 색채를 녹여내려면… 한 사람의 온전한 에너지와 관심이 있어야 한다"면서, 동생에게 이 작업이 어려웠다고 고백했다. 그러나 이 시리즈가 자신의 최고의 작품이라고 확신했기에 도전할 만한 가치가 있었다. 그리고 그는 조심스럽게 말했다. "어떤 의미에서 나는 그 해바라기를 갖고 있어."[12]

해바라기에 얽힌 자신의 이야기를 하면서 빈센트는 색채, 기법, 그림에 대한 헌신을 강조했다. 그는 1년 후 생레미드프로방스 정신병원을 떠나 북부 도시 오베르쉬르우아즈에 정착하려고 할 때 여동생 빌에게 쓴 편지에서 단 한 번 꽃에 의미를 부여했다. 그는 자신의 작품이 '고뇌 가득한 절규'에 가까웠음을 인정했지만 '소박한 해바라기'에서 '감사'의 상징을 찾아냈다.[13] 빈센트가 오베르로 이주했을 때, 모든 그림(첫 번째 시리즈와 그것을 따라 그린 작품들)은 테오의 소유가 되었지만 개인 수집가와 공공 기관에 팔리고 전시되기 시작하자 그 소박한 꽃은 빈센트의 이름이 가진 명성과 불가분의 관계가 되었다. 이후 수 세기에 걸쳐 해바라기가 모은 관심과 명성을 빈센트는 결코 예측하지 못했을 것이다. 1987년 도쿄 야스다 박물관(현재의 솜포재팬 미술관)이 그의 그림 〈해바라기 열다섯 송이〉를 2,500만 파운드에 낙찰받았을 때, 빈센트의 작품들은 미술사에서 가장 인정받는 작품들 가운데 하나가 되었다. 그러나 빈센트는 그림을 본 사람의 수나 시장에서 팔리는 가격으로 명화의 가치를 매기지 않았다. 그의 말들은 해바라기 그림의 진정한 가치가 색채의 힘, 자연의 아름다움, 그리고 예술이 동일한 마음을 가진 영혼들을 연결해줄 수 있다는 강한 신념에 있다는 것을 보여준다. ✛

해바라기 옆에서 담배 피는 여인
Woman Smoking next to Sunflowers

이삭 이스라엘스(1865~1934)
1920년경, 캔버스에 유채
반 고흐 미술관, 암스테르담

〈해바라기 열다섯 송이〉는 1924년까지 빈센트 여동생의 소유였다. 그림을 팔기 전 그녀는 이
삭 이스라엘스에게 2년 동안(1918~1920) 빈센트의 작품을 빌려주었고, 이스라엘스는 자신의 몇
몇 그림에 빈센트의 해바라기를 그려 넣었다. 〈해바라기 세 송이〉는 아직 개인이 소장 중이
며, 일본인 컬렉터가 구입한 〈해바라기 여섯 송이〉는 제2차 세계대전 당시 폭격으로 소실되
었다. 1987년, 2,500만 파운드가 넘는 기록적인 가격으로 경매에 부쳐진 〈해바라기 열다섯 송
이〉를 포함한 다른 작품들은 공공 소장품이 되었다.

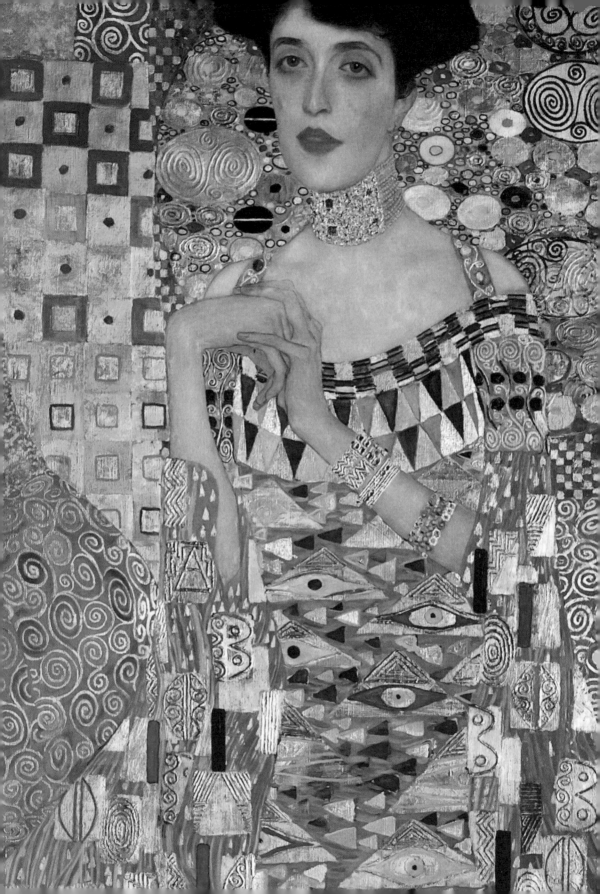

황금 옷을 입은 여인
구스타프 클림트

도난당한 예술의 역사는 도둑맞은 삶의 역사와 같다.

조피 릴리와 게오르크 가우구슈(2007)

1941년, 빈에 위치한 벨베데레 오스트리아 갤러리는 한 웅장한 그림을 소장하게 되었다. 우울한 눈, 창백한 안색, 풍성한 올림머리를 한 아름다운 여성의 초상화였는데, 빈 화파의 거장 구스타프 클림트(Gustav Klimt)의 황금기를 전형적으로 보여주는 작품이었다. 풍성한 장식으로 빛을 뿜어내는 이 그림을 본 한 평론가는 "경외심을 불러일으키는" 이미지가 "반짝이는 금박으로 덮여 있다"고 서술했다.[1] 20세기의 첫 10년 동안 클림트는 아르누보 디자인의 화려함, 아방가르드 미술의 추상 패턴 등 여러 시대와 나라의 예술에서 영향을 받아 자신만의 독특한 미학을 발전시켰다. 그는 또한 빈에 있는 유대인 공동체의 후원을 받곤 했는데, 학식이 풍부하고 부유한 그들은 자유주의적 견해와 사업가 정신을 가졌으며 예술에 다방면으로 지원을 아끼지 않았다. 그림 속 모델은 유대인 공동체 내에서 존경받는 구성원이었지만, 작품이 벨베데레 오스트리아 갤러리에 소장되었을 때 오스트리아는 독일 제국에 속해 있었다. 독일 정부는 고귀한 그림과 그들의 숙청 대상인 국민 사이의 관련성을 제거하기 위해, 모델의 이름을 없앤 〈황금 옷을 입은 여인〉이라는 제목으로 대중에게 공개했다.

"도난당한 예술의 역사는 도둑맞은 삶의 역사와 같다"는 표현을 클림트의 〈아델레 블로흐바우어의 초상 1(황금 옷을 입은 여인)〉만큼 잘 설명해주는 그림은 아마 없을 것이다.[2] 진보적인 사상과 예술에 대한 관대한 지원이 계층의 상향 이동과 문화적 자본을 의미하던 시기에 그려진 이 그림은, 세기 전환기의 빈

이라는 도시 정체성에 이상적인 이미지를 부여했다. 뛰어난 솜씨를 가진 클림트는 현대적이고 예술적인 시각을 이전 시대의 고급스러운 소재들을 활용해 발전시켰고, 여성 모델들의 매력적인 모습과 정제된 배경, 즉 황금시대를 의미하는 황금빛 이미지를 만들어냈다. 우아한 외모와 세련된 살롱만큼이나 지적 호기심과 박애주의로 존경받던 인물인 아델레 블로흐바우어는 그 독특한 분위기를 보여주는 예라고 할 수 있다. 그러나 독일 제국이 오스트리아를 합병했을 때 나치 정권은 아리아인이 아닌 사람들의 소유물을 취하고 그들이 성취한 흔적을 지워내는 아리아인화(Aryanization)를 시행했다. 그 결과 그녀의 가족과 공동체는 지위와 재산, 생명을 잃었다. 그 어떤 그림도 누군가의 파괴된 삶과 공동체의 고의적인 폐단을 대체할 만한 가치를 가지지는 못할 것이다. 하지만 그림이 의뢰된 순간부터 몰수된 과정, 가족에게 다시 돌아가기까지의 전체적인 여정은, 클림트의 빛나는 초상화가 세기의 명화가 됨으로써 아델레가 지녔던 본래의 역할을 결과적으로 회복시켜주었다.

1899년 아델레 바우어(Adele Bauer)와 페르디난트 블로흐(Ferdinand Bloch)가 결혼하면서 양 가문이 가진 재산 사이의 유대관계가 강화되었다. 아델레 아버지의 가문은 오랫동안 금융업에 종사했으며, 그녀의 아버지는 오스트리아의 주요 금융 기관 중 하나인 바이너 방크페어라인(Weiner Bankverein)을 이끄는 사람이었다. 페르디난트의 가족은 설탕 무역과 제조 산업이 확대되면서 성공 가도를 걷게 된 기업가 집안이었다. 두 사람이 결혼하기 1년 전, 아델레의 여동생 테레제는 페르디난트의 형제 구스타프와 결혼했으며 1915년 바우어의 마지막 후손이 남성 상속인 없이 사망했을 때 이 두 부부는 블로흐바우어(Bloch-Bauer)라는 연결된 이름을 사용했다. 아델레는 상냥하고 열린 마음을 가진 인물로 사교계의 중심이 되었으며 그 영향력은 상류층 부르주아 유대인 공동체를 넘어 확장되었다. 그녀는 저명한 지식인과 문화계 인물들을 정기적으로 집에 초대해 환대하는 모임을 열기도 했다. 페르디난트는 예술 분야에 지원을 아끼지 않았고 비더마이어(Biedermeier)의 거장 페르디난트 게오르크 발트뮐러(Ferdinand Georg Waldmüller)의 작품은 물론 오귀스트 로댕(Auguste Rodin)과 조르주 민(Georges Minne)을 포함한 모더니스트 조각 작품, 방대한 18세기 빈 도자기 컬렉션 등 중요하고 다양한 작품을 수집했다. 그는 구스타프 클림트의 작품을 가장 좋아했으며 빈의 현대미술 작품 또한 수집했고 1903년에는 아델레의 초상화를 클림트가 그리도록 주선했다.

금세공인의 아들로 태어난 클림트는 빈 쿤스트게베르베슐레(Vienna Kunstge-werbeschule, 오늘날의 빈 응용미술대학)에서 건축 미술을 공부하고 공공건물에 벽화 그

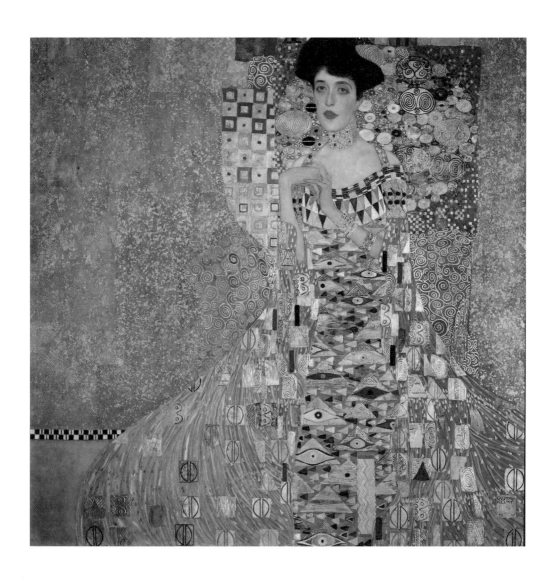

아델레 블로흐바우어의 초상 1(황금 옷을·입은 여인)
Portrait of Adele Bloch–Bauer I(Woman in Gold)

구스타프 클림트(1862~1918)
1903~1907년, 캔버스에 유채 · 은박 · 금박, 138×138cm
노이에 갤러리, 뉴욕주

1910년경

벨베데레 오스트리아 갤러리, 빈

당시 여성 대부분의 사회적 지위와 마찬가지로, 아델레 또한 정규 교육을 받지 못했지만 어린 시절 부터 그녀는 독서를 매우 좋아했으며 예술에 관심이 많았다. 친구 중에는 음악가 구스타프 말러와 그의 부인 알마 베르펠, 작가 슈테판 츠바이크, 사회주의자 율리우스 탄들레르와 같은 진보 인사들이 포함되어 있었다. 그녀는 사회주의 사업을 지지했고 어린이 자선단체와 성인 교육에 지원을 아끼지 않았다.

117쪽 **테오도라 황후와 시녀들**
Empress Theodora and Attendants

기원전 547년경, 모자이크

산비탈레 성당, 라벤나

1903년 라벤나를 방문했을 때 클림트는 산비탈레 성당의 화려한 비잔틴 모자이크에 감탄했다. 그는 자신이 보았던 대리석, 자개, 금으로 제작된 유리 조각들의 깊이와 광택을 떠올리며 그의 '황금기' 그림에 이 화려한 미학적 특징을 반영했다.

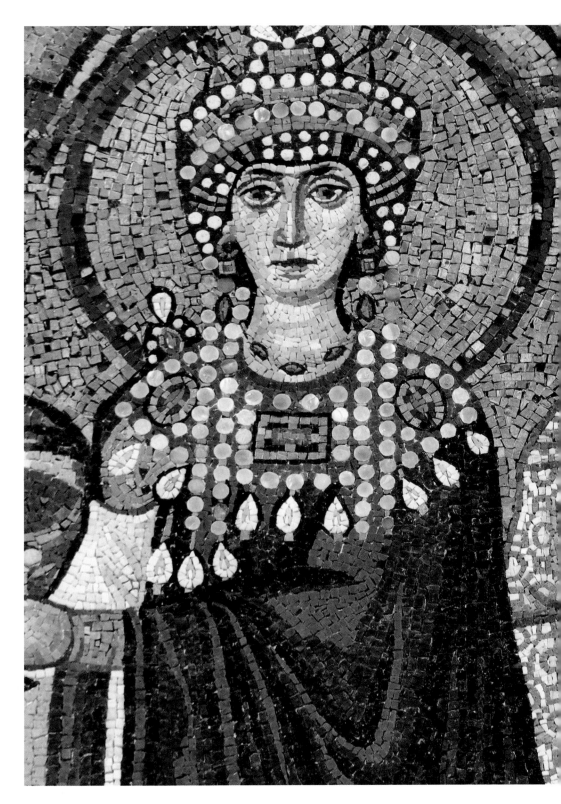

리는 일을 시작했다. 그는 1888년 황제 프란츠 요제프 1세(Frans Josef I)가 수여하는 황금 공로 훈장을 받는 등 일찍이 인정받았지만, 1897년에 성공이 보장된 길을 뒤로 하고 빈 분리파를 창설했다. 전시하는 단체와 예술가 협회로서의 빈 분리파는 통일된 회화적 양식보다는 원칙을 중요시했다. 그들은 국제적 유대를 추구하고 국립아카데미의 쇼비니즘(Chauvinism)을 거부했으며, 순수예술과 장식예술이 원활하게 협력할 수 있다고 믿었다. 클림트는 강한 형상 작업과 패턴화에 대한 아이디어를 바탕으로 고대 지중해 문화에서 일본에 이르기까지 광범위한 영향을 받은 독특한 장식 스타일을 개발했다. 또한 아르누보 장식의 현대적 혁신과 주제에 관한 이해하기 어려운(때로는 에로틱하게 묘사된) 상징주의적 접근법을 자신의 그림에 적용했다. 20세기 초 클림트가 아낌없이 사용한 금박으로 인해 해당 시기는 '황금기(약 1901~1908년)'로 불리게 되었다. 그는 공공 기관으로부터 지속적으로 작품 의뢰를 받으면서 동시에 초상화 작업도 진행했다. 그의 화려한 미학은 여성 모델들에게 특히 어울리는 듯했으며, 클림트 자신은 유대인이 아니었지만 빈의 부유한 유대인 공동체에 속한 저명한 여성들을 많이 그렸다.

아델레는 1903년 8월 22일 친구에게 보낸 편지에서 초상화를 언급했다. 아델레와 페르디난트, 테레제와 구스타프는 자매의 부모에게 이 그림을 기념일 선물로 주려고 했지만, 클림트는 너무 바빠서 기한 내에 작업을 완성하기 어려웠다. 이에 페르디난트는 자신이 나서서 클림트에게 직접 작업을 의뢰하기로 결심했다. 아델레는 "부모님이 인내심을 가지셔야 할 것"이라고 씁쓸하게 생각했다.[3] 이 편지와 준비 스케치 외에, 그림의 진행 과정에 관해서는 알려진 바가 거의 없다. 1903년 후반에 클림트는 아델레가 앉아 있거나 서 있는 모습을 100점 이상 스케치했다. 그는 처음부터 그녀에게 안락의자에 앉은 포즈를 요청했고, 헤어스타일은 그녀 특유의 올림머리인 시뇽(chignon)으로 정했다. 그녀는 모든 스케치에서 동일한 가운을 입고 있는데, 이는 각 스케치에 등장하는 어깨끈, 헐렁한 소매, 장식적인 요크(yoke, 어깨나 허리 쪽에 덧대는 천—역자 주), 자연스럽게 떨어지는 하이웨이스트 치마를 보면 쉽게 알아차릴 수 있다. 1904년 초 클림트는 의상을 강조한 스케치를 30여 점 더 제작했다. 그러나 1907년 만하임에서 열린 국제미술전시회에서 완성된 초상화를 선보일 때까지의 이 작품에 대한 더 이상의 기록은 남아 있지 않다.

아델레의 사진은 클림트가 얼마나 탁월하게 그녀의 모습을 잘 묘사했는지 보여준다. 도자기 같은 창백한 피부와 검은색 머리칼, 짙은 갈색 눈, 선명하게 강조된 진홍색 입술의 대조는 신비스러운 상징주의적 분위기를 더하고,

**정면을 향해 놓인 안락의자에 앉아, 오른손을 관자놀이에 받치고 있는
아델레 블로흐바우어**
Adele Bloch-Bauer, Seated in an Armchair Facing Forward, Resting Her Temple on Her
Right Hand

1903년, 종이에 검은색 분필, 45×32cm
노이에 갤러리, 뉴욕주

1903년에 그려진 100점 이상의 스케치는 클림트가 그린 아델레의 포즈가 변화되는 모습을 보여준다.
그는 그녀의 옷에 점점 더 가볍고 섬세한 터치를 사용했으며, 얼굴은 강하고 자신감 있는 획으로 특
징을 포착했다. 클림트는 다소 긴장된 움직임을 암시하듯 가느다란 선으로 그녀의 손을 표현했다. 스
케치에서 인물을 받쳐주던 안락의자는 완성된 그림 안에서 장식적인 배경 안에 녹아들었다.

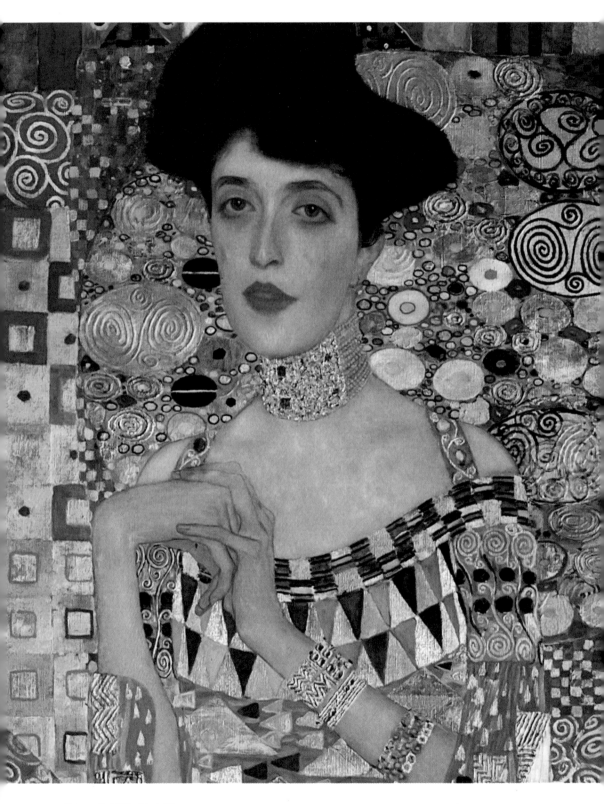

이는 그녀의 수수께끼 같은 표정으로 더욱 배가된다. 그녀는 마치 몽상에 빠진 듯하며, 달콤씁쓸한 기억들로 기분이 좋은 것 같으면서도 우울해 보인다. 그녀의 긴 손가락은 독특한 자세를 하고 초조한 듯 서로 맞물려 있다.[4] 아델레는 스케치 속 가운과 유사한 스타일의, 장식적인 선들이 있는 금색 가운을 멋지게 입었다. 또한 그녀는 왼팔에 금색과 은색 팔찌를 착용했고 목에는 고급스러운 보석들로 장식된, 매우 세련된 '목에 꼭 맞는 목걸이'를 했다. 그림에는 안락의자도 있는데 간신히 알아볼 정도로만 표현되었으며 아델레는 의자에 앉지 않고 마치 그 앞에 떠 있는 듯 보인다. 그리고 그림의 표면은 금빛으로 가득 차 있다. 금이라는 금속은 종교적 이미지부터 왕실 초상화, 일본 병풍, 동방 정교회의 상징, 이집트 무덤에서 발견되는 귀중한 물건에 이르기까지 수많은 연관성과 영향을 떠올리게 한다. 1903년에 이 초상화를 그리기 전에 클림트는 베네치아와 라벤나로 여행을 떠났고 그곳에서 산비탈레 성당의 빛나는 비잔틴 모자이크를 보게 되었다. 6세기 중반 유스티니아누스(Justinianus) 황제가 의뢰해 제작된 것으로, 테오도라 황후를 묘사하는 데 사용된 호화로운 재료(대리석, 자개, 금과 접합된 유리 테세라)가 그를 매료시켰다. 이 경험으로 그는 캔버스에 금박을 입히기 시작했으며 겹겹이 쌓아 올린 금박과 은박, 보석처럼 밝은 안료인 진사(辰砂) 빨강과 코발트블루로 그림의 표면을 화려하게 채웠다. 이 작품이 만하임 전시회에 출품되었을 때 미술 평론가 루드비히 헤베시(Ludwig Hevesi)는 클림트의 이러한 기법을 말모자이크(Malmosaik)라고 묘사하면서 그의 초상화는 보는 사람에게 "보석을 탐색할" 기회를 주는, "눈을 위한 향연"이라고 극찬했다.[5]

아델레 블로흐바우어의 초상 1(황금 옷을 입은 여인)(부분)
금색 가운이 실제로 존재했는지는 알 수 없다. 금속으로 놓인 자수, 비즈, 아플리케로 무겁게 장식된 작품 속 의상은 스케치에서 보인 가느다란 선과 대조적으로, 빛나는 갑피처럼 아델레의 몸을 감싸고 있다. 아델레는 다이아몬드와 진주로 장식된 여러 줄의 목걸이를 했다. 페르디난트는 조카 마리아가 결혼할 때 이 목걸이를 주었지만 나치에게 빼앗겼다.

만하임 전시회에서의 데뷔 이후 클림트는 1908년 빈에 새로 문을 연 쿤스트샤우(Kunstschau)에서 이 초상화를 다시 선보였는데, 모든 비평가가 헤베시만큼 그를 극찬하지는 않았다. 테오 차세(Theo Zasche)는 「바이너 엑스트라블라트(Weiner Extrablatt)」에 기고한 글에서 이 초상화는 "블로흐보다 황동에 더 가깝다"며 신랄하게 비판했다.6 그러나 후원자는 매우 만족했다. 결국 페르디난트는 1912년에 아델레의 두 번째 초상화를 의뢰했고, 후에 클림트의 또 다른 작품인 4점의 풍경화와 가족의 친구 아말리 주커칸들(Amalie Zuckerkandl)의 초상화 또한 손에 넣게 되었다. 1919년 가족이 엘리자베스 스트리트에 있는 넓은 맨션으로 이사했을 때 페르디난트는 자신이 가장 좋아하는 그림을 전시하기 위해 '클림트의 방(Das Klimt-Zimmer)'이라는 특별한 살롱을 집 안에 만들었다. 아델레는 그 그림을 매우 소중하게 여겼고, 1923년 마지막 유언장을 작성할 때 페르디난트가 사망하면 자신의 초상화 2점을 벨베데레 오스트리아 갤러리에 기증해달라고 요청했다.7 그로부터 2년 후 아델레는 뇌수막염(혹은 뇌염)으로 사망했다. 그녀는 어린이 자선 단체인 킨더프로인데(Kinderfreunde)에 많은 기부금을 냈으며, 불우한 성인을 위한 학교인 폴크스하임 오타크링(Volksheim Ottakring)에 도서관을 만들어주었다. 페르디난트는 그의 특별한 살롱 안에 초상화를 보관했으며, 공간의 이름을 '기억의 방'으로 바꿨다.

1938년 3월 초 페르디난트는 빈을 떠났고 다시는 돌아오지 않았다. 그가 떠난 직후, 독일 제국은 독일어권 국가를 통합하기 위한 확장주의 전략인 '안슐루스(Anschluss)'의 일부로 오스트리아를 합병했다. 합병 후에는 유대인의 사업체와 재산, 소유물을 박탈하는 조직적인 약탈이 이어졌다. 독일 행정관이 수행하고 이에 공모한 오스트리아 공무원들의 지원으로 실행된 소위 '아리아인화' 전략을 통해 나치 정권과 고위 관리들을 부유하게 하고 영향력 있는 유

123쪽 왼쪽 **아델레 블로흐바우어의 초상 1(황금 옷을 입은 여인)(부분)**
이 의상의 패턴은 다양한 영향을 반영한다. 주된 것은 이집트 미술로, 특히 신의 눈 모티프, 코발트와 흑단으로 표현된 직사각형, 여러 크기로 반복되는 삼각형 등이다. 클림트는 상징적 기능보다는 시각적 풍부함을 위해 옷을 황금빛으로 표현했으며, 역사적 의미보다는 고대의 호화로운 시각 문화와 연결되길 원했다.

오른쪽 아델레 블로흐바우어의 초상 1(황금 옷을 입은 여인)(부분)

격자무늬의 사각형 띠로 시작되는 벽의 다도(dado)와 같은 부분은 녹색으로 칠해져 있는데, 클림트 특유의 호화로운 색채를 고려할 때 녹청이 사용되었을 것으로 짐작된다. 이는 아델레의 볼륨감 있는 가운의 곡선을 돋보이게 하고 물감의 질감에 입체감을 더한다. 클림트는 마치 금세공인처럼 표면 작업을 했는데, 옷 끝자락에 아델레의 이니셜인 'A'와 'B'를 정사각형 모양으로 새겨두었다.

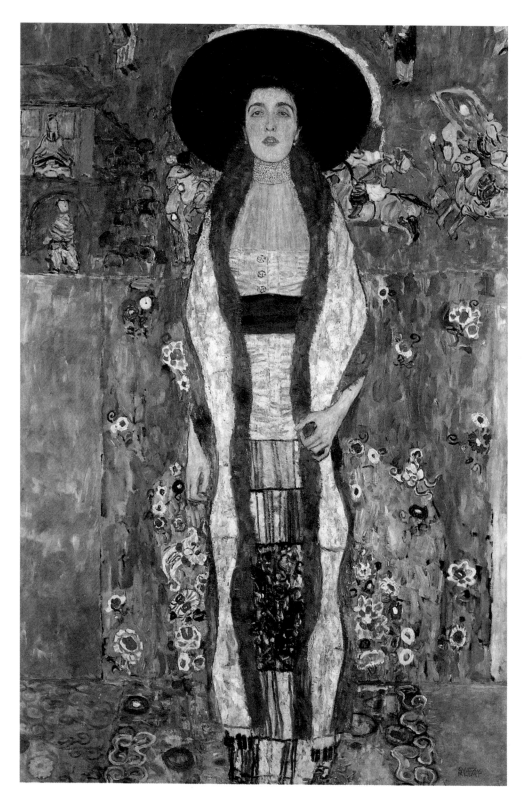

대인 공동체의 모든 흔적을 말소하려 했다. 페르디난트가 자리를 비운 4월 27일, 그는 10년간 탈세했다는 혐의와 함께 다른 허위 주장들로 기소되었고 이 조작된 부채로 결국 블로흐바우어 가족은 재산을 박탈당했다.[8] 이듬해 여러 박물관 큐레이터와 기념물 사무소(Zentralstelle für Denkmalschutz) 대표를 포함한 예술 전문가 그룹은 블로흐바우어 가족의 미술 소장품을 감정 평가했으며, 바우어와 페르디난트의 귀중한 소유물을 몰수했다. 발트뮐러를 비롯한 독일 주요 거장들의 작품은 나치의 고위 관리들에 의해 압수되었다. 그중 최고 작품은 아돌프 히틀러의 개인 소장품을 전시할 총통미술관(Führermuseum) 건립을 위해 총통 법령으로 선정되었는데 총통미술관은 히틀러가 어린 시절을 보낸 린츠에 지어질 예정이었다. 다른 물건들은 오스트리아 국보로 지정되어 해외 반출이 금지되었다. 또한 오스트리아 변호사이자 나치 이데올로기의 오랜 지지자였던 에리히 퓌러(Erich Führer)가 바우어 가족의 법률 고문으로 임명되어 오스트리아 작품과 관련된 매각을 진행했다. 그중 도자기 컬렉션은 경매에서 여러 경로로 팔려나갔고 중개인 역할을 한 퓌러를 통해 벨베데레 오스트리아 갤러리는 이 황금 초상화와 클림트의 풍경화 1점을 소장하게 되었다.

1941년 스위스로 망명한 페르디난트가 친구 오스카 코코슈카(Oskar Kokoschka)에게 보낸 편지 중 "그들은 나에게서 모든 것을 빼앗았다. 아마도 난 가여운 내 아내의 그림을 되찾을 수 있을 것이다"라고 쓴 부분을 보면, 그가 주저하면서도 그림을 되찾고자 한다는 사실을 읽어낼 수 있다.[9] 그러나 벨베데레 오스트리아 갤러리는 클림트의 그림을 오스트리아 작가가 모더니즘 미술에 공헌한 중요한 작품으로 평가했고, 1942년 아델레의 두 번째 초상화를 입수해 이듬해 클림트의 작품 활동 전반을 보여주는 회고전을 열었다. 이 전시에서

아델레 블로흐바우어의 초상 2
Portrait of Adele Bloch–Bauer II
1912년, 캔버스에 유채, 190×120cm
개인 소장

블로흐바우어 부부가 의뢰한 아델레의 두 번째 초상화는 첫 번째 것과 마찬가지로 장식적이지만 더욱 자연주의적이다. 이 작품에서 아델레는 우아한 앙상블을 입었으며, 창백하고 독특한 그녀의 얼굴이 강조되도록 넓은 챙과 깃털 장식이 있는 모자를 썼다. 화려한 벽지와 꽃무늬 카펫은 의상의 패턴과 톤을 함께한다. 이러한 연결은 모든 예술의 조화로운 융합에 대한 빈 분리파의 믿음을 상기시킨다.

사과나무 1
Apple Tree I

1912년경, 캔버스에 유채, 110×110cm
개인 소장

맑고 밝은 안료를 톡톡 두드려 그린 클림트의 풍경화는 그의 황금기에 등장한 말모자이크 기법을 반영한다. 전경에는 분홍색과 보라색 야생화가 융단처럼 깔려 있고, 나무 위의 빨간 사과와 다채로운 색조의 잎들이 햇빛을 받아 색유리처럼 반짝인다. 이 그림은 페르디난트의 소장품이 압수된 직후, 의심스러운 상황 속에서 황금 초상화와 함께 벨베데레 오스트리아 갤러리에 소장되었다.

빛나는 주요 출품작이자 예술가의 황금기를 나타내는 훌륭한 예인 〈아델레 블로흐바우어의 초상 1〉은 금빛을 배경으로 한 여성의 초상화라는 의미로, 공식 카탈로그에 〈황금 옷을 입은 여인〉이라는 제목으로 수록되었다. 페르디난트는 독일 제국의 패배를 볼 만큼 충분히 오래 살았지만, 그의 소유물이 반환되는 것을 보지는 못했다. 블로흐바우어 가문의 생존자들은 그 후 50년 동안 자신들의 재산과 그림을 되찾기 위해 노력했다. 1998년, 오스트리아 배상법(Austrian Restitution Act)은 과거 기밀문서에 대한 접근성을 확대했는데, 마지막으로 살아 있던 가족 구성원(아델레와 페르디난트의 조카 마리아 알트만)은 이 법에 착안해 벨베데레에 있는 그림을 좇기 시작했다. 변호사 에릭 랜돌 쇤베르크(Eric Randol Schoenberg)와 함께 이 일을 진행한 알트만은, 오스트리아 언론인 후베르투스 체르닌(Hubertus Czernin)의 연구를 활용해 그림 인수 당시 페르디난트가 살아 있었음에도 불구하고 벨베데레가 숙모의 뜻을 잘못 해석해 숙모와 삼촌의 그림을 소유했다고 주장했다. 오스트리아 정부에 소송을 걸 수 있도록 허락한 미국 대법원의 결정이 가져온 일련의 청원 과정과 막대한 법원 비용 등을 버텨내는 데 알트만은 거의 8년이라는 세월을 보냈다. 궁극적으로 알트만과 그녀의 변호사는 사건을 중재재판에 회부하기로 합의했고, 2006년 1월 3명의 오스트리아 판사로 구성된 재판에서 그녀에게 유리한 판결이 내려졌다.[10]

알트만이 그림을 손에 넣었을 때 그 모델이 누구인지에 관해서는 널리 인정을 받았지만, 그림이 많은 사랑을 얻고 영향력이 커져도 제목은 여전히 〈황금 옷을 입은 여인〉으로 알려졌다. 알트만의 노력과 끈기는 그림이 정당한 소유자에게 되돌아가도록 했을 뿐만 아니라, 한 여성의 이미지가 가진 진정한 정체성을 다시금 이 금빛 초상화와 연결시켜주었다. 역사상 가장 전략적이었던 대량 학살도, 오스트리아 문화 발전에 본질적으로 공헌한 공동체의 주요 인물이던 이 여성의 존재를 완전히 사라지게 할 수는 없었던 것이다. 초상화를 손에 넣고 6개월 후, 알트만은 로널드 로더(Ronald Lauder)에게 1억 3,500만 달러(당시 이전의 모든 기록을 경신한 가격)에 작품을 판매했고 로더는 뉴욕의 노이에 갤러리에 양도했다. 로더와 세르주 사바르스키(Serge Sabarsky)가 설립한 이 갤러리는 주로 오스트리아와 독일에서 온 20세기 초반의 혁신적인 예술과 디자인을 세심하게 선별한 컬렉션을 소장한 곳이다. 이로써 아델레의 황금 초상화는 본래의 문화적 맥락에서 다시 볼 수 있게 되었으며, 이는 보는 이들에게 명화를 만드는 데 금보다 더 많은 것이 필요하다는 점을 상기시킨다. ✢

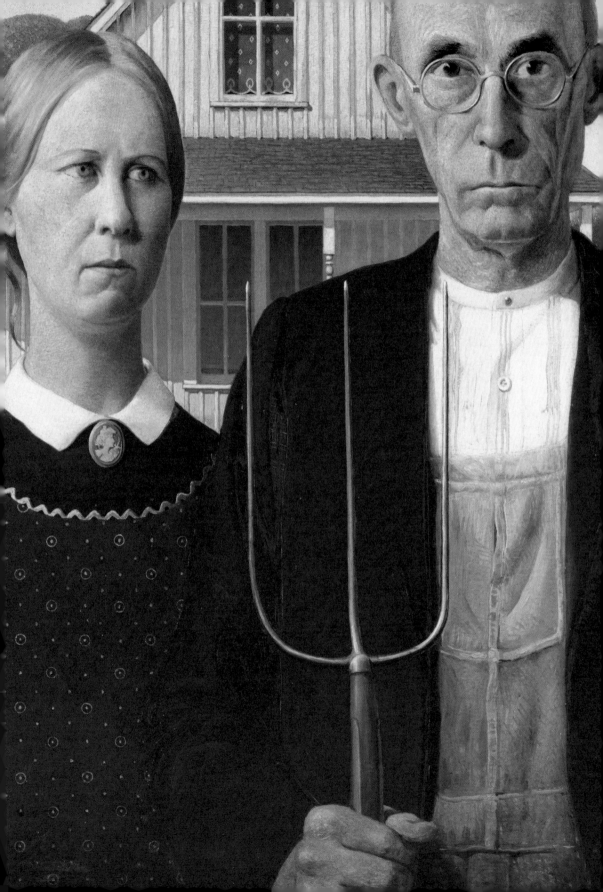

아메리칸 고딕

그랜트 우드

내가 하고자 했던 건 그저 고딕 양식의 집을 그리고,
그 집에 살고 있을 법한 사람들을 묘사하는 것뿐이었다.

그랜트 우드(1930년 12월)

1930년 8월 어느 날, 아이오와주 엘던을 운전해 지나가던 그랜트 우드(Grant Wood)는 가파른 지붕이 있는, 외벽이 판자로 된 하얀색 집을 발견했다. 그는 차를 세우고 집을 좀 더 자세히 살펴보고는, 가지고 있던 판지 뒷면에 유화물감으로 재빠르게 스케치했다. 우드가 이때 그려낸 인상주의적 이미지는 흐릿한 빛, 나뭇잎을 흔드는 바람, 마당을 덮은 식물, 포치(porch)가 있는 1층, 그리고 2층의 박공을 관통하는 이중 랜싯창(lancet window)과 같은 소박하고 손때 묻은 건축물의 세부적인 면을 담고 있다. 스케치를 마친 후 그는 나중에 참고할 수 있도록, 친구에게 다시 그 집으로 돌아가 사진을 찍어달라고 부탁했다. 그러나 그가 그 이후에 봉투 뒷면에 그린 작은 연필 스케치에서 보게 되듯 그를 흥미롭게 한 것은 단순한 집, 그 이상이었다. 나중에 우드는 "그 집에 살고 있을 법한 사람들을 묘사하고 싶었다"고 말하면서 그림의 전면에 흰색 칼라와 카메오로 장식된 드레스를 입은 단정한 여성과 작업복에 재킷을 입고 쇠스랑을 든 근엄해 보이는 한 남성이 정면을 바라보게 배치했다.[1] 그는 구성된 화면을 거친 틀로 감싸고 하단의 몰딩 위에 '아메리칸 고딕'이라는 제목을 새겼다.

이로부터 불과 두 달 후, 우드는 완성한 그림을 시카고 아트 인스티튜트에서 열린 권위 있는 행사인 제43회 《연례 미국 회화 및 조각 전시(Annual Exhibition of American Paintings and Sculpture)》에 출품했다. 그는 신진 작가가 아니었다. 국내외에서 정식 교육을 받았고 지역의 중요한 작업을 의뢰받아 진행했으며 전년도 전시에서는 어머니의 초상화를 출품했다. 그러나 〈아메리칸 고딕〉은 그

랜트 우드를 하룻밤 사이에 유명 인사로 만들었다. 노먼 웨이트 해리스 상(The Norman Wait Harris Prize)에서 회화 부문 동메달을 받았고, 프렌즈 오브 아메리칸 아트(Friends of American Art)는 이 작품을 소장품으로 구입했다.[2] 더 중요한 것은 〈아메리칸 고딕〉이 국가가 정체성의 위기와 경제 위기에 직면했을 때 나라를 대표하는 이미지가 무엇인지 논의하는 데 불을 붙이기도 했다는 사실이다. 소박한 집 앞에서 포즈를 취한 이 두 사람을 통해 우드는 본질적인 미국 정신의 진정한 이미지를 구현하려고 했을까, 아니면 중서부 시골 생활에 대한 고정관념을 풍자하고자 한 것일까? 그의 의도가 무엇이든, 이 그림은 전례 없이 많은 대중과 비평가에게 세상의 소금과 같은 상징은 물론 미국성이 진정으로 표현된 이미지로 여겨졌다. 〈아메리칸 고딕〉은 처음 등장한 이후부터 수많은 복제, 차용, 패러디를 거쳐 가장 미국적인 이미지 중 하나로 존재해왔다. 우드는 명화를 만들어냄과 동시에 오늘날까지도 유효한 '미국인'의 표상을 만들어낸 것이다.

1936년의 인터뷰에서 그랜트 우드는 자신의 상상 속 고향의 매력을 이야기했다. 10여 년 전, 파리에서 장기 체류하는 동안 그는 "우유를 짜던 시절에 좋은 아이디어들이 떠올랐다는 사실을 깨달았고, 아이오와로 돌아갔다"고 말했다.[3] 아이오와에서 태어난 것은 맞지만 우드는 솔직하지 못했다. 그는 아이오와 동부의 작은 마을인 애나모사 외곽의 농장에서 어린 시절을 보냈다. 그러나 딱히 농장 생활을 적극적으로 한 소년은 아니었다. 우드가 열 살이 되었을 때 그의 가족은 주에서 두 번째로 큰 도시인 시더래피즈로 이사했다. 아이오와시티, 미니애폴리스, 시카고에 있는 미술 학교에 다녔으나 취득한 학위는 없던 그는 시더래피즈에 정착해 가구와 인테리어를 디자인하고 현지 고등학교에서 미술을 가르쳤다. 그 세대의 수많은 미국 예술가처럼 유럽의 전위적이고 진보적인 매력에 이끌려 1920년과 1923~1924년에 해외여행을 떠났고 작품들을 직접 마주하고 연구했다. 지역의 세계대전 참전 용사를 기리고자 만들어진 시더래피즈 재향 군인 기념관의 창문 장식을 맡은 그랜트 우드는 이를 위해 1927년 세 번째 유럽 여행을 떠났고 뮌헨에서 몇 달간 스테인드글라스를 연구하기도 했는데, 이는 현재까지 그가 의뢰받아 작업한 것 중 가장 중요한 작품으로 평가된다. 뮌헨에서 지내는 동안 한스 멤링(Hans Memling) 및 여타 북유럽 르네상스 예술가들의 그림을 볼 수 있는 전시를 관람했으며, 날카로운 이미지와 세밀하게 표현된 세부 묘사에서 진실에 바탕을 둔 미학이 나온다고 믿었다. 그는 자신이 아는 세상을 꾸미지 않은 모습으로 재현하기로 결심하고 아이오와로 돌아왔다.

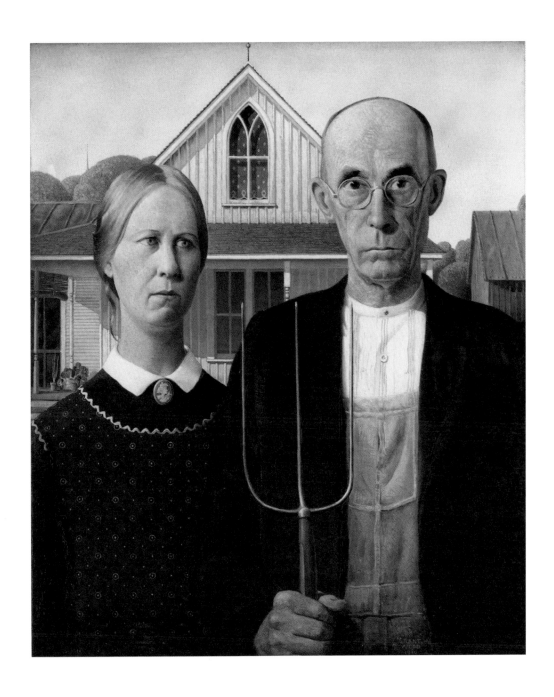

아메리칸 고딕
American Gothic

그랜트 우드(1891~1942)
1930년, 비버 보드에 유채, 78×65.5cm
시카고 미술관, 일리노이주

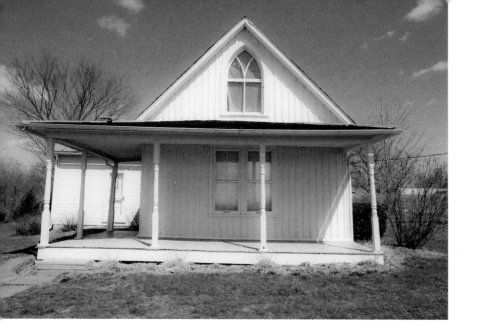

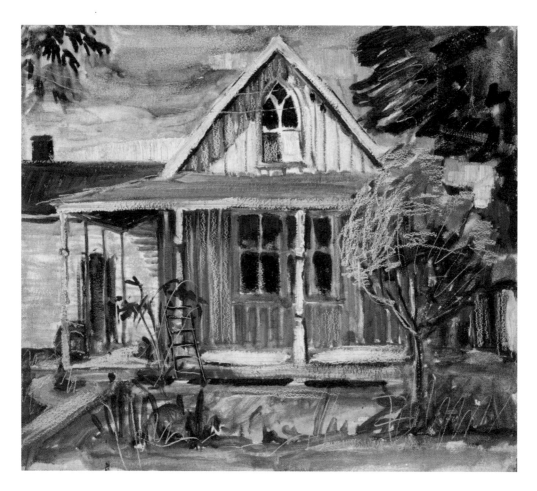

유럽의 사상으로부터 등을 돌리고 그가 속한 지역의 이야기와 정신을 표현하려는 열망은 경제적 어려움과 국가적 정체성 문제가 겹치면서 비롯된, 미국 미술을 위한 더 큰 비전의 일부였다. 제1차 세계대전이 끝난 후 미국에서는 전쟁으로 인해 많은 소작농이 시장에 팔 수 없는 잉여 생산량을 끌어안게 되었는데, 최악의 경우 부채와 압류로 이어졌다. 1929년의 주식시장 붕괴와 함께 평원으로 이루어진 주들은 전에 없던 가뭄과 먼지 폭풍으로 더욱 황폐해졌고, 미국이라는 나라의 결정적인 이점이던 풍요와 기회가 눈앞에서 사라지는 듯했다. 이 시기 싱클레어 루이스(Sinclair Lewis), 윌라 캐더(Willa Cather), 셔우드 앤더슨(Sherwood Anderson)을 포함한 작가 그룹은 보수적이고 순응적이며 견고함과 안전함의 상징으로 묘사되곤 하는 미국의 작은 마을과 시골 농가의 삶에 관심을 돌렸다. 이는 미국 땅에 뿌리를 둔, 평범한 중서부식 경험에 의해 형성된 미국적 특성을 나타내는 모델을 만들어냈다. 1920년대 말에 이르러서는 소도시와 농경 생활을 근면, 절약, 회복력과 같은 지속적인 가치의 보루로 묘사하는 유사한 경향들이 시각예술 분야에서 두루 나타났다. 이 운동은 뉴욕을 중심으로 하는 보다 국제적인 예술 세계와 구별하기 위하여 지역주의

132쪽 위 디블의 집

1881~1882년

엘던, 아이오와주

카펜터 고딕 양식의 집은 건축 회사 책에 인쇄된 양식과 우편 주문 카탈로그를 통해 구할 수 있는 재료만으로도 완성 가능했기에 실용적이고 저렴하며 건축하기 쉬웠다. 찰스 디블이 '고딕' 창에 필요한 부속품을 구할 때도 우편 주문 카탈로그를 이용했다고 알려져 있다. 이 집은 현재 아이오와 주립 역사 협회에 의해 관리되고 있으며, 방문객들이 자신들만의 〈아메리칸 고딕〉을 사진으로 남길 수 있는 인기 높은 관광지다.

132쪽 아래 〈아메리칸 고딕〉을 위한 집 스케치

1930년, 판지에 유채, 32×37cm

스미스소니언 미술관, 워싱턴 D.C.

우드는 그 자리에서 대충 그린 유화 스케치로 집의 첫인상을 포착했다. 세부적인 부분보다는 전체적인 배경과 분위기를 강조해 그렸고 스튜디오에서 기록을 담당하는 친구에게 사진을 부탁했다. 그는 차에 있던 판지 뒷면에 스케치했으며, 전경에는 완만하게 경사진 비탈이 보인다.

(Regionalism)라는 이름으로 알려지게 되었고, 토머스 하트 벤턴(Thomas Hart Benton), 존 스튜어트 커리(John Steuart Curry), 그랜트 우드 등 영향력 있는 작가들이 이를 옹호했다.

우드는 오래전부터 지역 문화에 관심을 두었다. 시더래피즈에 있던 그의 집에는 세대를 걸쳐 물려받은 오래된 가구와 가족 앨범, 그들의 이야기가 켜켜이 쌓여 있었다. 그는 오래된 사진, 인쇄물, 우편 주문 카탈로그를 수집했고, 지역 작가의 작품을 다루는 아이오와 기반의 문학잡지인 「더 미들랜드(The Midland)」를 구독했다. 그러나 자신의 지역을 작업의 주된 주제로 생각하게 된 것은 뮌헨으로 여행을 떠날 때부터였다. 우드가 1929년에 그린 어머니의 초상화는 그가 북유럽 르네상스 미학에서 작업의 영감을 얻었음을 암시한다. 〈화분을 든 여인〉에는 식물을 든 69세의 과부 해티 위버 우드(Hattie Weaver Wood)가 등장하는데, 검은 드레스와 가장자리가 지그재그로 장식된 빛바랜 녹색 앞치마를 입고 산세베리아가 심긴 화분을 감싼 그녀의 모습이 직접적으로 묘사되어 있다. 그림에 과장된 표현은 없지만 그녀의 근심스러운 표정과 노동으로 거칠어진 손을 우드가 동정 어린 시선으로 관찰했음이 느껴진다. 그의 여동생 낸에 따르면, 그들의 어머니가 경험한 "상실과 고난"은 "그림의 얼굴에 그대로 새겨졌다."[4] 북유럽 르네상스 시대 사람들은 종종 자신의 지위나 성격을 나타내는 물건 혹은 옷을 들거나 입었다. 그리고 우드는 모델을 구별하기 위해 지역을 나타내는 상징물을 공공연히 사용했다. 산세베리아와 왼쪽의 비프스테이크 베고니아(beefsteak begonia)는 관엽식물로 헌신적인 주부를 뜻하는 전통적인 속성과 연결시킬 수 있지만, 그것들은 또한 혹독한 조건 속에서 관심을 거의 기울이지 않아도 스스로 번성하는 회복력이 뛰어난 식물이기도 하다. 해티는 실제로도 그 식물들을 키웠다. 카메오에는 계절 변화를 나타내는 전형적 상징인 석류를 든 페르세포네의 이미지가 그려져 있는데, 이는 우연히 들어간 것이다. 우드는 유럽에 있는 어머니를 위해 브로치를 샀고, 그 얼굴이 낸과 놀라울 정도로 닮았다고 생각했다. 어머니의 이목구비를 매우 섬세하게 묘사한 작품임에도 불구하고, 우드는 그녀를 기품이 느껴지면서도 소박한 소도시 주부의 모습, 멀리 펼쳐진 아이오와 풍경 속의 모습으로 그려냄으로써 화면에 담긴 인물을 미국 여인의 전형으로 재현했다.

우드가 엘던에서 본 집은 넓은 평야와 농지만큼이나 아이오와의 경관을 이루는 하나의 주된 요소였다. 1881년경 찰스 디블과 그의 아내 캐서린을 위해 지어진 이 특별한 집은, 19세기 중후반 서부 농업의 확장과 함께 널리 유행한 미국 토착 양식인 '카펜터 고딕(Carpenter Gothic)'의 한 예다. 이 양식의 집은

화분을 든 여인
Woman with Plants

1929년, 업슨 보드에 유채, 50×45cm
시더래피즈 미술관, 아이오와주

우드는 이 그림에서 전통적인 북유럽 르네상스 초상화 형식으로 자신의 어머니를 묘사했다. 전면으로 밀려 나온 인물은 구도 전체를 지배한다. 우드는 모델을 거짓으로 묘사하지 않았고, 그녀의 이목구비는 꾸밈없이 선명하게 표현되었다. 카메오, 결혼반지, 앞치마 등은 단순한 액세서리 이상의, 그녀의 정체성을 보여주는 특징들이다.

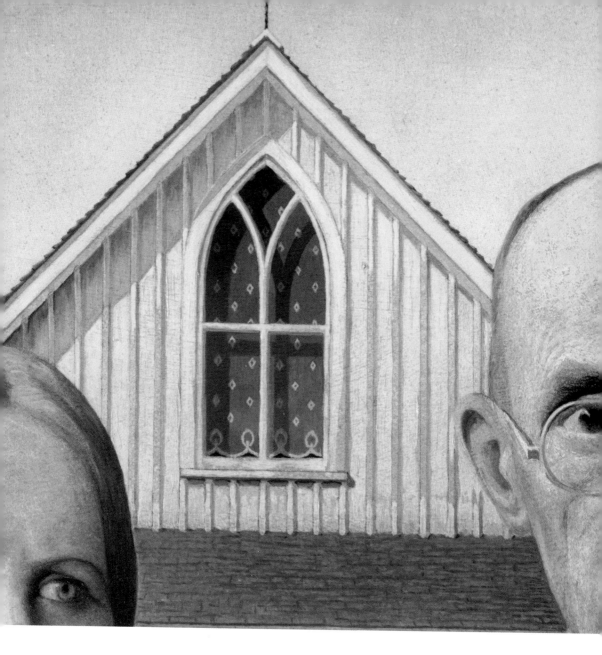

아메리칸 고딕(부분)

카펜터 고딕의 특징적인 요소인 높고 뾰족한 창에는 석조 몰딩과 중세 목조 건축의 방사형 창살 형태가 반영되어 있다. 우드는 디블의 집을 모델로 삼았지만 그가 그린 창은 실제보다 길쭉하며 더 높고 좁다. 그는 창에 밑단이 부채꼴로 되어 있는 커튼을 그려 넣었는데, 이는 스테인드글라스를 상징적인 방식으로 표현한 듯하다.

단순한 형태와 나무틀 구조로 이루어져 비용이 적게 들고, 약간의 도움과 기본적인 기술로 빠르게 조립할 수 있었다. 2개의 층과 2개의 방으로 이루어진 구성이 일반적인 형태였으며 정면에는 포치가 있고 지붕은 가파르게 기울어져 있다. 하얀색으로 칠해진 보드 앤드 배튼 사이딩(board-and-batten siding), 규격에 맞춰 자른 목재로 장식된 나무 창문, 고딕 양식에서 보이는 특징적인 몰딩 등의 요소가 더해져 '카펜터 고딕'이라는 이름이 붙었다. 〈아메리칸 고딕〉에서 우드는 마당을 조금 정리하고 판자벽에 새로운 페인트를 칠하고 랜싯창 뒤에 무늬가 있는 커튼을 추가하기는 했지만, 엘던에서 본 집 그대로를 묘사했다. 배경을 완성하기 위해 그는 오른쪽에 빨간 헛간, 왼쪽 먼 곳에 교회 첨탑, 그리고 현관 구석에 〈화분을 든 여인〉에 나오는 산세베리아와 비프스테이크 베고니아 화분을 추가했다.

우드는 집의 '엄격한' 라인이 매력적으로 느껴진다고 말했고, '근엄하고 구속적인 성격을 가진, 그런 집에 잘 어울릴 두 사람'을 찾고 싶어 했다.[5] 그는 모델들의 실제 삶이 아니라, 그림과 어울릴 외모를 염두에 두고 그들을 선택했다. 작품 속 남성을 그리기 위해 우드는 자신의 치과 의사인 바이런 매키비에게 포즈를 취하게 했다. 그의 체격과 나른한 태도는, 작은 마을에 사는 가장에게 어울리는 특징인 단호한 고결함을 전달하기 충분했다. 여동생 낸은 그림 속 성숙한 딸의 역할을 성실하게 수행했다. 그녀는 마르셀 웨이브(Marcel wave, 헤어스타일링 기기로 모발에 열을 주어 물결 모양으로 만드는 방법─역자 주)를 없애고 곧은 머리카락을 뒤로 넘긴 헤어스타일을 선택했으며 부드럽고 섬세한 얼굴을 찌푸린 듯한 고약한 표정으로 연출했다. 우드는 가족 앨범의 사진에서 본 인물들을 본떠 모델들의 옷을 입혔다. 그림 속에 등장한 의복은 종종 시대에 뒤떨어졌다고 이야기되지만 이는 스타일보다는 내구성과 기능을 위해 선택된, 패션보다는 실용적인 아이템에 가깝다. 남성은 잘 세탁된 칼라 없는 셔츠 위에 작업복을 입고 있는데, 친척이 작업용 걸레로 사용하라고 준 헌 옷 가방에서 우드가 발견한 의상이라고 한다. 재킷은 그의 '나들이옷'이 아니라 낡아빠진 양복 중 하나였을 것이다. 딸의 의상은 〈화분을 든 여인〉의 복장과 비슷하게 그렸다. 그녀는 동일한 카메오가 달린, 대비되는 색의 칼라가 있는 수수한 드레스를 입었으며 다림질이 잘 된 앞치마는 마찬가지로 가장자리가 지그재그로 되어 있다. 낸은 어머니의 오래된 드레스에서 장식을 제거해 앞치마를 만들었다고 말했지만 우드는 시어스 로벅(Sears Roebuck) 카탈로그에서 주문했다고 주장했다. 연필 스케치에서와 같이 완성된 작품에서도 인물이 전경을 가득 채웠지만, 남성이 든 도구는 갈퀴가 아닌 쇠스랑으로 바뀌어 그려졌다. 우드는

〈아메리칸 고딕〉 앞에 서 있는 낸 우드 그레이엄과 의사 바이런 매키비의 사진

작자 미상
1942년 9월, 추모 기념 전시
시더래피즈 공공 도서관

의사 매키비와 우드의 여동생 낸이 실제로 함께 포즈를 취한 것은 1942년에 열린 우드 추모 기념 전시에서였다. 우드는 그들 사이의 유사성을 포착하고 캐릭터를 만들어내면서 둘을 따로 작업했다. 우드는 매키비의 나른한 태도를 가감 없이 정확하게 표현했지만, 낸의 동글동글한 얼굴은 좁게 바꾸고 섬세한 이목구비는 냉담해 보이게 그려 넣었다.

낸의 초상
Portrait of Nan

1933년, 메이소나이트에 유채, 88×72cm
체이즌 미술관, 위스콘신주

우드의 여동생 낸(1899~1990)은 〈아메리칸 고딕〉을 위해 포즈를 취한 지 3년이 지나 우드의 다른 초상화에서 매우 다른 이미지로 등장한다. 낸은 자신의 회고록에서, 우드가 이 작품을 위해 웨이브를 넣은 머리카락을 느슨하게 풀어달라고 요청했으며 오래된 천으로 만든 세련된 물방울무늬의 상의를 착용하기를 원했다고 언급했다. 그녀가 가진 흥미로운 오브제인 자두와 병아리는 비밀스러운 의미를 담고 있어서가 아니라 색상 때문에 선택되었다.

자화상을 위한 연구
Study for Self-Portrait

1932년, 종이에 목탄과 파스텔
시더래피즈 미술관, 아이오와주

〈아메리칸 고딕〉으로 명성을 얻은 직후 몇 년 동안 우드는 시골에 뿌리를 내렸다. 농업 환경과 소도시 생활이 그의 회화를 차지했으며, 작업용 바지를 입고 스튜디오 사진을 위해 여러 포즈를 취하기도 했다. 자화상을 위한 이 연구 작업에서 우드는 칼라가 있는 낡은 작업 셔츠를 입고 있다. 셔츠 칼라는 버클로 단단히 묶인 작업복 끈에 눌린 채다. 그는 이 작품의 최종본이 완전하다고 생각하지 않아 어느 날 옷을 밝은 청록색으로 다시 칠했으나, 구릉으로 된 들판 배경은 그대로 유지했다.

갈퀴가 농부의 주된 도구이지만 많은 소도시 주민이 말을 키웠기 때문에 쇠스랑이 더 적합하다고 생각해 변경했다고 설명했다. 얇은 형태의 쇠스랑은 셔츠 줄무늬, 작업복 주머니, 좁은 랜싯창, 야윈 얼굴 등에서 반복되는 화면 전반의 선형 미학을 강화하는 효과를 낳았다.

우드의 첫 영감은 작은 하얀 집에서 시작되었지만, 1930년 시카고 아트 인스티튜트에서 열린 《연례 미국 회화 및 조각 전시》에서 〈아메리칸 고딕〉 주변에 모인 관람객들은 그가 만들어낸 캐릭터들에 매료되었다. 그럼에도 모든 반응이 긍정적인 것은 아니었다. 아트 인스티튜트와 중서부 전역의 지역 신문들은 그림 속 인물의 신랄한 표현, 아이오와 농부들을 표현한 방식, 남성과 아내로 추정되는 두 인물의 나이 차 등을 불평하는 많은 관람객의 편지를 받았다. 비평가들은 이 작품이 당연히 풍자를 위해 그려졌다고 생각했으며 우드의 유머를 가혹하고 잔인하다고 평가했다. 이에 우드는 언론을 통해 이 두 사람을 비판하거나 '지역화'할 의도가 없다고 지적하며, 그들은 아버지와 딸이고, 농가라기보다는 '작은 마을'이며, 아이오와 지역과 연관된 인물들이 아니라 본질적인 '미국인'을 표현한 것이라고 설명했다.[6] 이러한 내용은 〈아메리칸 고딕〉에 대한 호기심을 오히려 증가시켰고 뉴스가 복제되어 퍼져나갈수록 그림은 더 유명해졌다. 점차 보도의 논조가 긍정적으로 바뀌기 시작했고, 불확실한 시기에 확고한 가치를 담아내 진정한 미국 정신의 회복력을 그림으로 구현한 우드를 높이 샀다. 크리스토퍼 몰리(Christopher Morley)는 국제적으로 출판되는 「토요 문학 리뷰(Saturday Review of Literature)」에 기고한 글에서, "그 슬프고 광적인 얼굴에서 우리는 미국의 무엇이 옳고 그른지 읽어낼 수 있다"고 언급하기도 했다.[7]

〈아메리칸 고딕〉의 지속적인 인기와 끝나지 않을 것처럼 계속되는 패러디는 우드가 표현하고자 한 가치만큼이나 그 개념이 탄력적이었다는 사실을 증명했다. 작품의 등장 이후 수십 년 동안, 작은 하얀 집(백악관)을 뒤에 두고 정치적 동지와 라이벌, 펑크와 프레피, 친구와 적, 총기권 옹호자와 축소론자 등 다양한 특성을 대변하는 이들이 정면을 바라보며 서 있는 패러디물이 끊임없이 재생산되었다. 그들이 누구이든 모두 엘던의 작은 집 앞에 서 있다. 오늘날에도 관광객들은 유명한 미국의 아이콘이 된 집 앞에 선 자신의 모습을 사진으로 담기 위해 그곳에 모여든다. 그러나 우드의 생각에 응답한 것들 가운데 가장 힘 있는 작품 속에는 그 집이 등장하지 않았다. 1942년, 고든 파크스(Gordon Parks)는 농장 보안국의 사진 부서 직원으로 합류했다. 그는 부서의 유일한 흑인 구성원으로, 한때 미국적 경험을 기록하는 데 자신이 기여할 수

있기를 희망했다. 하지만 그는 워싱턴 D.C. 거리에서 심각한 인종 차별을 경험했고 자신이 가진 기회(사진으로 기록하는 행위)를 차별을 폭로하는 데 사용하겠다고 생각했다. 본부에서 야간 근무를 하던 청소부 엘라 왓슨과의 우연한 대화는 그로 하여금 낡은 작업복을 입고 오른손에는 빗자루를 들고 옆에는 걸레를 두고 미국 국기 앞에 똑바로 선 그녀의 인물 사진을 찍도록 영감을 주었다. 파크스는 훗날 "아메리칸 고딕… 그것은 내가 미국에서 미국이라는 나라와 엘라 왓슨의 위치에 대해 느낀 바다"라며 자신의 생각을 드러냈다.[8] 파크스는 우드가 사용한 '진정'이라는 표현에서 결함을 느낀 동시에 그것을 의미의 확장을 수용할 수 있는 본보기로 인식했다. 우드의 비전은, 미국인은 누구를 의미하는지에 대한 다양한 관점과 진실을 제공할 수 있는 상징적인 역할을 한 것이다. ✿

워싱턴 D.C. 정부 청소부(엘라 왓슨)
Washington, DC, Government Charwoman(Ella Watson)
고든 파크스(1912~2006)
1942년(추후 인쇄), 젤라틴 실버 프린트, 71×51cm

파크스의 사진은 우드의 그림에 대화를 건넨다. 그는 왓슨과 이야기를 나눈 후에 인물 사진을 찍었다. 왓슨은 숙련된 속기사임에도 불구하고 워싱턴 D.C.에 사는 흑인 여성으로서는 오직 바닥 닦는 일만 구할 수 있었다고 말했다. 파크스는 우드가 미국적 경험이라고 찬양하는 회복력, 결단력 같은 가치들(그동안 너무 자주 간과되어온 것들)이 그녀에게서 진정으로 구현되고 있다고 인식했다.

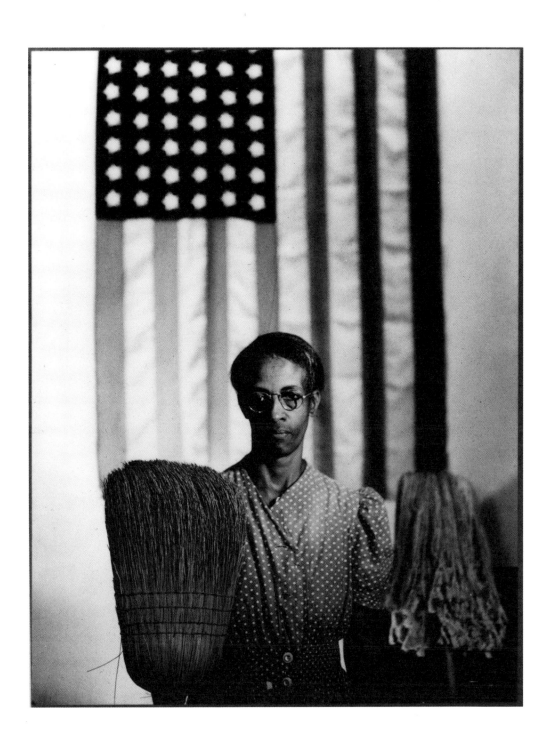

게르니카
파블로 피카소

이 우의적 이미지는 게르니카뿐 아니라 스페인, 스페인뿐 아니라
유럽 전체를 의미한다. 이는 현대의 골고다,
즉 인간의 온화함과 믿음이 폭탄으로 파괴된 데에서 오는 고통을 상징한다.

허버트 리드(1938년 10월)

파블로 피카소(Pablo Picasso)는 파리에 도착한 첫해부터 전통적으로 예술이 가진 필수 요소들을 연구하는 데 탐닉했다. 소위 청색시대(1901~1904)와 장미시대(1904~1906)로 불리는 시기의 그는 제한된 색채와 팽팽한 선이 가진 조형적 가능성을 탐구했다. 그의 작품 〈거트루드 스타인의 초상화(Portrait of Gertrude Stein)〉(1905~1906)는 모델을 얼마나 흡사하게 재현했는지를 넘어 인물의 존재감에 더 주목하게 만들었으며, 〈아비뇽의 처녀들(Les Demoiselles d'Avignon)〉(1907)로 선보인 급진적인 파편화는 이제껏 보지 못한 구상회화의 새로운 모델을 제시했다. 큐비즘(Cubism, 1907~1914년경)을 통해 피카소는 공간의 차원, 평면과 부피, 환영 및 지각에 대한 고정관념에 문제를 제기하면서 재현에 집중된 예술의 개념과 기술에 도전했다. 또한 어느 정도 인식할 수 있는 형태로 물체를 표현하는 것 역시 완전히 포기하지 않았다. 자신의 조형 형식이 변화하고 발전하는 과정 속에서 예술적 관습에 끊임없이 의문을 제기했지만, 전통을 시험하면서 재현을 명백하게 거부하는 것보다 변형하는 데 오히려 더 큰 힘이 있음을 깨달았기 때문이다. 이러한 피카소의 미학적 특징은 전쟁으로 생겨난 가혹한 현실을 강하게 고발하는 작품 〈게르니카〉에서 더욱 잘 드러난다.

스페인 내란(1936~1939)이 고조되던 시기, 바스크 지역에 일어난 잔인한 폭격을 다룬 〈게르니카〉는 피카소의 가장 기념비적인 공공 예술 작품이다. 소도시 게르니카에 공격이 있기 몇 달 전, 피카소는 1937년 파리 만국 박람회의 스페인관에 전시될 대규모 벽화 의뢰를 수락했으나 적절한 주제를 찾기가 힘들었

게르니카
Guernica

파블로 피카소(1881~1973)
1937년, 캔버스에 유채, 349.5×777.5cm
레이나 소피아 국립미술관, 마드리드

다. 그러나 주제를 결정한 직후, 그는 불과 6주 만에 거대한 그림을 완성했다. 전시관이 공개되었을 때 일부 비평가들은 〈게르니카〉의 폭발적인 구성이 과도하게 위압적이라고 생각했다. 그림에는 명확성이 부족해 보였고, 수수께끼 같은 상징적 표현은 최근에 일어난 폭격의 희생자들을 추모하려는 피카소의 의도를 오히려 거스르는 것처럼 보이기도 했다. 그러나 몇몇은 피카소의 목표에 끔찍한 사건을 추모하는 것 이상의 무엇인가가 있음을 인식했다. 피카소는 관람자로 하여금 기존의 전통적 서사와 비유가 지닌 평온하고 지적인 영역 너머의 세계를 보고 느끼도록 함으로써 〈게르니카〉를 보편적인 명화로 만들었다.

1931년, 스페인 유권자들은 부르봉 왕정의 해체를 주장하는 좌익 후보자들을 집권시켰다. 따라서 사회민주주의를 표방하는 스페인 제2공화국의 수립은 우익 민족주의자들의 즉각적인 저항에 부딪히게 되었다. 불과 몇 년 후, 프란시스코 프랑코(Francisco Franco) 장군의 지휘 아래 공격적이고 극우적인 포퓰리즘 운동이 일어났고, 합법적으로 선출된 공화당 정부를 향한 도발은 결국 1936년 7월 군대의 지원과 함께 내란으로 확산되었다. 프랑코는 유럽에서 떠오르는 파시스트 국가들의 지원을 확보했으며, 1937년 4월 26일 독일 공군 루프트바페(Luftwaffe)의 정예 사단인 콘도르 군단은 빌바오 근처 바스크 지역에 위치한 작은 도시 게르니카에 집중 폭격과 약탈 작전을 시행했다. 공격 3시간 만에 도시는 폐허가 되었고 인구의 약 3분의 1이 죽거나 다쳤다.[1] 민간인을 목표로 한 이 공격(전략적 이득보다는 위협을 주기 위한)에 대한 언론 보도는 20세기 전쟁이 가져온 끔찍한 현실을 만천하에 드러냈다. 세기의 전쟁 속에서 그 누구도 안전할 수 없었다.

피카소는 1904년부터 파리에 살았지만 조국과 강한 유대관계를 유지했고, 스페인 국민으로서의 정체성에 자부심을 가졌다. 스페인에서 분쟁이 가속화되자 그는 공개적으로 공화당을 지지했으며 스페인 원조 기금에 아낌없는 기부를 했고 다른 사람들도 그렇게 하도록 격려했다.[2] 1936년 9월, 피카소는 마드리드에 있는 프라도 미술관의 명예 관장으로 취임하면서 상임 정부와 공식

148쪽 위 **프랑코의 꿈과 거짓말**
Sueño y mentira de Franco
1937년, 에칭 · 슈가리프트 · 애쿼틴트, 38.5×57cm(종이)
메트로폴리탄 미술관, 뉴욕주

피카소의 에칭 모음집(각각 9개의 장면을 담은 2장의 판화)은 프랑코를 죽음과 파괴의 괴물로 묘사한다. 그는 1937년 초에 이 시리즈를 시작했고 〈게르니카〉를 완성할 즈음에 끝냈다.

148쪽 아래 **미노타우로마키**
La Minotauromachie
1935년, 에칭과 조각, 49.5×69.5cm
뉴욕 현대미술관, 뉴욕주

황소의 머리와 인간의 몸을 가진 미노타우로스는 야수적인 힘을 나타낸다. 고통(타락한 여인, 비명 지르는 말)과 평화(창가에 비둘기와 함께 있는 여인들)를 암시하는 인물들의 존재는 서사적인 메시지를 표현하는 대신 불안한 감정을 불러일으킨다. 관람자는 사다리 위의 남자처럼 수동적으로, 당혹스럽게 이 장면을 관찰하게 된다.

적으로 동맹을 맺었다. 이듬해 1월, 그는 4개월 뒤 파리에서 열릴 예정인 만국 박람회의 스페인관 입구를 장식할 벽화를 그려달라는 요청을 흔쾌히 수락했다. 피카소의 경력에서 전례가 없을 정도로 큰 규모의 작품이었으며, 국가관을 상징하는 주요한 작품이 될 예정이었다. 그러나 그는 작품의 주제에 대한 고민이 많았다. 처음에는 어머니와 아이의 이미지를 담으려고 했지만 작업에 거의 진전이 없었다. 이 시기에 피카소는 〈프랑코의 꿈과 거짓말〉이라는 제목의 에칭(동판화) 모음집을 작업 중이었는데, 이 에칭은 국가를 망신시킨 포퓰리즘 지도자를 잔혹하고 어릿광대 같은 인물로 조롱하는 내용을 담고 있었다. 1937년 1월 8일 그는 공화당을 위한 자금을 모으기 위해 14점의 에칭(완성된 모음집은 에칭 18점과 산문시로 구성되었다)을 제작하고 엽서에 이 이미지들을 인쇄했다. 정치적 성향이 이토록 분명했음에도 불구하고 피카소는 게르니카의 파괴 소식을 듣기 전까지 벽화 주제를 결정하지 못했다. 그는 언론에서도 민족주의자들의 대의명분이 '국민에 반하고, 자유에 반하는 것'이라 비난하며 입장을 분명히 했다. 그는 오늘날 〈게르니카〉라고 이름 붙여진 자신의 벽화에 "스페인을 고통과 죽음의 바다로 가라앉게 한 군사 카스트에 대한 혐오감"을 표현할 것이라고 선언했다.[3]

주제를 정하자마자 피카소는 열정적으로 작업 속도를 높였다. 5월 1일 자의 초기 스케치를 보면, 미술사에 등장해온 전통적인 이미지들과 그의 작품에서 지속적으로 중요하게 다루어진 모티프들을 결합해 화면을 구성했다는 사실을 알 수 있다. 황소는 남성성을 나타내기도 하지만 스페인을 상징하기도 한다. 부상당한 말의 이미지는 스페인의 대표 스포츠인 투우 장면을 떠올리게 하며 고통과 희생의 감각을 불러일으킨다. 어머니와 아이는 가장 본질적이고 보편적인 인간관계를 상기시키는 동시에 종교적이고 개인적인 의미를 담고 있다. 이러한 상징들은 피카소의 도상학적 개념을 전통적인 주제와 연결해주지만, 최근 몇 년 동안 그의 탐구가 더 수수께끼 같은 방향으로 전환되었음을 보여주기도 한다. 1930년대는 피카소가 관습적인 의미를 내포하면서도 맥락에 따른 해석을 거부하는 이미지를 실험하기 위해 작업실로 잠시 잠적한 시기였다. 예를 들어, 판화 〈미노타우로마키〉(1935)에서 그리스 신화의 반인반수, 꽃을 든 어린 소녀, 부상당한 말, 사다리를 오르는 남자 등 어느 정도 식별할 수 있는 인물들이 제시되지만 이 이미지에 어울리는 이야기가 파악되기보다는 익숙한 이미지들이 비좁은 공간에서 충돌해 오히려 혼란스러운 감정을 불러일으킨다. 즉, 형상들을 관람자가 인식할 수는 있지만 주제적 측면에서 통일된 맥락이 생겨나는 상황을 의도적으로 피하는 것이다.

1808년 5월 3일
The Third of May, 1808

프란시스코 고야(1746~1828)
1814년, 캔버스에 유채, 268×347cm
프라도 미술관, 마드리드

프랑스의 도시 점령에 맞서 마드리드 시민들이 봉기했을 때, 그들의 노력은 잔인하게 짓밟혔다. 다음 날 마드리드의 저항군은 총살형에 직면했다. 고야는 현실의 잔혹함을 전통적인 순교 장면으로 치환해 묘사했다. 화폭 중앙의 인물은 운명을 받아들인 듯 서 있고, 그를 밝게 비추는 빛은 그리스도의 십자가 처형을 떠올리게 한다.

전쟁의 참화: 똑같음(3판)
Los Desastres de La Guerra: Lo Mismo(Plate 3)

프란시스코 고야
1810년(1863년 출판), 에칭과 드라이포인트, 25×34.5cm(종이)
메트로폴리탄 미술관, 뉴욕주

피카소는 고야가 1810년에서 1812년 사이에 만든 82점의 에칭에 감탄했다. 이 작품들은 게르니카의 굽히지 않는 강직한 면모를 드러내지만, 장면이 작게 만들어져 공포스러운 느낌은 다소 완화되었다. 한 남자가 도끼를 휘둘러 군인의 목을 베려는 장면을 담았으며 제목인 '똑같음'은 전쟁, 보복, 죽음의 무분별한 순환을 고발한다.

5월 9일에 그려진 연필 드로잉은 〈게르니카〉를 위한 피카소의 전체적인 구성이 기록되어 있다. 그는 이틀 만에 거대한 캔버스에 예비 스케치를 옮겨 그렸다. 5월 11일부터 피카소의 파트너 도라 마르(Dora Maar)는 그의 작업 일상을 사진으로 기록했다. 그 사진은 형상의 크기, 배치, 위치가 지속적으로 미세하게 변화되고 있음을 보여준다. 역동적인 제스처, 고통스러운 표정, 강한 폭격으로 던져져 몸부림치는 듯한 혼란스러운 상황 표현은 이미지가 지닌 감정적인 힘을 더욱 고조시킨다. 미술사학자 티머시 제임스 클라크(Timothy James Clark)가 "놀라운 집중력이 낳은 위업"이라고 묘사한 이 벽화 작품을 피카소는 6월 초에 완성했다.[4] 색채를 검은색, 흰색, 회색만 사용한 이유는 폭격이 주는 공포를 나타내기 위함이었다. 언뜻 보면 혼란스러운 구도지만, 실은 죽음의 비처럼 내리는 고통, 당혹감, 상실, 공포 등 희생자가 겪은 경험을 관람자로 하여금 견디도록 하기 위해 하나하나 치밀하게 계산된 것이었다.

서구 문화에서 전쟁의 주제는 고대 지중해 사회까지 거슬러 올라가는데, 오랜 시간 동안 등장한 중무장한 군대, 용감한 영웅, 맹렬한 전투, 종종 신의 개입으로 적군이 패배하는 장면에 대한 묘사에서 볼 수 있다. 전쟁에서의 승리와 용맹함을 향한 찬양은 표현되었지만 전쟁의 참상은 잘 보이지 않게 그려진 작품들이 있다. 페테르 파울 루벤스(Peter Paul Rubens)는 작품 〈전쟁의 공포(Horrors of War)〉(1637년경)에서 (마르스를 제지하려는 비너스를 포함한) 고전 신화로부터 모티프를 가져와 "평화로운 때에 세워진 모든 것"이 "무력에 의해 망가졌다"고 묘사했다.[5] 자크 루이 다비드(Jacques-Louis David)는 〈사비니의 여인들(The Sabine Women)〉(1799)에서 3년 전 로마인들에게 납치된 사비니 여인들이 군인들에게 무기를 내려놓으라고 말하고자 아이들과 함께 전쟁터로 들어가는 로마의 건국 전설을 담아냈다. 19세기까지 미술가들은 당대에 일어난 사건들을 마치 신화나 전설을 다루듯이 그려냈다. 프란시스코 고야(Francisco Goya)는 나폴레옹 군대가 스페인을 침공한 지 불과 6년 후에 〈1808년 5월 3일〉(1814)을 그렸으며, 외젠 들라크루아(Eugène Delacroix)는 오스만제국이 그리스인들을 공격해 비극적인 죽음을 초래하고 남은 생존자들을 노예로 만든 지 2년이 지난 시점에 〈키오스섬의 학살(The Massacre at Chios)〉(1824)을 그렸다. 두 그림 모두 피해자들의 절망적인 상황과 정복자의 무자비한 잔인함에 관해 분명한 메시지를 전달하기는 하지만, 그럼에도 사건의 끝맺음이 있는 서사의 형식으로 표현되었다. 그러나 〈게르니카〉에 등장하는 폭력은 시작도, 끝도 보이지 않는다. 피카소는 순간적인 파괴와 죽음의 혼돈으로 일상이 망가지는 상황을 그렸다. 신화나 전설, 오랜 역사 속 사건이 아닌 실제로 일어난 일이 담겼기에 관람자는 그림

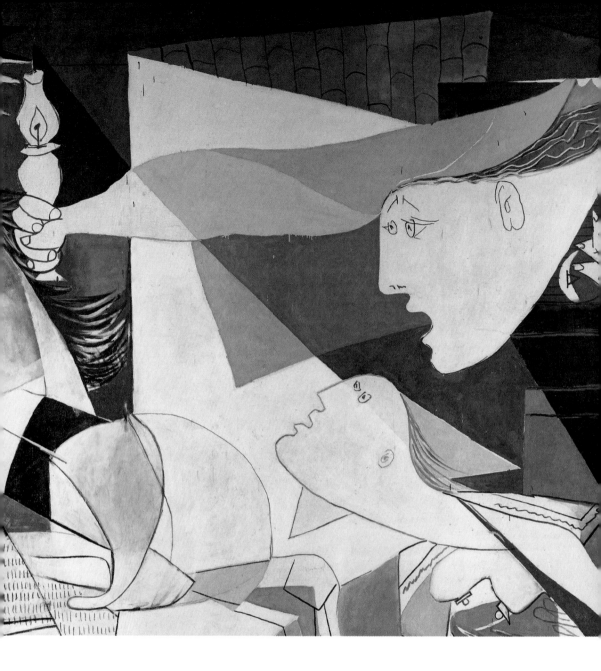

게르니카(부분)

인류에게 빛을 주는 고대 신화 속 프로메테우스부터 지친 여행자들을 환영하는 미국 자유의 여신상에 이르기까지 서구 문화에서 횃불을 든 모습은 깨달음을 상징해왔다. 하지만 〈게르니카〉에서는 그 의도가 명확하지 않다. 횃불을 든 사람은 어둠 속에 나타난 희미한 희망을 상징할까, 아니면 우리가 보고 싶지 않은 참혹한 진실을 밝혀 보여주려는 것일까?

속 상황과 자신과의 거리두기에 실패한다. 거대한 작품의 크기와 매력적이면서도 혼란스러운 이미지로 〈게르니카〉는 무방비 상태의 관람자를 갈등 상황에 빠뜨리며, 전쟁이라는 낯선 현실이 초래한 고통에 동참하도록 강요한다.

1937년 만국 박람회는 스페인관의 오픈 준비를 마치기 한 달여 전에 이미 개막했다. 루이스 라카사(Luis Lacasa)와 호세 루이스 서트(Josep Lluis Sert)가 디자인한 유선형의 우아한 건물은 박람회의 주제인 현대 생활의 예술과 기술을 한데 구현한 듯했다. 알렉산더 칼더(Alexander Calder)의 〈수은 분수(Mercury Fountain)〉와 호세 레나우(Josep Renau)의 웅장한 포토몽타주 등 수많은 모더니스트의 작품이 설치되어 있었다. 그러나 단순한 모더니즘 이상으로 이 전시는 당시 위협받던 공화당 국가를 옹호하는 역할을 했다. 그러나 그곳에 있던 어떤 작업도 〈게르니카〉만큼 그 역할을 해내지는 못했다. 입구 한가운데에 걸린 〈게르니카〉를 본 관람객들은 최근에 일어난 폭력의 야만적인 행위에 즉시 직면하게 되었다. 사람들을 동요하게 만들려는 의도가 담긴 이미지는 칭찬보다 비판을 더 많이 받았는데 난해한 도상보다도 원색적인 표현 때문이었다. 피카소의 작품에 대한 전형적인 비판의 예로, 저명한 미술 평론가 앤서니 블런트(Anthony Blunt)는 〈게르니카〉를 가리켜 "고도로 전문화된 제품"이며, 개인적인 표현에 깊이 뿌리를 둔 "결론적으로 공공의 이슈에 적용되는 작품이 아니다"라고 서술하기도 했다.[6] 대중의 마음은 언론 보도에 의해 좌우되므로 만약 벽화가 진정 만행을 고발하기 위한 노력이었다면 그 메시지를 명확하고 확실한 용어로 다시 표현할 필요가 있었다. 왜냐하면 오직 소수의 비평가만이 〈게르니카〉가 혼란스럽고 이해할 수 없는 상징의 충돌이 모여 우의적인 효과를 만들어낸 작품임을 인식했기 때문이다. 허버트 리드(Herbert Read)가 말했듯, 이 벽화는 "인

게르니카(부분)

156쪽 피카소는 보는 이로 하여금 희생자의 공포를 느끼게 하고자 콧구멍을 벌리고 이빨을 드러내고 혀를 내밀고 있는 말처럼 비명과 긴장의 이미지를 등장시킨다. 또한 전체적인 구성을 하나의 방 안에 담음으로써 공포 효과를 고조한다. 하늘에서 폭탄이 떨어졌지만 천장은 남아 있으며, 천장에 달린 전구의 빛은 통곡하는 여인들과 산산조각 난 시체들 사이에 관람자를 가두어버린다.

157쪽 만약 황소가 스페인을 대표한다면 그것은 마비 상태에 있다. 황소는 그 자리에 얼어붙은 채 고통스럽게 몸부림치는 중앙의 인물들로부터 먼 곳을 향해 커다란 머리를 돌린다. 죽은 아기를 안은 여성이 슬픔에 절규하자 황소는 황망한 듯 입을 벌리고 있다.

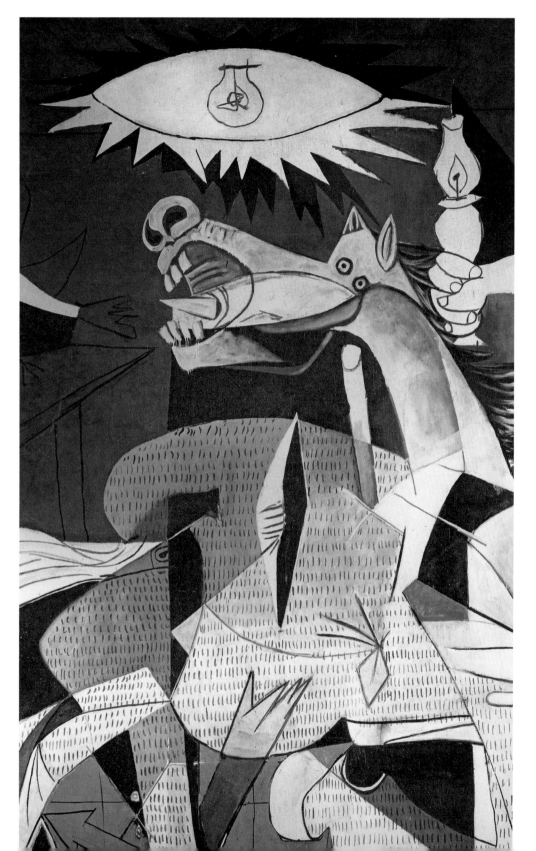

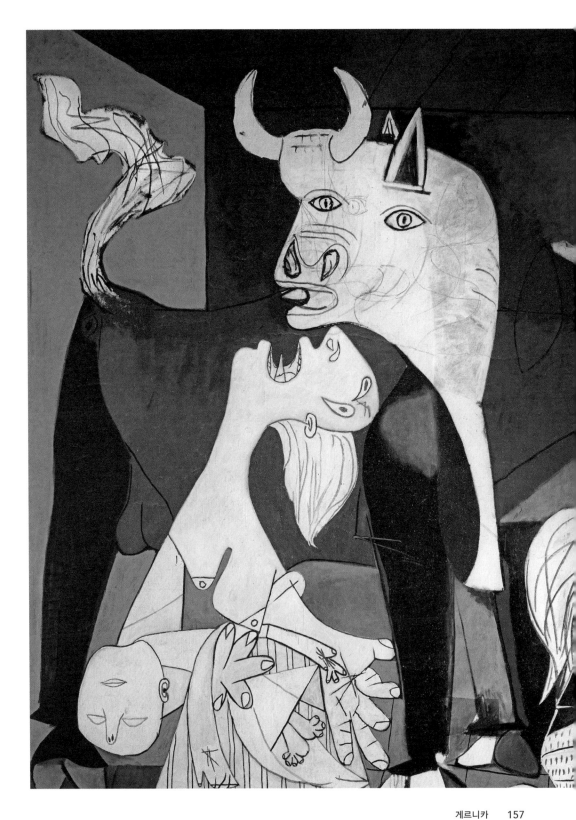

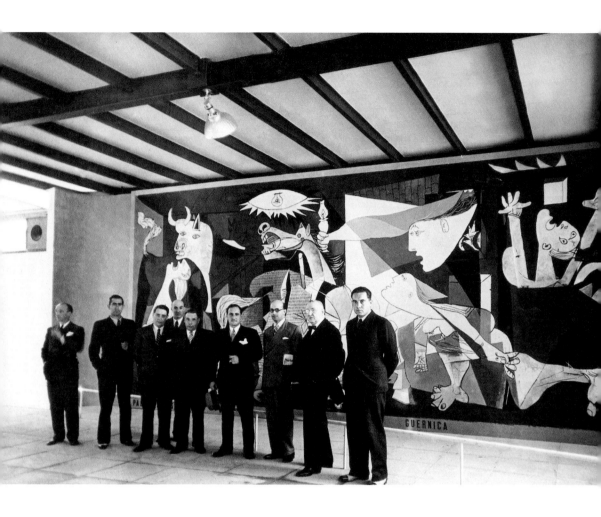

스페인관

1937년 파리 만국 박람회

만국 박람회의 스페인관 기획자들은 파시스트의 극도로 보수적이고 고립주의적인 시각에 대항하기 위해 의도적으로 유럽 모더니즘과의 문화적 관계를 드러내려 했다. 루이스 라카사와 호세 루이스 서트가 디자인한 건물에는 호세 레나우, 호안 미로, 알렉산더 칼더를 비롯한 유럽과 미국, 스페인 현대 미술가들의 작품이 전시되었다. 〈게르니카〉는 1층 입구에 자리했는데, 성취감 가득한 분위기 속에서 스페인관에 들어선 관람자들은 최근 스페인에 일어난 끔찍한 상황을 직면하게 되었다.

간의 온화함과 믿음이 폭탄으로 파괴된" 모습을 드러냄으로써 한 번의 끔찍한 사건을 초월해 게르니카뿐 아니라 스페인, 스페인뿐 아니라 유럽 전체를 의미하는 작품이었던 것이다.[7]

박람회가 끝난 후 피카소는 스페인의 위험한 상황에 따른 인식을 재고하고자 유럽과 북미 전역의 도시에 〈게르니카〉가 전시되도록 준비했다.[8] 또한 그는 저항군의 재정 확보를 위해 포스터와 엽서에 자신의 작품을 복제하는 것을 허락하기도 했다. 1939년 4월 포퓰리스트 세력이 결정적으로 권력을 장악하고 프랑코 장군을 '지도자(El Caudillo, 사실상 독재자)'로 앉힌 후, 피카소는 민주주의가 회복될 때까지 벽화를 고국으로 돌려보내지 않겠다고 선언했다. 제2차 세계대전 중 스페인이 공개적으로 추축국과 동맹을 맺으면서 〈게르니카〉는 안전한 보관을 위해 북미에 남겨져 주로 뉴욕 현대미술관에 전시되었으며, 1973년 피카소가 사망한 후에도 작품은 그곳에 남았다. 피카소는 유언 없이 세상을 떠났지만 〈게르니카〉의 운명에 대한 그의 강한 의지는 널리 알려졌고 존중받았다. 프랑코 정부는 그림을 입수하려고 시도했지만 성공하지 못했다. 1975년 장군이 사망하고 그의 독재가 입헌군주제로 대체된 후에야 그림의 반환 절차가 시작되었다. 피카소의 소원대로 이 그림은 1981년 프라도 미술관으로 보내져, 미술관 별관인 카손 델 부엔 레티로(Casón del Buen Retiro)에 설치되었다. 이후 1992년 레이나 소피아 국립미술관으로 옮겨져 현재 위치에 자리 잡았으며, 더 이상 외부 전시를 위해 대여되지 않고 있다. 그러나 고통에 차 비명을 지르는 말, 죽은 아이를 안고 있는 어머니, 마비된 황소, 횃불을 내민 거대한 인물 등의 불편한 이미지들은 집회용 현수막, 거리예술, 다른 예술가들에게도 영감을 주는 새로운 반전 도상학을 만들어냈으며, 유엔 안전보장이사회실 외부에 전시된 태피스트리로 제작되기도 했다.[9] 많은 작품에서 보여줬듯 피카소는 전통을 거부하는 작가가 아니었다. 그는 예술적 관습을 변형하는 데 관심이 있었으며, 보는 이들의 지식이나 문화적 관련성이 아닌 마음과 영혼에 호소하는 우의적 상징을 통해 시간과 장소를 초월한 명화를 탄생시켰다. ✤

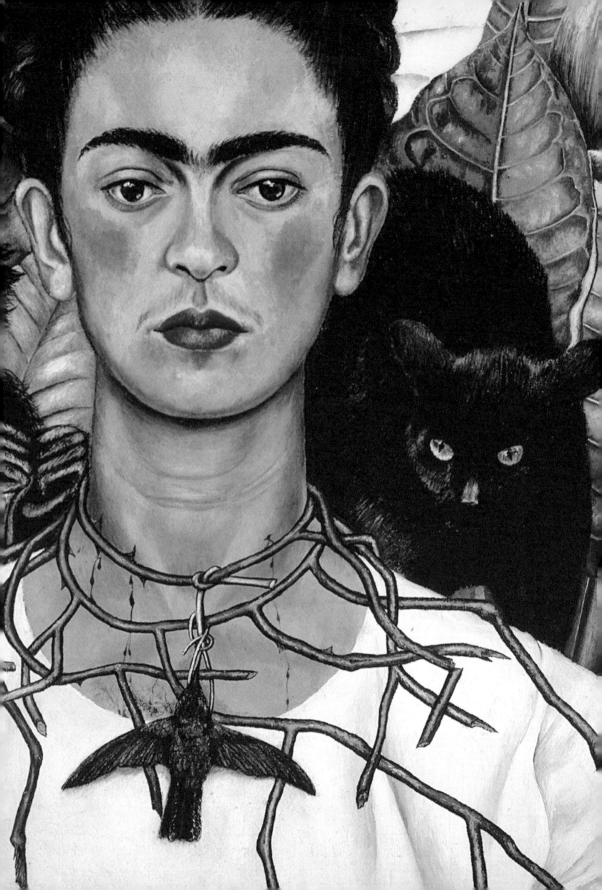

가시 목걸이와
벌새가 있는 자화상
프리다 칼로

나는 내 얼굴에서 눈썹과 눈을 좋아한다.
그 외에는 아무것도 마음에 들지 않는다.

프리다 칼로

1930년대 후반, 멕시코 전역을 여행하던 미국 화가 애디슨 버뱅크(Addison Burbank)는 유명한 벽화 작가인 디에고 리베라(Diego Rivera)를 만나기 위해 멕시코시티 외곽에 있는 코요아칸 마을에 잠시 들렀다. 그는 그곳에서 디에고 리베라의 아내 프리다 칼로(Frida Kahlo)를 만나길 고대했다. 감정이 충만한 자기 고백적인 그녀의 작품은 당시 국제적으로 인정을 받고 있었기 때문이다. 칼로의 작품에 자화상이 많았기에 버뱅크는 그녀를 만났을 때 쉽게 알아볼 수 있으리라 생각했다. 그러나 점심 식사를 함께하기 위해 그들의 집에 도착했을 때 그는 안주인을 보고 깜짝 놀랐다. 단단하게 땋은 검은 머리 위에 보라색 부겐빌레아 꽃왕관을 쓰고 화려한 테우아나를 입은 그녀는 "반짝반짝, 앳되고 생기발랄해" 보였다. 버뱅크는 그의 회고록에서 "아름답고 매력적이고 활기차다"와 같은 평범한 칭찬의 단어들은 그녀에게 "너무 진부하다"고 일축했다. 칼로는 타고난 아름다움과 "자기만의 매력"을 가지고 있었고, 결국 버뱅크는 그녀를 묘사하기를 포기했다. "그녀는 (오, 지옥!) 숨이 막힐 정도였다."[1]

프리다 칼로는 자화상이 가진 힘을 잘 이해한 작가였다. 세상에 알려진 그녀의 작품 중 3분의 1 이상에 작가의 얼굴이 등장한다. 그녀가 그림을 그림으로써 자신의 삶에 대해 질문한 작가라는 점을 고려하면 이는 그리 놀라운 일이 아니다. 산산이 부서졌던 경험을 종종 그림을 통해 이야기하는 것은 물론, 노골적으로 성인(saint)을 연상하게 만드는 자화상을 그리기도 했다. 칼로는 전통적인 도상학 대신 사적 상징들로 구성된 레퍼토리를 그림에 담았다. 다시

말해, 미술사 속에 존재해온 오랜 도상의 자리를 자신의 다문화적 유산과 그림처럼 세심하게 기획한 겉모습으로 대체했다. 칼로의 활동이 정점에 이르렀을 때이자 버뱅크가 방문한 지 1년이 지나지 않았을 때 제작된 〈가시 목걸이와 벌새가 있는 자화상〉은 그녀가 독특한 이미지들과 수행적인 자기표현으로 어떻게 화면에 의미 부여를 했는지 보여주는 좋은 예다. 이 작품은 50점이 넘는 칼로의 자화상 가운데 하나로, 그녀가 어떤 방식으로 자화상을 자신의 대표적인 주제로 만들고 그것을 결국 명화가 되게 했는지 알려준다.

프리다 칼로의 어린 시절은 신체적 고통에서 생긴 트라우마로 멈춰버렸다. 1914년, 여섯 살의 나이에 소아마비에 걸려 몇 달 동안 침대에서 지냈고, 오른쪽 다리와 발은 그 기능을 영구적으로 상실했다. 1925년에는 끔찍한 버스 사고가 그녀의 학창 시절을 사라지게 했다. 칼로는 또다시 침대에 갇혔는데, 이번에는 철근이 부러진 뼈와 몸을 관통하면서 생긴 척추 및 골반 손상을 치료하기 위해 침대에 계속 누워 있어야 했다. 병상에서 시간을 보내야 하는 칼로의 마음을 치유하고자 어머니는 회복 기간에 칼로가 자신의 모습을 그릴 수 있도록 침대에 거울을 설치했다. 칼로는 멕시코시티의 명문 학교인 국립 예비학교(Escuela Nacional Preparatoria)에서 미술을 공부했는데, 2,000명의 학생 중 35명뿐인 여성 가운데 한 명이었다. 칼로의 부모는 문화적으로 다양하고 예술적인 가정환경에서 그녀를 키웠다. 독일 출신 유대인인 아버지 기예르모 칼로(Guillermo Kahlo)는 사진작가였고, 독실한 가톨릭 신자인 어머니 마틸데 칼데론(Matilde Calderón)은 토착민과 스페인 혼혈인 자신의 정체성에 자부심을 느끼는 사람이었다. 사고 이전에 칼로는 건축 현장을 촬영하러 가는 아버지와 종종 동행했으며, 암실에서 아버지의 일을 돕기도 했다. 사고와 장기간의 회복기로 활동 반경이 제한된 그녀는 심각한 만성 통증에 시달렸고, 남은 생애 동안 뻣뻣한 코르셋을 착용하고 척추의 압박을 완화하기 위한 수많은 수술 과정을 견뎌냈다.

1926년에 그려진, 현존하는 첫 번째 자화상에서 칼로는 반신상으로 등장한다. 양식화된 파도를 배경으로 우아한 벨벳 드레스를 입고 있다. 그녀는 스스로를 당대의 아름다운 젊은 여성으로 표현했으며, 머리는 가운데 가르마를 깔끔하게 타고, 계란형 얼굴에 대칭적인 이목구비가 돋보이는 스타일인 시늉을 했다. 중간에서 거의 이어질 것 같은 인상적인 형태의 눈썹과 커다랗고 검은 눈동자가 더해진 매력적인 그녀의 눈길은 마치 자신을 바라보는 이들의 시선을 외면하듯 당돌하고 자신감 있는 내면을 드러낸다. 칼로는 자신의 이미지를 정체성을 표현하는 수단으로 여긴 것으로 보인다. 칼로의 아버지는 그

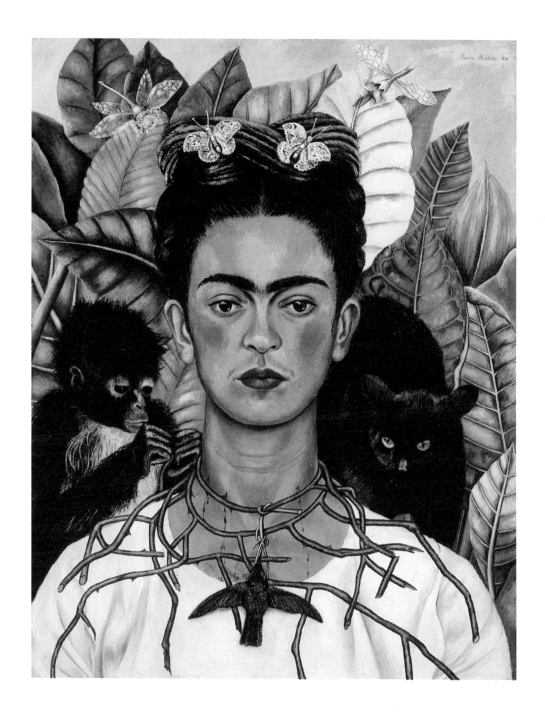

가시 목걸이와 벌새가 있는 자화상
Self-Portrait with Thorn Necklace and Hummingbird

프리다 칼로(1907~1954)
1940년, 캔버스에 유채, 61.5×47cm
해리 랜섬 센터, 텍사스주

녀의 어린 시절 내내 사진을 찍어주었다. 머리카락을 뒤로 빗어 넘긴 헤어스타일에 아버지의 정장을 입고 가족사진에 등장하기도 했을 정도로 칼로는 카메라 앞에서 항상 수줍음이 없었다.

칼로의 독특한 패션은 디에고 리베라에게 영향을 받은 부분이 많지만, 남아 있는 몇몇 사진에서 그녀의 어머니가 전통 의상을 차려 입은 것으로 보아 어머니의 영향도 있던 듯하다. 칼로는 1922년 국립학교에 입학한 해에 리베라를 처음 만났다. 그는 당시 이미 저명한 예술가였고 멕시코 벽화 운동의 선도적인 주역이었다. 그녀는 학교 대강당에서 그가 의뢰받은 작업을 하는 모습을 지켜봤다. 둘은 여러 차례 대화를 나누었지만 6년이 지나서야 연인 관계가 되었고, 1929년 8월 21일 결혼했다. 결혼식에서 그녀는 현대적인 스타일과 전통 액세서리가 어우러진 의상을 선보였다. 주름 장식과 무늬가 있는 드레스를 입고, 여러 개의 줄로 이루어진 아즈텍 옥 목걸이(리베라의 선물)와 레보소(숄)를 한 것이다. 몇몇 자료에 따르면 이는 집안의 가정부에게서 빌려온 것이라고 한다.[2] 그해 그녀는, 멕시코 남부 서해안에 위치한 테우안테펙 지역 여성의 전통 의상을 기반으로 한 '우이필(huipil)'과 '에나과(enagua)'를 공식적으로 자신 고유의 스타일로 만들었다. '우이필'은 자수나 레이스로 장식된, 전체적인 모양이 사각 형태로 떨어지는 면 블라우스를, '에나과'는 자수가 놓인 띠나 턱 또는 주름 장식이 밑단을 감싼, 넓은 허리띠가 있는 길고 넉넉한 치마를 말한다. 이러한 의상은 칼로의 멕시카니다드(Mexicanidad, 멕시코인의 정체성) 감각을 표현하는 동시에, 치료를 위해 착용하는 코르셋과 사고로 변형된 다리를 보다 수월하게 감춰주었다. 1930년 칼로는 리베라의 국제적인 경력을 위해 미국에 함께 3년 동안 머물면서 그녀만의 테우아나를 입었는데, 당시 그녀는 자

벨벳 드레스를 입은 자화상
Self-Portrait in a Velvet Dress
1926년, 캔버스에 유채, 79×58.5cm
개인 소장, 멕시코시티 아르빌 갤러리 제공

가장 초기의 자화상에서부터 칼로는 조심스럽게 자신의 모습을 연출했다. 가운데 가르마를 탄 머리와 매끈한 벨벳 가운은 그녀가 당시 동경한 르네상스 초상화에서 느껴지는 고요한 아름다움을 불러일으킨다. 그녀 뒤에 있는 파도 모티프는 아마도 보티첼리의 〈비너스의 탄생〉에 대한 찬사일 것이다.

167쪽 **프리다 칼로**

Frida Kahlo

니콜라스 머레이(1892~1965)
1939년, 카브로 인화, 43×32cm
메트로폴리탄 미술관, 뉴욕주

헝가리 태생의 이 사진작가는 1931년 미국에서 칼로를 만났다. 칼로와 머레이의 관계는 칼로가 1938년 혼자 뉴욕으로 여행을 떠난 시기에 시작되었고, 그녀가 이혼한 후 리베라와 재혼한 이듬해까지 지속되었다. 머레이는 자신의 가족을 제외하고 칼로의 사진을 가장 많이 찍었으며, 그녀의 스튜디오에서 직접 구입한 〈가시 목걸이와 벌새가 있는 자화상〉을 죽을 때까지 보관했다.

아래 **프리다 칼로와 디에고 리베라의 결혼사진**
Wedding Portrait of Frida Kahlo and Diego Rivera

빅토르 레예스
1929년 8월 19일, 손으로 칠한 투명 수채 물감과 젤라틴 실버 프린트, 18×12.5cm
보스턴 미술관, 보스턴

칼로와 리베라는 1929년 8월 21일 결혼했다. 이 부부는 스무 살이라는 나이 차에도 불구하고 좌익 정치, 행동 예술, 멕시코적 정체성 등에 대한 열정을 공유했다. 테우안테펙의 의상을 칼로가 완전히 받아들이지는 않았지만, 그녀의 결혼식 복장에 멕시코 전통 숄인 레보소와 아즈텍의 상징이 새겨진 여러 줄의 옥 목걸이가 포함된 모습을 볼 수 있다. 이 목걸이는 리베라가 선물한 것이다.

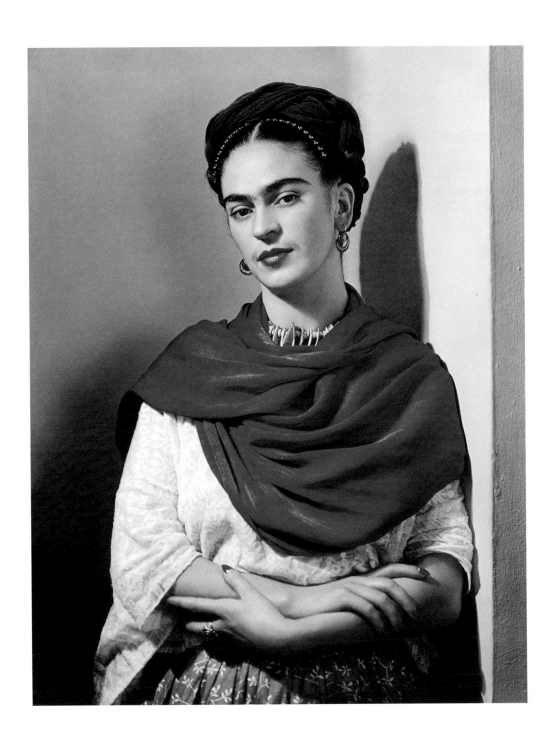

신의 패션이 사람들에게 남긴 인상에 대해 어머니에게 다음과 같이 편지를 썼다. "외국인들이 저를 정말 좋아하고, 제가 가져온 모든 드레스와 레보소에 세심하게 주의를 기울여요. 내가 포즈를 취해주기를 모든 화가가 바라고 있어요."[3]

미국에 머무는 동안 칼로는 에드워드 웨스턴(Edward Weston)과 이모젠 커닝햄(Imogen Cunningham)을 비롯한 여러 사진작가 앞에서 포즈를 취했지만, 화가의 모델이 될 시간은 거의 없었다. 칼로는 자신을 위대한 예술가의 매력적인 동반자(즉, '전통 의상'을 입은 '디에고의 아름다운 젊은 아내')로 묘사하는 언론 보도를 무시한 채 스스로의 신체적 · 정서적 경험과 관련된 퉁명스럽고 잔인한 이야기를 종종 그리며 작품에 집중했다.[4] 그녀는 작품 속 중심인물로서 독특한 외모를 무기와 방패로 사용했으며, 세 종류의 자화상(전설 혹은 우화 속 인물처럼 등장하는 형식, 의상이 전체적으로 강조되도록 서 있거나 앉아 있는 전신을 담은 형식, 머리부터 어깨까지 반신상이 화면을 채우는 형식)을 발전시켜나갔다. 칼로의 자화상은 성인 한 명이 화면을 채우는 전통적인 레타블로(retablo, 성화) 형식을 반영하고 있다. 1930년대 내내, 칼로는 동일한 구성에 미묘한 변화를 가미하며 반복적으로 작업했다. 그녀는 다양한 우이필과 장신구로 꾸미고 평범하거나 나뭇잎이 무성한 배경 속에 등장했다. 머리 모양은 엄격하게 가운데 가르마를 탔던 젊은 시절의 스타일에서, 머리카락을 리본과 함께 땋아 올리거나 꽃을 얹은 형태로 진화하면서 더욱 정교해졌다. 화면 속 그녀는 머리를 왼쪽이나 오른쪽으로 살짝 돌리고 있는데, 가끔 정확하게 정면을 응시하기도 한다. 이따금 미소를 짓기도 하지만 각각에서 보이는 표정과 거침없는 시선은 비범한 아름다움, 누구도 흉내 낼 수 없는 독특한 결핍과 함께 그녀만의 정체성을 반영한다.

두 명의 프리다
The Two Fridas

1939년, 캔버스에 유채, 172×172cm
멕시코시티 국립미술관, 멕시코시티

심장을 연결하는 동맥으로 이어진 서로의 손을 잡은 칼로의 '프리다들'은 그녀의 문화적 유산과 정체성이 지닌 이중성을 나타낸다. 유럽인 자아를 가진 프리다는 예전에 유행한 서구 의상을 입었고 외과용 집게를 이용해 동맥의 출혈을 멎게 하려 한다. 테우안테펙의 우이필과 에나과를 입은 멕시코인으로서의 자아는 작은 리베라의 초상화를 들었다.

1940년, 칼로는 〈가시 목걸이와 벌새가 있는 자화상〉을 그렸을 때 비로소 남편으로부터 독립된 자신만의 커리어를 쌓는 데에 성공했다. 그로부터 2년 전 뉴욕의 줄리앙 레비 갤러리에서 열린 첫 번째 개인전에서 칼로는 상당한 매출을 기록했으며, 중요한 작업들을 의뢰받기도 했다. 또한 1938년에는 파리의 루브르 박물관이 그녀의 자화상인 〈프레임(The Frame)〉(1937~1938)을 구입했는데, 루브르 박물관에서 멕시코 예술가의 작품을 구입한 첫 사례다. 그녀는 뉴욕과 파리를 여행했고 그곳에서 프랑스판 「보그(Vogue)」에 실릴 사진 촬영을 했다. 칼로의 작품은 초현실주의 선구자 앙드레 브르통(André Breton)이 주최한 전시에 출품되었으며, 의상 디자이너 엘사 스키아파렐리(Elsa Schiaparelli)가 '마담 리베라 드레스'를 런칭하는 데에 영감을 주기도 했다. 하지만 이 기간은 그녀 개인적으로 긴장 상태에 놓인 시기이기도 했다. 결혼 초기부터 칼로와 리베라는 서로의 불륜을 수용했으며 1939년까지 가까운 집에서 따로 살았다. 그들은 그해 11월 6일에 이혼했고, 이듬해 12월에 재혼했다. 칼로는 사진작가 니콜라스 머레이(Nickolas Muray)와 사랑에 빠졌지만 점점 마음이 식어갔고, 허리 통증이 너무 심해지자 1930년 그녀를 치료한 미국 의사 레오 엘로서(Leo Eloesser) 박사에게 진찰받기 위해 샌프란시스코로 떠났다. 그녀는 의사에게 감사하는 마음으로 그림을 그리기도 했는데, 이 작품에서 처음으로 가시 목걸이 모티프를 사용했다. 그림에서 그녀는 파블로 피카소에게 선물받은 손 모양의 작은 귀걸이를 하고 있다.

테우아나 차림의 자화상(내 마음속의 디에고)
Self-Portrait as a Tehuana(Diego on my Mind)
1943년, 하드보드에 유채, 76×61cm
자크와 나타샤 겔만 부부의 20세기 멕시코 미술 컬렉션, 베르겔 재단
'광채'로 알려진 이 화려한 머리 장식은 사실 큰 깃이 얼굴을 감싸고 헐렁한 몸통과 소매 부분이 어깨에 걸쳐지도록 입은 레이스 우이필이다. 칼로는 이를 즐겨 입지 않았지만 2개를 갖고 있었다. 그녀의 얼굴 주변은 금색 배경과 맞닿아 있어, 말 그대로 남편만을 바라보는 현세의 성자와 같은 분위기를 불러일으킨다.

〈가시 목걸이와 벌새가 있는 자화상〉에는 환희와 비극이 모두 들어 있다. 칼로는 관람자를 마주보고 캔버스 밖을 대담하게 응시한다. 왼쪽 어깨 위에 그려진 검은 고양이의 반짝이는 눈은 그녀의 시선을 더욱 강조한다. 칼로는 서로 연결된 양쪽 눈썹, 벌어진 콧구멍, 닫힌 입술 위의 수염 등으로 강렬한 호(弧) 형태를 반복적으로 만들어내 자신의 특징을 표현했다. 오른쪽 어깨에 앉은 거미원숭이는 그녀가 키우던 동물 가운데 하나로, 화면에서는 그녀의 목을 감싸고 찌르는 가시나무 가지를 가지고 놀고 있다. 상처 난 목에서 피가 흐르는 표현은 수난 기간 중 예수의 머리에 눌린 가시 면류관을 연상시키는데, 이는 기독교 순교의 핵심적 상징이다. 가시나무 가지의 상징과는 대조적으로, 목걸이에 묶인 벌새는 다양한 문화적 의미로 해석된다. 빠른 날갯짓 때문에 하루밖에 살지 못한다는 신화에 근거해 서구 전통에서는 벌새를 덧없는 감정, 무상함 등과 연관 지어 해석하곤 한다. 그러나 벌새는 전쟁과 태양의 대군주인 불멸의 아즈텍 신 우이칠로포츠틀리의 상징이기도 했고, 죽은 전사의 영혼을 나타낸다는 믿음도 전해져 내려온다. 칼로의 머리 위를 맴도는 나비는 유럽 문화에서 삶의 한시성을, 메소아메리카 문명에서는 정신을 뜻해 이중적이고 상충되는 의미를 동시에 나타낸다. 이렇듯 〈가시 목걸이와 벌새가 있는 자화상〉에서 칼로는 다양한 문화적 모티프를 활용해 순교자이자 전사, 연약하면서도 회복력이 강한 개인이라는 전혀 다른 두 정체성을 보여주며, 고통을 유발하는 장신구를 오히려 자랑스럽게 착용하는 여성으로 등장한다.

1938년 미국 「보그」에 실린 글에서 버트럼 울프(Bertram Wolfe)는 "칼로 자신도 그녀의 예술품 중 하나이며, 그녀의 그림처럼 그 자신도 본능적이면서도 훌륭하게 기획된 작품으로 보인다"고 언급한 바 있다.[5] 평생 칼로는 작품과 마찬가지로 외모 역시 끊임없이 엄격한 평가의 주제로 삼았다. 자신의 머리가 너무 작다는 점을 지적하면서 "내 몸의 어떤 부분도 완벽하지 않다"고 말했으며, 다리 중 하나는 너무 "가늘고" 하나는 "너무 퉁퉁하다"고 했다. 또한 얼굴에서 눈썹과 눈만을 좋아했으며 "그 외에는 아무것도 마음에 들지 않는다"고 말하곤 했다. 게다가 "나는 콧수염이 있고 대체로 다른 성별의 얼굴을 하고 있다"고 생각하기도 했다.[6] 칼로의 말년에 절친한 친구였던 올가 캄푸스(Olga Campos)는 칼로가 아파서 침대에 누워 있을 때에도 그녀가 화장하지 않은 모습을 거의 본 적이 없으며, "방문객이 있든 없든 항상 단정한 모습으로 옷을 차려입고 있었다"고 묘사했다.[7] 많고 화려한 옷이 자기표현력 강한 그녀의 매력을 보여주듯이 화장대는 그녀의 아름다움에 대한 세심한 큐레이션을 보여준다. 칼로는 새까만 레브론 연필로 눈에 띄는 눈썹을 더욱 돋보이게 하고,

프리다 칼로로 분장한 여성들

멕시코와 몇몇 지역은 칼로의 특징적인 스타일을 따라 하는 축제를 통해 그녀를 기린다. 그녀의 110번째 생일을 기념하기 위해 2017년 7월 댈러스 미술관에서 열린 최대 규모의 축제에는 다양한 연령대, 성별, 문화적 유산을 가진 1,000여 명의 사람들이 화려한 칼로의 의상을 입고 모였다. 엄마 품에 안긴 아기 같이 어린 참가자들도 칼로의 화관과 일자 눈썹을 하고 축제를 즐겼다.

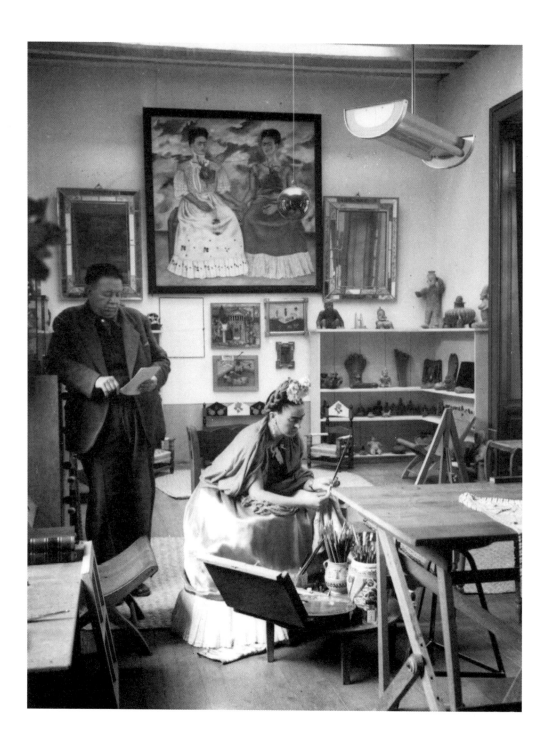

검은 딸리까 분말로 눈썹을 더욱 진하게 만들었다. 그녀가 가장 좋아하는 립스틱 색은 코티의 에브리띵스 로지(Everything's Rosy)였으며, 아끼는 사람들에게 편지를 쓸 때 종종 종이에 입술 자국을 남기며 마무리하곤 했다.

오늘날 칼로의 얼굴은 우리에게 놀라울 만큼 친숙하다. 그녀의 전기 작가인 헤이든 헤레라(Hayden Herrera)가 '국제적 컬트 인물'로 묘사할 정도로 그녀의 예술과 외모는 대중들에게 널리 알려졌다. 칼로만의 이야기와 흉내 낼 수 없는 외모는 영화, 소설, 발레, 오페라 등에서 자주 다루어졌다.[8] 그녀는 어린이 동화책의 주제가 되기도 하고 소녀들이 스스로가 누구인지 깨닫게 해주는, 그리고 그들이 어떤 사람이 되고 싶은지 영감을 주는 각종 인형과 장난감의 모델이기도 하다. 칼로의 독특한 이미지는 페미니즘의 상징이며 오랜 유럽적 관습을 상대로 승리한 고유의 아름다움을 의미하기도 한다. '프리다 칼로 닮은꼴 대회(Frida Kahlo look-alike contest)'는 멕시코와 세계의 여러 지역에서 정기적으로 개최된다. 그러나 이 대회는 피상적인 가장무도회가 아니라 참여자들에게 경험을 통해 힘을 실어주는 축제다. 프리다 칼로의 100번째 생일을 기념하기 위해 시카고에 있는 멕시코 예술 박물관이 후원한 2007년 '프리다 파시네이션(Frida Fascination)' 축제의 젊은 우승자는, "칼로처럼 분장한 시간은 강인한 성격을 가진 여성이 되는 경험이 주는 즐거움과 멕시코 예술에 대한 더 깊은 이해를 제공했다"며 축제가 매우 유익했다고 언급했다.[9] 칼로의 자화상은 정체성 탐구, 삶의 증거, 인정 욕구, 자기 몰두에의 허영, 멈추지 않는 자기 성찰 등 많은 것을 나타낸다. 그러나 무엇보다도 위대한 점은, 오래전부터 역사 속에 존재해온 자화상이라는 미술의 한 주제에 새로운 생명을 불어넣고 끝내 개성 있는 명화로 탄생하게 만들었다는 사실이다. ✤

세 명의 프리다: 작업실에서의 프리다 칼로(《두 명의 프리다》와 함께)
The Three Fridas: Portrait of Frida in Studio(with 'Las Dos Fridas')

프리츠 헨레(1909~1993)
1943년, 젤라틴 실버 프린트(1991년 인쇄)
라고 아트 앤드 옥션 센터

손님을 맞거나, 작업실에서 일하거나, 공공장소에 가거나, 침대에서 쉴 때도 칼로는 테우아나 의상을 입고 머리카락을 리본과 함께 땋아 올렸으며 화장을 했다. 그녀는 때때로 우이필을 바지와 맞춰 입기도 했다. 이 사진은 코르셋으로 등을 받치고 몸통을 중심으로 다리를 넓게 벌리고 앉은 프리다 특유의 자세를 보여준다. 이를 통해 작업실 벽에 걸린 《두 명의 프리다》와 동일한 인물임을 알 수 있다.

캠벨 수프 캔

앤디 워홀

캠벨 수프 캔이 50번 반복되면 망막에 맺히는 이미지에는 관심이 없어진다.
당신의 흥미를 끄는 것은, 캠벨 수프 캔 50개를 캔버스 하나에 넣고자 한 의도다.

마르셀 뒤샹(1964년 5월)

로스앤젤레스의 페러스 갤러리는 어빙 블룸(Irving Blum)의 지휘 아래 재스퍼 존스(Jasper Johns), 로이 리히텐슈타인(Roy Lichtenstein), 프랭크 스텔라(Frank Stella)와 같이 눈에 띄는 뉴욕 기반의 예술가들을 서부 미술계에 과감하게 소개하면서 알려지기 시작했다. 1961년 말 블룸은 작가 발굴을 위해 이곳저곳을 다니다가 한 작가 지망생의 작업실을 방문했다. 블룸과 페러스는 그 지망생의 "만화 그림"을 보고 "전혀 이해할 수 없었다"고 기록할 정도로 기괴하게 여겼다. 그러나 몇 달 후 그곳을 다시 들른 블룸은 벽과 바닥에 있는 새로운 그림들을 보았다. 동일한 크기와 구성으로 각각 캠벨 수프 한 캔이 그려진 것이 특징이었다. 그림들 사이의 차이점은 라벨에 있는 맛의 이름뿐이었다. 블룸은 그에게 이 시리즈로 몇 개를 만들 것인지 물었고, 작가는 이 수프가 "32가지 종류이기 때문에" 32가지 그림을 그릴 계획이라고 진지하게 대답했다.[1] 작품 판매량도 적고 그에 대한 평가도 당황스러움부터 신랄함까지 다양했지만, 결국 이 전시는 국제적인 인기를 끌었고 잘 알려지지 않은 작가 앤디 워홀(Andy Warhol)은 그가 묘사한 수프 브랜드만큼이나 유명해졌다.

앤디 워홀은 그 세대의 다른 어떤 작가보다도, 전통적으로 분리되어 있던 미술과 대중문화 두 영역 사이를 가로지르는 작업을 선보였다. 그의 첫 번째 개인전인 《32개의 캠벨 수프(Thirty-Two Cans of Campbell's Soup)》가 충격적인 이유는 그 전시가 워홀에게 하룻밤 사이에 명성을 주었기 때문이다. 그렇지만 워홀은 그 전에도 10년 이상을 두 얼굴(혁신적이라고 평가받는 상업 일러스트레이터와 기발하지만

캠벨 수프 캔(32개의 캠벨 수프)
Campbell's Soup Cans(Thirty-Two Campbell's Soup Cans)

앤디 워홀(1928~1987)
1962년, 32개의 캔버스에 합성 폴리머 물감, 각각 51×40.5cm
뉴욕 현대미술관, 뉴욕주

거의 인정받지 못하는 예술가)로 활동하며 살아왔다. 이 수프 캔 작업은 현대 미국 미술뿐만 아니라 그의 작품 활동이 획기적으로 성장할 수 있는 기회를 주었다. 워홀은 주제 의식, 풍자, 비평보다는 대중문화를 매개체로 삼았다. 그는 광고의 기술적 측면과 상품이 가진 형식언어를 사용해 낯설면서도 친근한 작품을 만들었으며, 자신의 의도를 명확하게 설명하지 않는 애매모호함으로 작품만큼이나 많은 관심을 받았다. 〈32개의 캠벨 수프〉에서 워홀은 평범한 이미지를 중요한 상징으로 변화시키기 위해 내용보다 개념을 우위에 두었으며, 작품을 명화로 만드는 요소가 무엇인지에 대한 기존의 생각에 의문을 제기했다.

슬로바키아 동부에서 온 루테니아 이민자의 막내아들인 워홀은 피츠버그의 소수민족 노동계급이 모여 사는 지역에서 자랐다.[2] 고등학교를 졸업한 후 카네기 공과 대학(오늘날의 카네기 멜론 대학교)의 픽토리얼 디자인 프로그램에 등록

워홀과 수프 캔들

1962년
워홀 재단, 펜실베이니아주

수프 캔을 그리기로 한 워홀의 결정은 평론가들과 컬렉터들을 당혹스럽게 만들었다. 그가 작업 동기를 설명하기를 거부함에 따라 평론가들은 소비주의에 대한 비판부터 미술계를 향한 장난에 이르기까지 각자의 해석을 제시했다. 1963년 도널드 저드가 「아츠 매거진」에 기고한 글에서 "안 될 이유가 있나?"라는 반문이 아마도 워홀의 수프 캔 그림에 담긴 이론적 근거에 가장 근접했을 것이다.

누가 망설이고 있나요?
Who's pussy footing around?

1960년경, 종이에 수채, 48.5×36.5cm
©1999 AWF
앤디 워홀 미술관, 펜실베이니아주

1950년대 워홀은 기발한 패션 액세서리의 광고 삽화로 명성을 얻었다. 그는 신발 스케치로 가장 유명
했으며, 삽화에 어머니 줄리아의 손글씨를 활용한 장난스러운 텍스트를 결합해 비상업적인 작품에 종
종 등장시켰다.

했다. 이곳 학생들은 드로잉, 회화 및 조각과 같은 전통적 의미의 미술 실기를 배우고, 연구소에 있는 우수한 미술품 컬렉션(현재의 카네기 미술관)에 접근할 기회를 가졌다. 그러나 이 교육과정은 또한 졸업 후에 상업예술 분야의 직업을 가질 수 있도록 디자인 및 미디어 교육을 강조했다. 1949년 이 프로그램을 마친 후 워홀은 뉴욕으로 이사했고 그 후 10년 동안 상업 일러스트레이터로 일하면서 크게 주목받았으며 자신의 고객들을 확보했다. 그가 작업한 호화로운 제품들과 패션(특히 신발) 일러스트는 항상 기발했다. 나비, 고양이, 꽃과 같은 의외의 이미지들을 상품과 함께 등장시켜 예상치 못한 방식으로 홍보물을 제작했기 때문이다. 그와 동시에 워홀은 장난기 섞인 도발적인 작품으로 현대 미술계에서의 발판을 마련하기 위해 노력했는데, 매체적인 측면과 이미지의 특성 모두가 그의 초기 상업 제작물이 가진 특징을 반영한 것들이었다.

유명한 미술 작품들이 상품을 홍보하기 위해 사용되면서 미술과 시장과의 관계는 19세기 후반부터 강화되었다. 가장 주목할 만한 사례 중 하나는 존 에버렛 밀레이(John Everett Millais)가 그린 비눗방울 부는 매력적인 소년 그림(〈비눗방울들〉, 1886)을 피어스 비누 광고에 등장시킨 것이다. 20세기 전반에는 작품과 상품 사이의 영향 관계가 거꾸로 바뀌었다. 입체파 작가들은 신문에서 오려낸 헤드라인과 문구를 캔버스에 콜라주했고, 스튜어트 데이비스(Stuart Davis)와 찰스 그린 쇼(Charles Green Shaw) 등의 예술가들은 때때로 그들의 작품에 상품 이미지를 등장시켰다. 1950년대에 이러한 경향은 새로운 관계성을 가졌다. 이 시기 미국에는 작업을 하기 위해 생업으로 상업예술에 종사하던 재스퍼 존스와 로버트 라우션버그(Robert Rauschenberg)가 있었다. 그들은 존스가 언급한 바 있는 일상적인 사물(깃발, 과녁, 맥주 캔 등)로 관심을 돌려, 시각적으로 친숙한 이미지를 표현적인 방식으로 변형시킨 작품을 제작하기 시작했다. 같은 시기 영국에서는 리처드 해밀턴(Richard Hamilton), 에두아르도 파올로치(Eduardo Paolozzi) 등의 작가들이 종종 풍자적인 의도를 가지고 소비 자본주의의 시각언어를 사용했다. 비평가 로런스 앨러웨이(Lawrence Alloway)는 이러한 경향이 현대사회의 고급예술과 대중문화 사이의 순환적 영향 관계가 가진 패턴 때문에 생겨났다고 보았다. 그는 '대중예술'이라는 용어를 만들어냈고, 이는 곧 기억하기 쉬운 '팝아트'라는 이름의 사조로 발전했다. 10년 후, 제임스 로젠퀴스트(James Rosenquist), 클래스 올덴버그(Claes Oldenburg), 로이 리히텐슈타인을 포함한 미국 예술가들은 자동차, 햄버거, 만화 등 현대 생활의 일상적인 것들을 규모, 재료, 형식적 측면에서 다양하게 변형시킨 그들만의 팝아트를 만들었다. 블룸이 워홀의 작업실을 처음 방문했을 때 보았던 코 성형 광고물, 댄스 수업 일정표, 만화 캐릭

터 등은 마치 새로운 미술 경향을 반영하는 듯했지만 또 한편으로는 그 이미지들이 너무나 중립적인 방식으로 등장하면서 표현적인 미학이 결여되어 마치 워홀이 단순히 그것들을 복제한 것처럼 보이기도 했다.

워홀의 일대기에서 많은 부분이 그렇듯, 수프 캔 시리즈의 기원은 명확한 증거가 아니라 하나의 일화에서 출발한다. 수프 캔 작품이 공개된 후 워홀은 수프를 좋아한다고 말하거나 모두 수프를 좋아하지 않냐며 왜 이 주제를 선택했는지에 대해 여러 번 설명했다. 한 인터뷰에서 그는 자신의 어머니가 어린 시절 내내 점심으로 캔 수프를 주었다고 회상했고, 또 다른 인터뷰에서는 20년 동안 그것을 매일 먹었다고 말하기도 했다. 이렇듯 그는 의도적으로 순진한 발언을 했고, 결국 자신이 선택한 그림의 주제만큼 재미있고 수수께끼 같은 대중적 이미지를 만들어냈다. 워홀이 여러 차례 다른 사람들에게 작업에 대한 조언을 구했다는 기록이 있는데, 이는 그의 절친한 친구인 테드 케리(Ted Carey)가 들려준 일화가 진실이라는 데에 무게를 실어준다. 1961년 가을, 케리는 인테리어 디자이너이자 갤러리스트이던 뮤리얼 라토(Muriel Latow)를 워홀에게 소개했다. 워홀은 당시 라이벌이던 로젠퀴스트, 리히텐슈타인과 자신이 구별될 수 있도록 '매우 개인적인' 의견을 묻는 대가로 그녀에게 50달러를 지불했다고 한다. 라토는 그에게 "모든 사람이 알아볼 수 있으면서 당신이 매일 보는 것, 마치 캠벨 수프 캔 같은 것"을 제안했다.[3] 이 이야기는 그가 1952년부터 뉴욕에서 함께 살던 어머니 줄리아, 혹은 조수를 슈퍼마켓에 보내 모델용으로 32가지 종류를 모두 구입하게 했다는 주장들로 종종 더 부풀려 각색되곤 한다. 어쨌든 이 일화들은 워홀이 주제를 직접 선택했고, 지나칠 정도로 상세한 묘사도 그가 '모델들'을 보고 작업한 것이 틀림없다는 사실을 알려준다.

수프 캔 그림은 흔히 '초상화'로 설명되곤 하지만 이 시리즈에서 초상화적인 요소는 수프 캔이 실제 생김새와 유사하게 그려졌다는 점밖에 없다. 워홀은 그림의 주제를 전하려고 하지 않았다. 그의 '모델'에 대한 묘사는 깊은 해석이 아닌 겉모양을 정확하게 표현하는 것에 초점이 맞춰졌다. 묘사의 정확도를 높이고자 워홀은 그가 상업 거래에서 사용하던 도구들을 그림 제작에 활용했다. 상표를 그대로 따라 그리고, 캔버스에 이미지를 크게 투사해 작업했으며, 서체와 디자인을 통일하기 위해 스텐실과 스탬프를 사용했다. 그가 의도한 결과는 캔의 복제가 아니라 그림 제작이었다. 워홀은 모델의 크기를 가지고 놀았고, 실제에 비해 4배 정도 큰 캔 그림도 만들었다. 작품 각각을 보면 캔이 하얀 빈 공간에 놓여 있는데, 워홀은 이미지와 관련된 공간적 설정이

깃발
Flag

재스퍼 존스(1930년생)
1954～1955년, 천으로 감싼 합판에 납화와 오일 콜라주, 107.5×154cm
뉴욕 현대미술관, 뉴욕주

미국 국기 이미지를 확실하게 표현하기 위해 존스는 반투명의 납화용 물감을 사용했고 신문지의 층을 살짝 드러냈다. 워홀이 수프 캔을 객관적으로 처리한 방식과는 달리, 존스는 작품의 주제보다 표면의 특성에 더 집중했다.

나 맥락의 의미 등 그 어떤 것도 속 시원히 알려주지 않는다. 또한 그는 붓자국이 없는 매끄러운 표면을 만들고 붓터치의 흔적을 없애기 위해 합성 폴리머 물감으로 작업했다. 캔 자체는 3차원으로 그려졌지만, 브랜드 로고는 대중매체에 등장하는 이미지처럼 살짝 평면적으로 표현되었다. 1898년부터 캠벨수프사에 사용된 특유의 빨간색과 흰색 라벨과 각각의 맛을 나타내는 명칭이 캔버스에 하나하나 명확하게 그려졌다. 워홀이 실제 수프와 다르게 표현한 것은 라벨 위의 금색 원뿐이다. 원래 이 원 안에는 1900년 캠벨 수프가 파리 만국 박람회에서 우수 메달을 수상한 것을 기념하는 승리의 이미지가 들어 있었으나, 그는 속이 빈 심플한 원으로 바꿔 그렸다.

1962년 여름 페러스 갤러리에서 열린 전시 설치를 위해 워홀은 〈32개의 캠벨 수프〉를 특별한 설명 없이 보냈다. 전시 개막 전에 워홀이 갤러리를 따로 방문할 계획이 없었기 때문에 어빙 블룸은 그에게 전화를 걸어 의견을 구했다. 워홀은 작품이 어떻게 걸려 있든 자신은 상관없으니 알아서 해달라고 했다. 이에 블룸은 먼저 작품을 벽에 걸어보려 시도했으나 캔버스들이 곧게 제작되어 있지 않아서 포기하고 전시장의 벽을 따라 허리 높이 정도에 좁은 선반을 만들었다. 그는 그림들을 상자에서 꺼내는 순서대로 배치했으며 사이사이에 일정한 간격을 두었다. 대부분의 미술사학자는 블룸의 이러한 설치를 슈퍼마켓의 진열대와 비교하곤 하지만, 워홀의 전기를 집필한 블레이크 고프닉(Blake Gopnik)은 다른 방식으로 해석했다. 작품이 하나씩 배치되는 공간적 리듬은 관람자로 하여금 마치 "한 거장의 인쇄실에 있는 귀중한 오브제처럼" 느껴지게 하며 각 작품의 개별적인 변화를 읽을 수 있게 한다는 것이다.[4] 그의 의도든 아니든 블룸의 진열 방식은 주제뿐만 아니라 반복의 개념을 강조했는데, 이는 아마도 워홀이 사기꾼이고 그의 그림도 노골적인 사기라는 인식을 강화했을 것이다. 이 전시는 비평가들의 분노를 샀지만 무심하고 평범한 이미지

발과 캠벨 수프 캔
Feet with Campbell's Soup Can
1960년, 크림색 종이에 검은색 볼펜, 43.5×35cm
시카고 미술관, 일리노이주

1950년대 내내 워홀의 개인적인 그림에는 고양이, 신발, 발, 잘생긴 젊은이 등의 시각언어가 반복적으로 등장했다. 콜라병과 마찬가지로, 수프 캔은 주로 다른 이미지와 결합해 그로부터 10년 정도 지난 시기에 나타나기 시작한다. 이 드로잉은 그의 광고만이 지닌 요소인 숙련된 드로잉, 여유 있는 표현, 함축적인 위트와 같은 특징을 보여준다.

들로 관객을 당황하게 만드는 워홀의 능력을 널리 알리는 데 오히려 큰 역할을 했다. 짧은 전시 기간(7월 9일~8월 4일)에 이 설치는 엄청난 양의 패러디를 양산했다. 그중 하나는, 근처 갤러리의 진열창에 전시된 실제 수프 캔으로 만든 피라미드다. 거기에는 이렇게 쓰여 있었다. "현혹되지 마세요. 진짜를 가지세요. 저렴한 가격, 2개에 33센트."[5]

〈32개의 캠벨 수프〉가 워홀의 초기 상업 이미지와 차별화된 점은, 미묘하고 단순한 예술적 개입이었다. 그의 캔 표현은 실제 모델에 매우 충실하기 때문에 언뜻 복제품처럼 보이지만, 다양한 맛 표기와 무수히 많은 개수로 인해 실제 브랜드의 이미지와 예술적 해석 사이에 상상의 공간이 만들어진다. 목적이 분명한 대중매체의 언어에서 정보를 얻은 워홀은, 캔을 무한히 반복될 수 있는 행렬(약간의 변화도 가능한)로 그려냄으로써 사람들이 그것을 즉각적으로 인식하도록 만들었다. 워홀은 조형적 미학 혹은 실제 용기로서의 실용적 기능을 넘어서 캔을 하나의 아이콘으로 만드는 개념을 구체화했다. 성공한 광고업자로서의 워홀은 브랜딩의 본질을 이해하고 활용했다. 그의 메시지는 소비사회에 대한 논평이 아니라 미디어였다. 발견된 오브제를 불법적으로 전유한 물건이 과연 '예술'로 간주될 수 있는지에 관한 기존의 정의에 도전한 예술가 마르셀 뒤샹이 기민하게 파악했듯이, 워홀의 혁신적 면모는 그가 만들어 낸 시각적 경험보다는 이미지를 반복하는 행위에 있다.[6] 워홀이 재현한 것은 수프 캔이나 내용물이 아니다. 대중매체에는 평등하고 인위적이며 심오한 해석이 없는 도상이 등장하고, 누구나 접근이 용이하고 이해하기 쉽다는 특징이 있다. 워홀이 다룬 진정한 주제는 그러한 대중매체의 형식과 내용이었다.

크게 찢어진 캠벨 수프 캔(후추통)
Big Torn Campbell's Soup Can(Pepper Pot)
1962년, 캔버스에 카세인과 흑연, 182×132cm
앤디 워홀 미술관, 펜실베이니아주
워홀은 32가지 종류의 캔을 꾸밈없이 표현했으며 찢어진 라벨, 움푹 파인 자국, 뚜껑이 열린 망가진 캔을 그렸다. 캔의 상태가 어떻든 간에 그가 맥락이나 내용물보다는 대상의 겉모양에 초점을 맞췄다는 점은 분명하다.

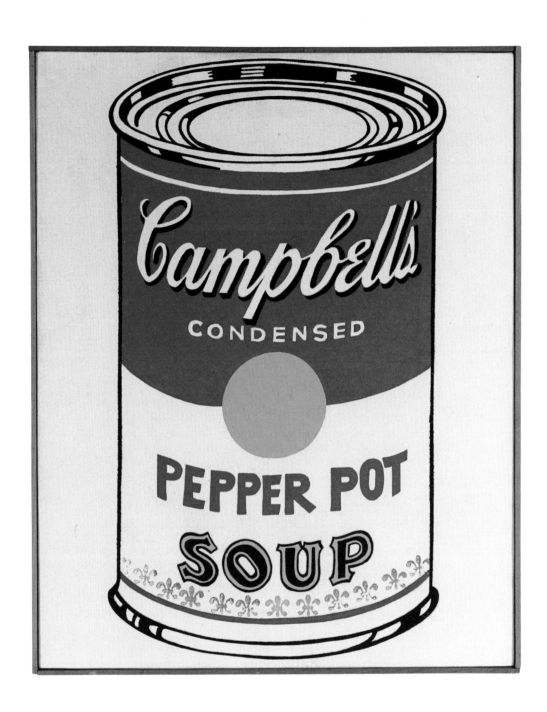

188쪽 캠벨 수프 캔(32개의 캠벨 수프)(부분)

워홀은 특징 없는 표면을 만들기 위해 붓자국이 나지 않도록 매끈하게 채색했고 스텐실과 이미지 투사 방식을 사용했다. 의도적으로 개성을 억제한 표현 방식은 캔의 브랜드와 맛을 넘어서는 의미화의 과정을 방해했다. 이와 같이 그는 즉각 인식되면서도 변화를 피하는 상업적 대중매체의 시각 레퍼토리에 초점을 맞추어 작품을 만들었다.

위《앤디 워홀: '캠벨 수프 캔들'과 다른 작품들(1953~1967)》의 설치 전경

2015년 4월 25일~10월 12일
뉴욕 현대미술관, 뉴욕주

페러스 갤러리에서의 독특한 설치가 동일하게 재현되는 경우는 거의 없었다. 일반적으로 각 캔버스는 4줄의 격자 모양으로 묶여 전시되곤 했다. 2015년 뉴욕 현대미술관은《앤디 워홀: '캠벨 수프 캔들'과 다른 작품들(1953~1967)》전시에서 프레임과 보호 유리를 제거하고 각 캔버스를 좁은 선반 위에 설치함으로써 최초의 전시를 재현했다.

〈32개의 캠벨 수프〉를 그리기 훨씬 전부터 워홀의 그림에는 캔이 등장했다. 남자의 맨발 사이에 놓여 있거나, 비어 있거나, 콜라병 위에 뒤집혀 꽂혀 있는 등 캔의 등장 방식은 다소 무작위적이고 기발했다. 1962년에 제작된 다른 그림들은 그가 기회가 있을 때마다 캔 이미지(찌그러진 캔, 찢기거나 벗겨진 라벨, 구부러진 뚜껑과 그 위를 불길하게 맴도는 캔 따개)에 관해 실험했음을 보여준다. 워홀은 최대 1.8미터까지 다양한 크기의 캔을 표현하려고 시도했다. 그가 그것을 그렸을 때, 수프 캔이 32가지 종류라는 사실은 중요성을 잃었다. 그 후 스프레이 페인트와 스텐실을 혼합해 〈100개의 캔(100 Cans)〉(1962)과 〈200개의 캔(200 Cans)〉(1963)을 하나의 캔버스에 그렸다. 이 시기 워홀은 사진을 이용한 실크스크린 기법을 선호했다. 반복한다는 점에서 그 기법이 더 효율적이고 신뢰할 만한 결과를 보장해주며 작업에 훌륭한 조력자 역할을 했기 때문이다. 그는 또한 복잡한 질문에 '예' 혹은 '아니오'로 대답하는 괴짜식 이미지와 은색 가발로 자신의 브랜드를 구축하는 데 영악한 창의력을 쏟아부었다. 종종 인용되는 "미래에는 누구나 15분 동안 세계적으로 유명해질 것이다"라는 어록과 함께, 워홀은 유명인과 같은 스타덤에 올랐다. 그의 마지막 수프 캔 작품은 1965년에 만들어졌는데, 이는 화려하고 대조적인 색채의 캔을 실크스크린 기법으로 제작한 것이다.

이후 몇 년 동안 워홀의 끊임없는 창조력은 영화, 조각, 설치, 공연, 음악 분야는 물론 재난 사건에서부터 유명인 초상화까지 다양한 영역을 다룬 실크스크린 시리즈 등으로 확장되어갔다. 그럼에도 수프 캔이 워홀에게 가장 대표적인 이미지로 남았는데, 이는 그가 1962년에 그린 〈라벨이 찢어진 큰 캠벨 수프(Big Campbell's Soup with Torn Label)〉를 1970년 뉴욕의 경매회사 파크 버넷(오늘날 소더비의 일부)에서 6만 달러에 판매한 것에서 알 수 있다. 살아 있는 예술가로서는 엄청난 가격이었다. 불과 8년 전, 블룸이 페러스 갤러리에서 〈32개의 캠벨 수프〉를 전시하는 모험을 강행했을 때는 단 5점이 작품당 100달러에 팔렸다. 당시 전시가 끝나고 블룸은 영리한 판단을 내렸는데, 판매된 5개의 캔버스를 블룸 본인이 다시 사들인 후 워홀에게 시리즈를 완성하는 것에 대한 비용으로 1,000달러를 지불했다. 블룸은 산 작품들을 자신의 아파트에 보관했으며 공간 문제로 1줄에 8점, 총 4줄로 된 격자 모양으로 설치해 하나의 작업으로 여겼고 이는 이후 관행이 되었다. 그는 1996년, 뉴욕 현대미술관에 일부를 팔고 일부는 기증할 때까지 이 작품을 구매하겠다는 제안을 거부했으며 전시도 거의 하지 않았다.[7] 워홀이 대중매체를 명화로 만드는 방법을 알았듯이, 블룸은 어떻게 하면 작품을 명작으로 인식하게 할 수 있는지를 안 것이다. ✤

캠벨 수프 라벨

펜실베이니아 대학교 현대미술관, 펜실베이니아주

캠벨 수프 캔은 워홀의 명함이 되었다. 1965년 펜실베이니아 대학교 현대미술관에서 열린 그의 회고전에서는 실제 라벨 뒷면에 오프닝 초대장이 인쇄되었다. 워홀은 자신의 그림과 수프 회사 사이에 상업적 연관성이 없다고 했지만 팬들을 위해 수프 캔에 기꺼이 사인했다.

미셀 오바마

에이미 셰럴드

나는 시카고 남쪽에서 온 미셀 오바마를 그렸고…
그러고 나서 퍼스트 레이디를 그렸다.

에이미 셰럴드(2021년 6월)

버락 오바마(Barack Obama) 대통령 행정부(2009~2016)의 마지막 몇 주 동안 에이미 셰럴드(Amy Sherald)는 자신의 경력에 큰 영향을 줄 중요한 인터뷰를 위해 백악관에 갔다. 그녀는 10년 이상 동안 대담한 색상, 평평한 형태, 정확한 사실주의를 결합한 독특한 회화 스타일로 자신이 '미국인'으로 제시하고자 하는 사람들을 그렸다. 그들은 대부분 익명의 젊은 흑인이었다. 그녀는 초상화가로 알려진 작가는 아니었지만 워싱턴 D.C.에 있는 국립초상화박물관 컬렉션에 들어갈 공식 초상화를 그릴 작가 후보로 선정되었다. 최종 후보자 명단에 있던 다른 이들과 마찬가지로, 자신이 그릴 그림의 모델이 44대 대통령이 될지 그의 부인 미셀이 될지 알 수 없었다. 셰럴드가 대통령 및 영부인과 대화하기 위해 집무실에 들어갔을 때 그녀는 즉각적이며 실제적으로 미셀과 결속되는 느낌을 받았다. 인터뷰가 끝날 무렵, 셰럴드는 영부인에게 "나는 정말로 당신과 내가 함께 일할 수 있기를 바란다"고 말했다. 후에 오바마 여사가 "처음 몇 마디만으로도 그녀가 나를 위한 사람임을 알았다"고 회상했듯, 분명히 그 감정은 서로가 동일하게 느낀 것이었다.[1]

셰럴드는 재현의 개념을 작업의 중심에 둔다. 사회가 간과하고 역사적 기록이 등한시한 사람들을 묘사함으로써 미국 회화의 서사에 더 큰 포용력과 공감력을 구축해나간다. 주로 낯선 사람이 그녀의 눈을 사로잡는 순간에 작업이 시작되곤 하는데, 셰럴드는 그들에게 다가가 작업실에서 참고할 사진을 찍어도 되는지 묻는다. 오바마 부부의 초상화 작업은 매우 다른 종류의 도전이

었다. 유명하고 존경받는 공인의 초상화를 그려달라는 요청이 낯설었으며 제한된 전통적인 방식으로 작업해야 했기 때문이다. 공식 초상화는 보수적인 역사를 가진 반면 셰럴드의 평소 작업 방식은 현저하게 현대적이었다. 그러나 이 초상 작업에는 최초의 아프리카계 미국인 영부인을 또 다른 아프리카계 미국인 여성이 예술적 시각을 통해 묘사했다는 표현 행위 자체도 포함되어 있었다. 실물과의 유사성, 존재감, 자부심이 인상적으로 융합되어야 하는 상황 속에서 셰럴드는 이 초상 작업이 가진 전통적 한계를 뛰어넘을 기회를 포착하고 명작을 구상했다.

엄밀히 말하면 영부인은 공인도, 행정관도 아니다. 헌법은 그녀의 역할을 정의하지 않는다. 그녀는 선출되지도 않았고 보수를 받지도 않는다. 그녀의 과거와 현재에는 변함이 없고, 그저 지금 대통령의 배우자일 뿐이다. 초대 대통령의 부인 마사 워싱턴(Martha Washington)은 '레이디 워싱턴'으로 불렸으며, 수십 년 동안 그녀의 후임자들도 계속해서 남편의 성으로 불렸다. 미국의 12대 대통령인 재커리 테일러(Zachary Taylor)가 1849년 돌리 매디슨(Dolley Madison)을 위한 추도문에서 "그녀는 반세기 동안 우리의 진정한 퍼스트 레이디였다"고 언급하면서부터 '퍼스트 레이디'라는 용어가 처음 사용되기 시작한 것으로 알려져 있다.[2] 4대 대통령 제임스 매디슨(James Madison, 1809~1819년 재임)의 부인인 돌리 매디슨은 대통령 부인 중 최초로 공적인 역할을 받아들인 사람이었다. 제임스 매디슨은 취임 전에 아내를 잃은 토머스 제퍼슨(Thomas Jefferson, 1801~1809년 재임)의 국무장관으로 일했는데, 필요할 때마다 매디슨 부인은 행사를 조직하고 주재하면서 제퍼슨을 도왔다. 남편이 퇴임한 후에도 워싱턴에서 가장 영향력 있는 안주인으로 남았고, 몇몇 전기 작가들은 그녀를 '여대통령(presidentress)'이라 부르며 비웃기도 했다. 현재의 퍼스트 레이디가 칭호로 사용되기 시작한 때는 1860년부터였다. 수 년에 걸쳐 이 칭호는 적어도 대중의 인식 속에서만큼은 하나의 지위를 가진 채 진화해왔다. 활동가였던 엘리너 루스벨트(Eleanor Roosevelt)의 사례 이후, 대부분의 영부인은 사회적으로(그러나 정치적으로는 중립적인) 대의의 편에 서기 위해 그들의 명성을 사용했다. 재클린 케네디는 역사 보존 사업을 지원했고, 전직 사서였던 로라 부시(Laura Bush)는 읽고 쓰는 능력을 키우는 일들을 장려했으며, 미셸 오바마(Michelle Obama)는 어린이들의 건강과 영양을 지키는 일들을 지원하는 데 힘썼다. 루스벨트 여사는 자신의 외모와 라디오 방송, 신문 칼럼 등을 자신의 선행을 공개하는 데 활용하면서 전에 없던 선례를 남겼고, 결과적으로 미국인의 일상에 존재하는 영부인으로서 대중적으로 큰 존재감을 나타낼 수 있었다.

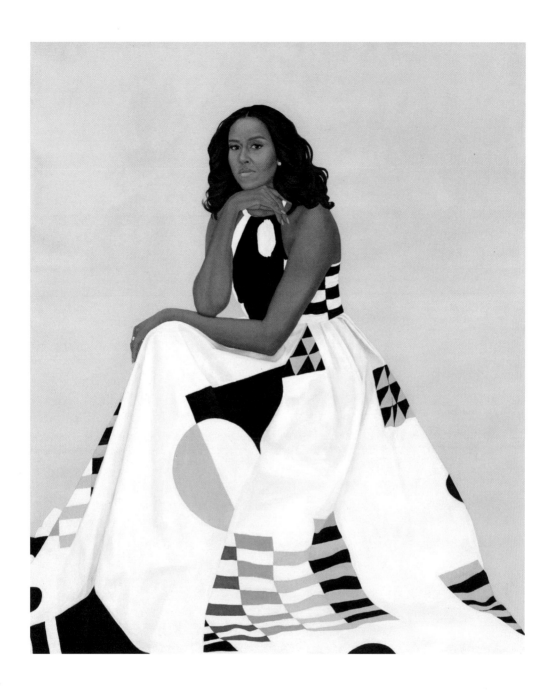

미셸 라본 로빈슨 오바마
Michelle LaVaughn Robinson Obama

에이미 셰럴드(1973년생)
2018년, 리넨에 유채, 183×153cm
스미스소니언 국립초상화박물관, 워싱턴 D.C.

남편이 1996년 공직에 처음 출마했을 때부터 미셸 오바마는 정치적으로 주목받고 싶어 하지 않았다. 그녀는 가족, 교육, 미덕을 중시하는 시카고의 한 중산층 가정에서 자랐으며 프린스턴 대학교와 하버드 대학교 로스쿨을 다닌 후 변호사로 일했고, 이후 시 정부 및 병원의 행정 기관 등 공공 부문에서 일했다. 그녀는 직장에서 버락 오바마를 만났다. 그에게 지적재산권법과 관련해 멘토 역할을 했으며 1992년에 그와 결혼했다. 그녀는 딸들이 태어났을 때 남편과 함께 선거 유세에 참여하는 것을 꺼렸고, 항상 가족과 일이 우선순위였다. 하지만 오바마가 2008년 대선에서 민주당 후보로 지명되었을 때 그녀는 대중적인 역할을 받아들일 수밖에 없었다. 세련되면서도 설득력 있는, 진실되면서도 자연스러운 말하기 능력을 더욱 발전시켜나가면서 스스로 매력적인 운동가임을 입증했으며, 많은 직장 여성은 현대적인 모성을 추구하는 그녀와 자신을 동일시하기도 했다. 오바마의 승리는 미국 대통령 역사에서 유색 인종의 한계를 깨뜨렸고, 오바마 여사는 자신이 전례 없는 위치에서 있음을 인식했다. 2016년 민주당 전당대회에서 남편의 재임 기간을 언급할 때 강한 어조로 말한 것처럼, 자신과 남편이 국가의 역사를 대표한다는 점을 결코 잊지 않았다. "나는 매일 아침 노예들이 지은 집에서 일어나 아름답고 지적인 흑인 여성인 나의 두 딸이 백악관 잔디밭에서 강아지들과 노는 모습을 봅니다."[3]

퍼스트 레이디, 즉 영부인의 지위와 마찬가지로 대통령 '공식' 초상화의 개념도 시간이 지나면서 변화되었다. 국립초상화박물관에 있는 대통령 초상화 컬렉션의 역사는 이제 겨우 반세기 정도가 넘었으며, 41대 대통령인 조지 부시(George Bush)의 초상화는 1994년이 되어서야 제작 의뢰에 들어갔다. 영부인

버락 오바마
Barack Obama

케힌데 와일리(1977년생)
2018년, 캔버스에 유채, 214×147cm
스미스소니언 국립초상화박물관, 워싱턴 D.C.

대통령 초상화에 등장하는 꽃은 그가 살아온 역사를 상징한다. 부계 혈통을 나타내는 아프리카 푸른 백합, 하와이에서의 어린 시절을 나타내는 흰색 재스민, 그가 활동을 시작한 시카고를 공식적으로 상징하는 화려한 국화가 그것이다. 세럴드와 마찬가지로 와일리도 모델을 촬영한 사진으로 작업했지만, 이상화된 이미지보다는 자연스러운 효과를 얻기 위해 극사실주의적 묘사 방식을 사용했다.

들도 각종 인쇄물과 사진을 포함한 다양한 이미지들로 재현되었는데, 초상화로는 2006년에 지니 스탠퍼드(Ginny Stanford)가 그린 힐러리 로댐 클린턴(Hillary Rodham Clinton)의 것이 처음이었다. 오바마 대통령의 임기 마지막 해인 2016년, 국립초상화박물관 위원회는 대통령 부부의 초상화를 그릴 2명의 예술가를 찾기 시작했다. 그들은 심도 있는 검토 후, 최종 후보자를 선정하기 위해 15점의 포트폴리오를 심사위원단에 제출했다. 심사위원단은 백악관 큐레이터인 윌리엄 앨먼(William Allman), 할렘 스튜디오 미술관의 디렉터인 델마 골든(Thelma Golden)과 몇몇 갤러리 큐레이터로 구성되었다. 진행 비용을 위해 민간 부문에서 기금도 확보했다. 최종 후보자들은 자신들이 초상화 작가로 고려되고 있다는 소식을 전달받았으며, 인터뷰도 진행되었다. 이제 오바마 부부가 최종적으로 결정할 차례였다. 오바마 대통령은 교체와 수정이라는 방식을 통해 초상화 장르의 유구한 역사 속에서 지속된 흑인의 부재를 반박하는 작품을 만드는 작가 케힌데 와일리(Kehinde Wiley)를 선택했다. 그리고 오바마 여사는 '미국인의 이야기를 들려주려는' 취지로 '미국인'을 직설적이면서도 독특한 미학적 방식으로 묘사한 작품들을 발표해 평단의 찬사를 받아온, 당시 새롭게 떠오르던 에이미 셰럴드를 택했다.[4]

셰럴드는 초상화가로 불리는 것에 동의하지는 않는다. 하지만 셰럴드의 작업은 한 사람의 모습이 그녀의 상상 속에서 무언가를 강하게 촉발하는 데에서부터 출발한다. 그녀는 종종 메릴랜드주 볼티모어를 돌아다니면서 그림의 대상을 발견하곤 한다. 그들에게 그녀는 아는 사람일 수도 있고, 그 지역에서 본 사람일 수도 있으며, 완전히 낯선 사람일 수도 있다. 하지만 그들 모두는 그녀가 매일 주변에서 보는 유형의 사람들이라는 점에서 유사한데, 대

미스 에브리띵(억누를 수 없는 해방)
Miss Everything(Unsuppressed Deliverance)
2013년, 캔버스에 유채, 138×109.5cm
프랜시스와 버턴 라이플러 컬렉션
셰럴드는 볼티모어에서 자전거를 타다가 크리스털 맥을 만났을 때 맥의 희망찬 자세와 자신감 넘치는 태도에 영감을 받았다. 의상과 생동감 넘치는 색채, 장난기 가득한 소품을 통해 셰럴드는 자연스러운 침착함을 지닌 맥을 가상의 매력적인 캐릭터로 재탄생시켰다. 2016년 국립초상화박물관은 아웃윈 부슈버 초상화 공모전에서 이 작품을 최우수상으로 선정했고, 셰럴드는 여성이자 아프리카계 미국인 최초의 수상자가 되었다.

영부인 미셸 오바마의 사진(초상화를 위해 취한 포즈)

2017년 10월 2일, 메릴랜드주
에이미 셰럴드 제공

셰럴드의 초상화 작업은 포즈를 포착하고 모델의 모습을 기록하는 사진 촬영으로 시작된다. 그녀는 얼굴과 모습을 자연주의적으로 표현함으로써 특정 정체성을 넘어 개인의 삶보다 더 크고 보편적인 본질, 즉 원형이라고 부르는 것으로 나아가기 위해 노력한다.

부분 젊은 흑인이다. 셰럴드는 사진을 찍어도 되는지 허락을 구하고 작업실로 돌아와 촬영한 사람의 모습을 '사진 속 모델'에서 '그림의 주제'로 바꾼다. 그들의 평범한 포즈를 힘 있는 형태와 평평한 색면들로 그려내고, 단색의 배경과 대비를 이루도록 구성함으로써 사진 속 그들을 기념비적인 이미지로 재탄생시킨다. 작품 〈미스 에브리띵(억누를 수 없는 해방)〉에서 볼 수 있듯이 옷은 인물의 외형과 의미를 규정하는 중요한 역할을 한다. 셰럴드는 종종 관람자의 기대에 부응하기 위해 작품에 위트를 넣는다. 완벽한 포즈와 우아한 모습의, 멋진 옷을 입은 이 젊은 여성은 자신의 모순적인 면모를 강조하듯 거대한 찻잔을 들었다. 하지만 표정은 진지하며, 스스로를 자랑스러워하면서 약간 경계하는 태도로 관람자의 시선을 사로잡는다. 그녀는 단지 보여질 준비가 되어 있기보다는 자신을 바라보는 이와 동등한 힘과 권리를 가지고 당당하게 시선을 맞춘다. 셰럴드는 인물의 외모를 원형에 가깝게 표현하려는 자신의 개념적 의도에 대해 종종 이야기하곤 했다. 그중 하나는 '그리자유(grisaille, 단조로운 회색조)'를 사용해 인종적으로 구별되는 요소를 제거하지 않으면서도 자연스러운 모습과는 거리가 있는 피부 톤을 만든 것이다.

셰럴드는 자신만의 작업 방식을 유지하면서 사진을 찍는 것으로 미셸 오바마의 초상화 작업을 시작했다. 오바마 여사는 셰럴드가 어깨를 물리적으로 움직이고, 머리를 정돈하고, 손가락의 위치를 바꾸며 직접 자세를 조정할 수 있도록 해 '친밀한' 신뢰를 바탕으로 자세를 취했다고 말했다.[5] 오른손에 턱을 괸 채 다리를 꼰 채 앉은 오바마 여사는 카메라를 엄숙한 표정으로 바라보고 있으며, 약간 치켜든 눈과 벌어진 입술은 말을 하려는 것처럼 보인다. 배경이 되는 정원의 초록빛은 광택이 나는 듯한 갈색 피부를 선명해 보이게 하며, 이는 그녀의 옷에 있는 대담한 흑백 무늬에 의해 더욱 강조된다. 남편의 대통령 재임 기간에 오바마 여사는 편안한 패션 스타일로 유명했다. 그녀는 항상 편한 옷을 입었고, 쿠튀르 디자인 숍에서 구매하는 횟수만큼 제이 크루나 화이트 하우스 블랙 마켓 같은 중저가 소매점에서도 옷을 자주 구매해 입었다. 초상화를 위한 드레스를 선택하는 데 셰럴드는 2009년부터 오바마 여사와 함께 일한 스타일리스트인 메러디스 쿱(Meredith Koop)의 도움을 받았다. 쿱은 다양한 드레스를 제안했고, 셰럴드는 미셸 스미스(Michelle Smith)가 브랜드 밀리를 위해 2017년 봄 컬렉션에서 선보인 디자인을 바탕으로 오바마 여사의 기호에 맞게 살짝 변형된 의상을 최종적으로 선택했다. 이 드레스는 특별한 행사를 위해 입는 우아한 스타일 라인(옷에 독특한 모양을 부여하는 이음새-역자 주)을 특징으로 하는데, 운동복에 더 일반적으로 사용되는 캐주얼 원단인 스트레치 코튼 포

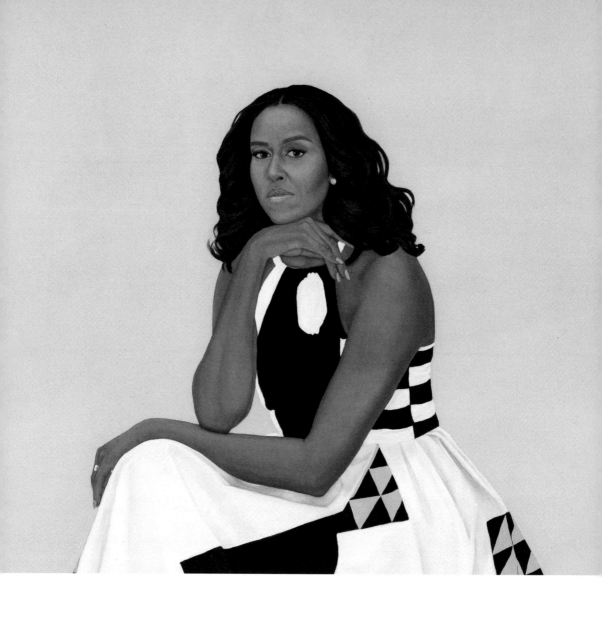

미셸 라본 로빈슨 오바마(부분)

셰럴드는 19세기 인물 사진을 회색조의 검은 피부 톤을 창의적으로 표현한 자료 중 하나로 인용한다.
그녀는 인종 문제를 제거하기보다는 인종을 표현하는 색채에 더욱 중립적인 역할을 부여함으로써 흑
인을 재현하는 방식에서 새로운 층위를 만들어낼 수 있기를 희망한다.

해리엇 터브먼의 인물 사진
Portrait of Harriet Tubman

벤저민 F. 파월슨(1823~1885)
1868년 혹은 1869년, 알부민 실버 프린트, 9.5×6cm
스미스소니언 국립 아프리카계 미국인 역사 문화 박물관과 의회 도서관 공동 소유

최근에 발견된 노예제 폐지론자 해리엇 터브먼의 사진은 오바마 여사의 초상화와 흥미로운 유사점이
있다. 셰럴드가 초상화를 구상할 때 이 사진을 알았다는 증거는 없지만, 그녀 작품에 등장하는 자신
감 넘치는 포즈와 진지한 표정은 마치 터브먼의 위엄 있는 자기표현을 반영한 듯하다. 19세기에 이런
종류의 사진이 여러 장 제작되었는데 이는 모델의 명성을 높이기 위해 배포되었을 것으로 보인다.

위 미셸 라본 로빈슨 오바마(부분)

셰럴드는 대담한 그래픽 프린트 때문에 밀리 드레스를 선택했다. 격자무늬 직사각형 블록은 네덜란드 모더니스트인 피에트 몬드리안의 선과 색면들로 이루어진 그림을 그녀에게 상기시켰다. 그러나 더 중요한 점은 이 기하학적 패턴들이 앨라배마주에 있는 지스 밴드의 독특한 퀼트 제작 전통과 시각적 연결성을 가지고 있다는 사실이다.

204쪽 블록, 줄무늬, 선, 반쪽 사각형
Blocks, Strips, Strings, and Half Squares

메리 리 벤돌프(1935년생)
2005년, 면 평직물 조각, 능직물, 코듀로이, 나일론 능직물, 셀룰로오스 아세테이트 니트, 213.5×206cm
필라델피아 미술관, 펜실베이니아주

지스 밴드의 퀼트 제작자들은 생동감 넘치는 색채와 용도를 바꾼 천을 사용해 노예였던 조상들을 기린다. 그러나 문화유산을 보존하는 것 이상으로, 그들의 독창적인 패턴 제작은 지속적인 전통에 새로운 생명을 불어넣는다. 벤돌프는 자신의 추상적인 음각 인쇄물 중 하나를 기반으로 이 디자인을 제작했지만, 작품 제목은 퀼트 제작의 전통적인 구성 요소를 의미한다.

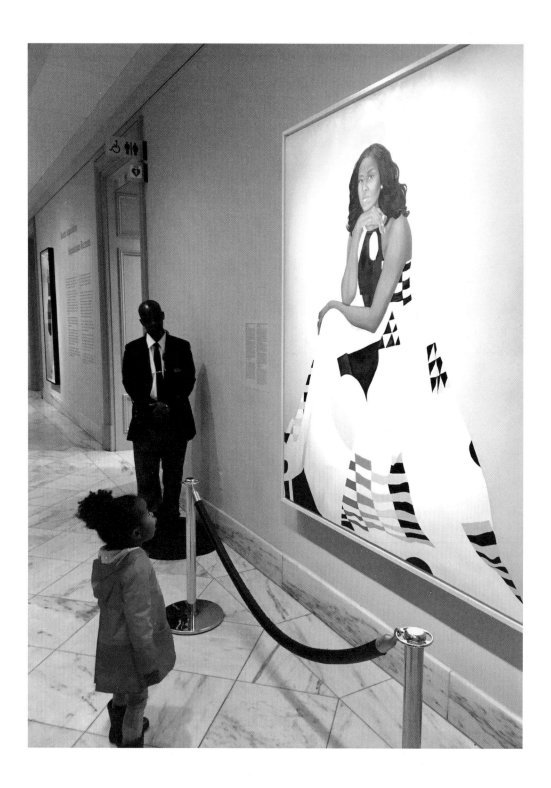

플린(stretch cotton poplin)으로 제작되었다. 심플한 라인과 그래픽, 미니멀한 프린트는 작가 셰럴드의 마음을 사로잡았다. 검은색과 회색, 흰색의 선명한 대비로 강인하고 현대적인 정신을 투영한 반면, 치마의 다채로운 무늬는 셰럴드로 하여금 '지스 밴드(Gee's Bend)'의 여성이 만든 퀼트를 상기시켰다. 지스 밴드는 아프리카계 미국인 퀼트 제작자들이다. 앨라배마주의 시골 지역인 남서쪽 셀마에 대대로 거주하며 낡은 옷의 직물을 대담한 기하학적 디자인으로 변형함으로써 노예였던 조상들의 독특한 공예 미학을 유지하고 있다.

2021년 6월 인터뷰에서 셰럴드는 자신의 작업 과정을 간략히 설명했다. "나는 시카고 남쪽에서 온 미셸 오바마를 그렸고… 그리고 나서 퍼스트 레이디를 그렸다."[6] 포즈를 취하고 사진을 찍으면서 오바마 여사는 신뢰와 관심, 협업을 바탕으로 개인과 개인, 두 여성 사이의 관계를 구축했다. 셰럴드는 홀로 작업실에서 미셸 오바마라는 사람을 '그린' 경험을 44대 미국 대통령 영부인 초상화 작업의 기반으로 삼았다. 그녀는 기념비적 특징을 강조하기 위해 특정 구도 안에 인물을 배치했다. 오바마 여사가 워낙 키 큰 여성이기도 하지만, 셰럴드는 영부인을 우뚝 솟은 인물로 그렸다. 화면 속 영부인은 앉아 있지만 보는 사람은 그녀의 시선을 마주하기 위해 위를 올려다봐야 한다. 이 구도는 그녀의 전체적인 모습을 간신히 담을 수 있으며, 볼륨감 있는 치마는 프레임의 한계를 넘어서도록 표현되었다. 상반신은 마치 산에서 모습을 드러낸 형상처럼 드레스 위로 솟았고, 창백하고 푸른 배경은 사진 속의 무성한 정원을 시원하고 무한한 하늘로 대체했다. 얼굴빛은 은색 톤으로 표현되었는데, 이는 인물이 가진 기품을 더욱 돋보이게 한다. 이 퍼스트 레이디는 이제 따뜻함을 발산하던 여성에서 벗어나 주목받고 인정받고 존경받는 존재가 된다. 그러나 얼굴, 우아한 팔, 손의 선은 틀림없이 그녀가 오바마 여사임을 말해준다. 그녀는 성취감으로 가득 찬 총명한 여성이면서 동시에 다가가기 쉽고 인

국립초상화박물관에서 오바마 여사의 초상화를 보는 파커 커리의 사진
벤 하인스
2018년

두 살배기 소녀 파커 커리는 오바마 부인의 초상화에 너무 매료된 나머지 돌아서서 사진을 찍으라는 어머니의 요청을 듣지 않았다. 또 다른 관람객인 벤 하인스는 아이가 가만히 서서 눈을 크게 뜨고 입을 벌린 채 자신이 여왕이라고 생각하는, 영감을 주는 여성을 올려다보는 모습을 휴대전화 카메라에 담았다.

자한 사람이었기에 셰럴드에게 깊은 인상을 남겼다. 그리고 미국 역사에 찾아온 특별한 순간을 담은 하나의 전형을 만들어냈다. 미셸 오바마의 초상화에서도 역시 셰럴드는 본인의 작품 세계에서 본질적 요소인 개인적인 것과 보편적인 것 사이의 균형을 추구했다. "그녀는 내가 그리는 사람, 즉 미국인을 나타낸다. 그들은 일을 하는 흑인이다. 그리고 흑인은 영부인이 된다."[7]

2018년 2월 12일, 국립초상화박물관에서 오바마 부부의 초상화를 공개하기에 앞서 셰럴드는 오바마 여사의 마음과 정신, 성격의 특성을 그림을 통해 표현하고자 하는 것들과 연결 지어 그렸다고 말했다. 그녀는 오바마 여사가 영부인으로서 대중과 소통하는 방식을 회상하면서 "진정성 있는 모습은 우리 모두를 사로잡는 진솔한 언어가 되었다"고 말했다. 초상화는 비록 이상적인 모습을 재현해놓은 것이지만, 실제 대중과 만나는 사람은 바로 그림 속 여성이다. 셰럴드는 "당신은 우리의 마음속에 있으며, 당신의 방식대로 존재한다. 왜냐하면 우리가 당신 안에서 우리 자신을 만날 수 있기 때문"이라고 언급했다.[8] 이 초상화가 전시된 첫해의 박물관 관람객 수는 이전 연간 관람객 수의 2배 이상인 230만 명이 되었고, 이는 앞선 셰럴드의 말을 증명했다. 특히 한 방문객은 전 국민의 이목을 끌기도 했다. 오바마 부인의 초상화를 경이롭게 올려다보는 두 살배기 어린이, 파커 커리의 사진이 화제가 된 것이다. 셰럴드가 오바마 부인의 이미지에 이상을 구현하려 한 것처럼, 어린 파커는 그 재현된 이상을 통해 자신의 잠재력을 보게 되었다.[9] 시카고 기반의 사진가 다우드 베이(Dawoud Bey)가 관찰했듯 두 오바마의 초상화는 오래된 전통 안에서 새로운 방향을 제시한다. 왜냐하면 "첫 흑인 대통령의 역사적 무게는 어떤 다른 흑인 예술가도 아닌, 회화와 초상화에 대한 전향적인 접근을 시도하는 두 젊은 예술들에 의해 제작된 초상화로 그 절정에 달해야 했기 때문이다."[10] 셰럴드의 미셸 오바마 초상화가 명화로 간주될지는 시간만이 말해줄 것이다. 그러나 현재로서는 재현이라는 영역에서 매우 주목할 만한 예시를 보여준 작품임이 확실하다. ✢

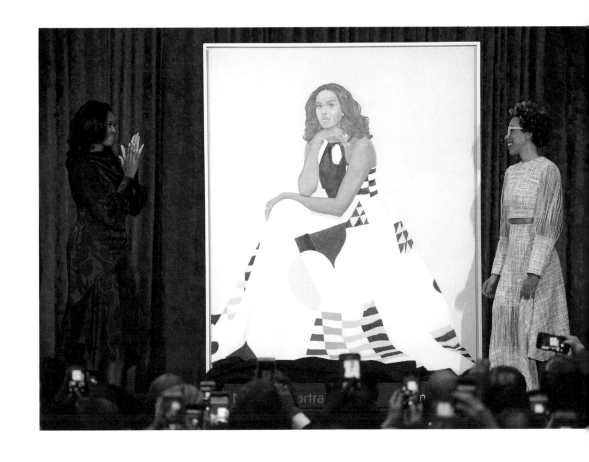

미셸 오바마와 에이미 셰럴드가 초상화를 공개하는 사진

초상화를 공개하는 제막식 축사에서 셰럴드와 오바마 여사는 아이들, 특히 흑인 소녀들이 이 초상화에서 자기 자신과 잠재력을 발견하기를 바란다고 말했다. 이처럼 미국 역사에 대한 더욱 진실하고 풍성한 이야기를 담아냄으로써 문화적 서사를 확장하는 것이 셰럴드가 그림을 통해 말하고자 했던 바다.

주

비너스의 탄생 산드로 보티첼리
1. Ettore Modigliani, as quoted in Francis Haskell, *The Ephemeral Museum: Old Master Paintings and the Rise of the Art Exhibition* (New Haven and London: Yale University Press, 2000), p. 127. A high-standing arts official, Modigliani served as Director of the Pinacoteca di Brera and Superintendent of Monuments of Lombardy at the time of the exhibition. He was honoured as a Knight Commander of the Most Excellent Order of the British Empire (KBE) for his work in organiz- ing the exhibition.
2. Hesiod, 'Theogony' ll. 194; 205–06, in *Hesiod, Works and Day and Theogony* (trans. Stanley Lombardo); Indianapolis/Cambridge: Hackett Publishing Company, Inc., 1993), pp. 66–67.
3. Agnolo Poliziano, *Stanze per la Giostra* (1475–78), as quoted in Frank Zöllner, Botticelli (Munich: Prestel Verlag, 2005), p. 136.
4. Poliziano, p. 136.
5. Giorgio Vasari, *The Lives of the Most Excellent Painters, Sculptors, and Architects* (trans. Gaston du C. de Vere); (New York: The Modern Library, 2006), p. 189.
6. Léon Lagrange (1862), as quoted in Ruben Rebmann, 'Botticelli Enters the Museum: The Rediscovery of a Painter and the Invention of the Public Art Museum', in Mark Evans and Stefan Weppelmann, *Botticelli Reimaged* (London: V&A Publishing, 2016), p. 54.
7. Walter Pater, *Studies in the History of the Renais- sance* (London: Macmillan and Co., 1873), p. 48.

모나리자 레오나르도 다빈치
1. Giorgio Vasari, *The Lives of the Most Excellent Painters, Sculptors, and Architects* (trans. Gaston du C. de Vere); (New York: The Modern Library, 2006), pp. 238–39.
2. Oscar Wilde, 'The Critic as Artist' (1890), in Richard Aldington and Stanley Weintraub (eds.), *The Portable Oscar Wilde* (New York: Penguin Books, 1981), p. 84. Wilde is quoting the words of Walter Pater from his essay on Leonardo da Vinci, included in *Studies in the History of the Renais- sance* (1873).

3. Vasari, p. 238.
4. As quoted in Martin Kemp and Guiseppe Pallanti, *Mona Lisa: the People and the Paint-ing* (Oxford University Press, 2017), p. 104. See Chapter VI, 'Renaissance Records' (pp. 101–18) for a full overview of documents that counter the so-called 'mystery' of the sitter's identity.
5. Père Pierre Dan, *Le trésor des merveilles de la maison royal de Fontainbleau* (1625), as quoted in Kemp, p. 115.
6. Vasari, p. 239.
7. As quoted in Kemp, p. 115.
8. As quoted in Donald Sassoon, *Becoming Mona Lisa: The Making of a Global Icon* (New York: Harcourt, Inc., 2001), p. 114.
9. For a thorough overview of this literature, see Sassoon, Chapter 5, 'Mona Lisa Becomes Myste-rious', pp. 91–132.
10. Walter Pater, *Studies in the History of the Renaissance* (1873); (London: Macmillan and Co., 1912), pp. 125–27.
11. Wilde, p. 84.
12. As quoted in Sassoon, p.164.
13. Jason Farago, 'It's Time to Take Down the *Mona Lisa*', *New York Times*, 6 November 2019. Farago slyly calls the work the 'Kim Kardashian of 16th-century Italian portraiture' and suggests that the museum and visitors alike would be better served if the work was moved to its own venue.

홀로페르네스의 목을 베는 유디트 아르테미시아 젠틸레스키
1. To differentiate between members of the Gentileschi family, they will be identified by their first names. This conforms to prevalent practice in current scholarship.
2. Artemisia Gentileschi to Antonio Ruffo (30 January 1649), as quoted in Letizia Treves, et al., *Artemisia* (London: National Gallery Company, 2020), p. 66.
3. Orazio Gentileschi to Christina of Lorraine, Dowager Grand Duchess of Tuscany (1612), as quoted in Treves, et al., *Artemisia*, pp. 108–109.
4. Elizabeth S. Cohen, 'The Trials of Artemisia Gentileschi: A Rape as History', *The Sixteenth*

Century Journal 31:1 (Spring 2000), p. 59.
5. Letizia Treves, et al., *Artemisia* (London: National Gallery Company, 2020), p. 129 and Jesse M. Locker, *Artemisia Gentileschi: The Language of Painting* (New Haven and London: Yale University Press, 2015), p. 173.
6. *Artemisia*, National Gallery, London, 4 April– 20 July 2020.
7. Artemisia Gentileschi to Antonio Ruffo (7 August 1949), as quoted in Treves, et al., p. 66.

진주 귀걸이를 한 소녀 요하네스 베르메르

1. As quoted in Arthur K. Wheelock, Jr. (ed.), *Johannes Vermeer* (Washington DC: National Gallery of Art, 1995), p. 168.
2. *Frankfurter Zeitung* (23 March 1903), as quoted in Wheelock, p. 168; n. 15.
3. As quoted in Benjamin Binstock, *Vermeer's Family Secrets: Genius, Discovery, and the Un- known Apprentice* (New York: Routledge, 2009), p. 178.
4. Binstock, p. 307. In this context the term 'antique dress' refers to a general mode of fancy dress rather than historically accurate classical garments.
5. John Updike, 'Head of a Girl, at the Met', *Facing Nature* (New York: Alfred A. Knopf, 1985), p. 52.
6. As quoted in Jonathan Janson, 'Interview with Tracy Chevalier', *Essential Vermeer.com* (1 August 2003).

거대한 파도 가쓰시카 호쿠사이

1. Advertisement (1831), as quoted in Timothy Clark (ed.), *Hokusai: Beyond the Great Wave* (London: Thames & Hudson/British Museum, 2017), p. 108.
2. Asai Ryōi, *Ukiyo Monogatari (Tales of the Floating World;* 1691), as quoted in Gary Hickey, *Beauty and Desire in Edo Period Japan* (Canberra: National Gallery of Australia, 1998), p. 8.
3. This was not an uncommon practice, especially among artists, who often passed their 'art names' on to a favoured pupil, but the number of times is highly unusual.
4. A. Hyatt Mayor, 'Hokusai', *The Metropolitan Museum of Art Bulletin,* 43:1 (Summer 1985), p. 7. In discussing the work, Mayor notes that one translation of the word is 'curious'.
5. Timothy Clark explains that since the use of the Westernized title in the 2005 retrospective Hokusai exhibition at the Tokyo National Museum

'ordinary Japanese people' use it 'affectionately and in recognition of its ever-growing iconic status'. Clark, *Hokusai's Great Wave* (London: The British Museum Press, 2011), p. 23. Christine M.E. Guth, using the transliteration *guerto uebu*, describes the title as an 'Anglophone character-ization'. Guth, *Hokusai's Great Wave: Biography of a Global Icon* (Honolulu: University of Hawaii Press, 2015), p. 4.
6. Christie's New York, Japanese and Korean Art, Asian Art Week, Lot 144, 16 March 2021, accessed 8 April 2021.

해바라기 열다섯 송이 빈센트 반 고흐

1. Émile Bernard to Albert Aurier, 31 July 1890, as quoted in Robert Pickvance, *'A Great Artist is Dead': Letters of Condolence on Vincent van Gogh's Death* (Amsterdam: Van Gogh Museum, 1992), p. 34.
2. Vincent van Gogh to Horace Livens (September/October 1886), *Vincent van Gogh– The Letters: The complete illustrated and annotated edition* (2009), Letter 569. www. vangoghletters.org, accessed 10 December 2020.
3. Vincent van Gogh to Willemien van Gogh (October 1887), *Vincent van Gogh – The Letters: The complete illustrated and annotated edition* (2009), Letter 574. www.vangoghletters.org, accessed 10 December 2020.
4. Vincent van Gogh to Horace Livens (September/October 1886), *Vincent van Gogh – The Letters: The complete illustrated and annotated edition* 2009, Letter 569. www. vangoghletters.org, accessed 10 December 2020.
5. Vincent van Gogh to Willemien van Gogh (9 & 14 September 1888), *Vincent van Gogh – The Letters: The complete illustrated and annotated edition* 2009, Letter 678. www.vangoghletters.org, accessed 10 December 2020.
6. Vincent van Gogh to Theo van Gogh (9 September 1888), *Vincent van Gogh – The Letters: The complete illustrated and annotated edition* 2009, Letter 677. www.vangoghletters.org, accessed 14 December 2020.
7. Vincent van Gogh to Theo van Gogh (12 August 1888), *Vincent van Gogh – The Letters: The complete illustrated and annotated edition* 2009, Letter 659. www.vangoghletters.org, accessed 14 December 2020.
8. Vincent van Gogh to Theo van Gogh (21 or 22

August 1888), *Vincent van Gogh – The Letters: The complete illustrated and annotated edition* 2009, Letter 666. www.vangoghletters.org, accessed 14 December 2020.

9. See Martin Baily, *The Sunflowers are Mine: the Story of Van Gogh's Masterpiece* (London: Frances Lincoln Limited, 2013), pp. 51–52 ff. for the best documented and the most insightful account of the sunflower series.

10. Vincent van Gogh to Theo van Gogh (21 or 22 August 1888), *Vincent van Gogh – The Letters: The complete illustrated and annotated edition* 2009, Letter 666. www.vangoghletters.org, accessed 14 December 2020.

11. Vincent van Gogh to Theo van Gogh (on or about 29 October 1888), *Vincent van Gogh – The Letters: The complete illustrated and annotated edition* 2009, Letter 715. www.vangoghletters. org, accessed 18 December 2020.

12. Vincent van Gogh to Theo van Gogh (22 January 1889), *Vincent van Gogh – The Letters: The complete illustrated and annotated edition* 2009, Letter 741. www.vangoghletters.org, accessed 18 December 2020. The phrase, which he also shared in a letter to Gauguin with slightly different wording (21 January 1889, Letter 739), has been also translated, 'the sunflower is mine, in a way'.

13. Vincent van Gogh to Willemien van Gogh (19 February 1890), *Vincent van Gogh – The Letters: The complete illustrated and annotated edition* 2009, Letter 856. www.vangoghletters.org, accessed 18 December 2020.

황금 옷을 입은 여인 구스타프 클림트

1. Emil Pirchan (1942), as quoted in Anne-Marie O'Connor, *The Lady in Gold, The Extraordinary Tale of Gustav Klimt's Masterpiece, Portrait of Adele Block-Bauer* (New York: Vintage Books, Penguin Random House, 2012), p. 151.

2. Sophie Lillie and Georg Gaugusch, *Portrait of Adele-Bloch-Bauer* (New York: Neue Galerie, 2007), p. 15.

3. Adele Bloch Bauer to Julius Bauer (22 August 1903), as quoted in Tobias G. Natter (ed.), *Klimt and the Women of Vienna's Golden Age, 1900–1918* (Munich: Prestel, 2016), p. 128.

4. Adele had a deformed finger on her right hand. Her hand gestures are generally attributed to her desire to hide it.

5. Ludwig Hevesi, *Gustav Klimt und die Malmosaik* (1907), as quoted in O'Connor, pp. 58–9.

6. As quoted in Natter, p. 130.

7. Adele and Ferdinand's only children did not survive infancy.

8. For a summary of the seizure and dispersal of the Bloch-Bauer possessions, see Lillie and Gaugusch, pp. 68–72.

9. Ferdinand Bloch-Bauer to Oskar Kokoschka (1941), as quoted in Lillie and Gaugusch, p. 74.

10. The restitution case deserves more detail and analysis than possible in this brief essay. For an insightful and lively account see the documentary *Adele's Wish* (dir. Terrence Turner), Calendar Films, 2008.

아메리칸 고딕 그랜트 우드

1. Grant Wood, interview in the *Chicago Leader* (25 December 1930), as quoted in Thomas Hoving, *American Gothic: The Biography of Grant Wood's American Masterpiece* (New York: Chamberlain Bros./Penguin Group, 2005), p. 64.

2. Although the word 'bronze' generally indicates third place, this was an award for second place. See Judith A. Barter, et al., *American Modernism at the Art Institute of Chicago, From World War I to 1955* (Chicago: Art Institute of Chicago/Yale University Press, 2009), cat. 79; p. 178. Along with the medal, Wood received a monetary award of $300 (equal to $4,700 in 2021). The purchase price for the painting brought an additional $300.

3. 'Wood, Hard-Bitten', *Art Digest* (1 February 1936), p. 18.

4. Nan Wood Graham, with John Zug and Julie Jensen McDonald, *My Brother, Grant Wood* (Iowa City: State Historical Society of Iowa, 1993), p. 69.

5. Grant Wood, in 'An Iowa Secret', *Art Digest*, 8:1 (1 October 1933), p. 6.

6. For a concise summary of this initial reaction and a selection of quotations from the letters, see, Steven Biel *American Gothic: A Life of America's Most Famous Painting* (New York and London: W. W. Norton & Company Limited, 2005), pp. 46–51.

7. As quoted in Nan Wood Graham, with John Zug and Julie Jensen McDonald, p. 75.

8. Gordon Parks, 'Half Past Autumn', interview with Phil Ponce *News Hour PBS.org* (6 January 1998).

게르니카 파블로 피카소

1. The exact number of dead and wounded remains a subject for debate, varying as widely as 150 to 1,650, depending upon the political affiliation of the source. The most commonly cited numbers confirm the high death toll, with at least 800 wounded. The population at the time was roughly 7,000.

2. His donations are estimated at 400,000 francs. Patricia Leighton, 'Artists in Times of War', *The Art Bulletin* 91:1 (March 2009), p. 41.

3. As quoted in Leighton, p. 41. He issued the statement in May or June 1937.

4. T.J. Clark, *Picasso and Truth: From Cubism to Guernica*. Princeton University Press/Washington, DC (National Gallery of Art, 2013, p. 243). Clark cites the finishing date as 4 June or 'very soon after' (p. 242).

5. As quoted in Eberhard Fisch, *Guernica by Picasso: A Study of the Picture and Its Context* (trans. James Hotchkiss); (London and Toronto: Associated University Presses, 1988), p. 56.

6. Anthony Blunt, *The Spectator*, 23 October 1937, p. 19.

7. Herbert Read, 'Picasso's Guernica', *London Bulletin*, October 1938, p. 6.

8. The details of legal ownership are not clear. Picasso received payment from the government– 150,000 francs – but retained rights of owner- ship and made the final decisions about when the painting would tour and where it would be exhibited. See Fisch, p. 19.

9. *Guernica* was replicated in tapestry, with Picasso's permission, in 1955 by the Atelier J. de la Baume-Dürrbach. Nelson Rockefeller purchased one of the three versions created and, in 1984, loaned it to the United Nations in New York to be displayed in the hallway outside the Security Council. It has recently been taken down and returned to the Rockefeller family without a reason for removal. See Kabir Jhala, 'Tapestry replica of Picasso's antiwar masterpiece *Guernica* removed from United Nations headquarters after 35 years', *The Art Newspaper*, 26 February 2021.

가시 목걸이와 벌새가 있는 자화상 프리다 칼로

1. Addison Burbank, *Mexican Frieze* (New York: Coward-McCann, Inc., 1941), p. 27. I am grateful to Sarah Lea Burns for this reference. Burbank does not date this anecdote, but he mentions that Rivera and Kahlo were separated and that he saw *Two Fridas* in Kahlo's studio. That situates the visit in 1939 prior to the couple's divorce in November.

2. See, for example, Celia Stahr, *Frida in America: The Creative Awakening of a Great Artist* (New York: St. Martin's Press, 2020), p. 59. The source is never attributed, so it may be hearsay.

3. Frida Kahlo to Matilde Calderón (November 1930), as quoted in Claire Wilcox and Circe Henestrosa (eds.), *Frida Kahlo: Making Herself Up* (London: V&A Publishing, 2018), p. 146.

4. Helen Appleton Read, *Boston Evening Transcript*, 22 October 1930, p. 45.

5. Bertram Wolfe, 'The Rise of Madame Rivera', *Vogue*, 1 November 1938, p. 131. Wolfe was a friend of Diego Rivera as well as his biographer.

6. Frida Kahlo, as quoted, Salomon Grimberg, *Frida Kahlo: Song of Herself* (London: Merrell, 2008), p. 87.

7. Olga Campos (around 1949–1950), as quoted in Wilcox, p. 115, note 1.

8. Hayden Herrera, 'Frida Kahlo's Legacy: The Pow- er of Self', in Elizabeth Carpenter (ed.), *Frida Kahlo* (Minneapolis: Walker Art Center, 2008), p. 56.

9. Gabriel Reno, as quoted in Amanda Mauer, 'Frida Fixation', *Chicago Tribune*, 'Q' Section (29 July 2007), p. 3. In addition to Tehuana dress and a crown of braids, fifteen-year-old Reno wore a stuffed monkey on her shoulder as part of her costume. Her prizes included books on Mexican art, passes to local museums, and a bottle of 'Frida Tequila'.

캠벨 수프 캔 앤디 워홀

1. Irving Blum, in Peter M. Brandt, 'Irving Blum', *Interview Magazine*, 30 March 2012, accessed 13 April 2021, www.interviewmagazine.com/culture/ irving-blum-1

2. Born Andrew Warhola, Warhol began to use the shorter version of his name in college; after his move to New York in 1949, he used 'Andy Warhol' both professionally and privately.

3. As quoted in Blake Gopnik, *Warhol* (New York: HarperCollins Publishers, 2020), p. 227. Gopnik states that Latow insisted on getting her check before she shared her idea.

4. Gopnik, p. 259.

5. As quoted in Gopnik, p. 260. Blum was selling the works for $100 per canvas.

6. Marcel Duchamp, as quoted in Rosalind Constable, 'New York's Avant-Garde and How it It Got There', *New York Herald Tribune*, 17 May

1964, p. 10.
7. Blum told Peter Brandt that he received $15,000 from the museum. It is impossible to fix a price on the series today. See Brandt.

미셸 오바마 에이미 셰럴드

1. Michelle Obama, remarks at the unveiling ceremony of the presentation of the Obama portraits, 12 February 2018, transcript in Taína Caragol, Dorothy Moss, Richard J. Powell and Kim Sajet, *The Obama Portraits* (Washington, DC: National Portrait Gallery, Smithsonian Institution/Princeton University Press, 2020), p. 108.
2. Carl Sferazza Anthony, *First Ladies: The Saga of the Presidents' Wives and Their Power* (New York: HarperCollins, 1990), p. 147.
3. Michelle Obama (25 July 2016), the 2016 Democratic National Convention. Accessed 3 August 2021, www.youtube.com/watch?v=zHnJ2sTIVUI
4. Amy Sherald, remarks at the unveiling ceremony of the presentation of the Obama portraits, 12 February 2018, transcript in Caragol, et al., p. 111.

5. Michelle Obama, as quoted in Caragol, et al., p. 38.
6. Amy Sherald, 17 June 2021, Art Institute of Chicago, 'Virtual Conversation: The Obama Portraits', 17 June 2021. Accessed 3 August 2021, www.youtube.com/watch?v=xgPETz1pLQ4
7. Amy Sherald, as quoted in wall text in the exhibition, The Obama Portraits, Art Institute of Chicago, 18 June–15 August 2021.
8. Amy Sherald, remarks at the unveiling ceremony of the presentation of the Obama portraits, 12 February 2018, transcript in Caragol, et al., p. 115.
9. With her mother's help, Parker Curry turned her experience of viewing the portrait into a storybook titled *Parker Looks Up* (New York: Aladdin, 2019). When Parker sees the portrait, which reminds her of her mother, her grandmother and herself, she wonders: 'How could someone look so real and so magical at the same time?'.
10. Dawoud Bey, as quoted in Christopher Borelli, 'A Chicago Story', *Chicago Tribune* Arts & Enter- tainment, Section 4, 13 June 2021, p. 2.

참고 문헌

산드로 보티첼리

Mark Evans and Stefan Weppelmann, *Botticelli Reimaged*. London: V&A Publishing, 2016.
Francis Haskell, *The Ephemeral Museum: Old Master Paintings and the Rise of the Art Exhibition*. New Haven and London: Yale University Press, 2000.
Frank Zöllner, *Botticelli*. Munich: Prestel Verlag, 2005.

레오나르도 다빈치

Milton Esterow, *The Art Stealers*. New York: The Macmillan Company, 1966.
Martin Kemp and Guiseppe Pallanti, *Mona Lisa: the People and the Painting*. Oxford University Press, 2017.

Donald Sassoon, *Becoming Mona Lisa: The Making of a Global Icon*. New York: Harcourt, Inc., 2001.

아르테미시아 젠틸레스키

Jesse M. Locker, *Artemisia Gentileschi: The Language of Painting*. New Haven and London: Yale University Press, 2015.
Eve Straussman-Pflanzer, *Violence & Virtue: Artemisia Gentileschi's Judith Slaying Holofernes*. New Haven and London: Yale University Press/The Art Institute of Chicago, 2013.
Letizia Treves, et al. *Artemisia*. London: National Gallery Company, 2020.

요하네스 베르메르
Lea van der Vinde, *Girl with a Pearl Earring: Dutch Paintings from the Mauritshuis*. Munich: Delmonico Books-Prestel, 2013.
Arthur K. Wheelock, Jr. (ed.), *Johannes Vermeer*. Washington DC: National Gallery of Art, 1995.

가쓰시카 호쿠사이
Jocelyn Bouguillard, *Hokusai's Mount Fuji* (trans. Mark Getlein). New York: Abrams, 2007.
Timothy Clark (ed.), *Hokusai: Beyond the Great Wave*. London: Thames & Hudson/British Museum, 2017.
Timothy Clark, *Hokusai's Great Wave*. London: The British Museum Press, 2011.
Christine M.E. Guth, *Hokusai's Great Wave: Biography of a Global Icon*. Honolulu: University of Hawaii Press, 2015.

빈센트 반 고흐
Martin Bailey, *The Sunflowers are Mine: the Story of Van Gogh's Masterpiece*. London: Frances Lincoln Limited, 2013.
Debra N. Mancoff, *Sunflowers*. London: Thames & Hudson, 2001.
Vincent van Gogh—The Letters: The complete illustrated and annotated edition 2009. www.vangoghletters.org

구스타프 클림트
Sophie Lillie and Georg Gaugusch, *Portrait of Adele Bloch-Bauer*. New York: Neue Galerie, 2007.
Tobias G. Natter (ed.), *Klimt and the Women of Vienna's Golden Age, 1900-1918*. Munich: Prestel, 2016.
Anne-Marie O'Connor, *The Lady in Gold, The Extraordinary Tale of Gustav Klimt's Masterpiece, Portrait of Adele Block-Bauer*. New York: Vintage Books, Penguin Random House, 2012.

그랜트 우드
Judith A. Barter, et al., *American Modernism at the Art Institute of Chicago, From World War I to 1955*. Chicago: Art Institute of Chicago/Yale University Press, 2009, cat. 79.
Steven Biel, *American Gothic: A Life of America's Most Famous Painting*. New York and London: W. W. Norton & Company Limited, 2005.
Nan Wood Graham, with John Zug and Julie Jensen McDonald, *My Brother, Grant Wood*. Iowa City: State Historical Society of Iowa, 1993.

파블로 피카소
Rudolf Arnheim, *Picasso's Guernica: The Genesis of a Painting*. Berkeley: University of California Press, 2006.
Eberhard Fisch, *Guernica by Picasso: A Study of the Picture and Its Context* (trans. James Hotchkiss). London and Toronto: Associated University Presses, 1988.
T.J. Clark, *Picasso and Truth: From Cubism to Guernica*. Princeton University Press/ Washington, DC, National Gallery of Art, 2013.
T.J. Clark, et al., *Pity and Terror: Picasso's Path to "Guernica"*. Madrid: Museo Nacional Centro de Arte Reina Sofía, 2017.

프리다 칼로
Elizabeth Carpenter (ed.), *Frida Kahlo*. Minneapolis: Walker Art Center, 2007.
Celia Stahr, *Frida in America: The Creative Awakening of a Great Artist*. New York: St. Martin's Press, 2020.
Claire Wilcox and Circe Henestrosa (eds.), *Frida Kahlo: Making Herself Up*. London: V&A Publishing, 2018.

앤디 워홀
David Bourdon, *Warhol*. New York: Harry N. Abrams, Inc., 1989.
Blake Gopnik, *Warhol*. New York: HarperCollins Publishers, 2020.
Kynaston McShine, *Andy Warhol: A Retrospective*. ex. cat. New York: Museum of Modern Art, 1989.

에이미 셰럴드
Taína Caragol, Dorothy Moss, Richard J. Powell and Kim Sajet, *The Obama Portraits*. Washington, DC: National Portrait Gallery, Smithsonian Institution/Princeton University Press, 2020.
Lisa Melandri and Erin Christovale, *Amy Sherald*. St Louis: Contemporary Art Museum, 2018.
Gwendolyn DuBois Shaw, *First Ladies of the United States*. Washington, DC: Smithsonian Books, 2020.

색인

도판이 나오는 페이지는 이탤릭으로 표기했다.

도판 출처

이 책에 실린 작품을 복제할 수 있도록 허락해준 기관, 도서관, 예술가, 미술관 및 사진작가들에게 감사를 표합니다. 모든 저작권 소유자를 찾기 위해 노력을 기울였지만 부주의하게 빠뜨린 부분이 있다면 가능한 한 빨리 필요한 조치를 취하겠습니다.

감사의 말

책을 만드는 데는 작가의 생각을 뛰어넘는 재능과 아이디어가 필요합니다. 『화가들의 마스터피스』가 나오기까지 힘써주신 분들께 감사드립니다. 무엇보다도 아름다운 디자인은 물론 프로젝트에 불을 붙이고 지속시킨 출판사 프랜시스 링컨의 니키 데이비스가 준 아이디어, 조언, 창의적인 통찰력에 고마움을 전합니다. 원고와 삽화를 세심하게 편집한 조 홀즈워스와 제 연구를 지속적으로 지원해준 뉴베리 도서관, 도서관장 겸 사서인 대니얼 그린, 펠로우십 및 학술 프로그램 책임자인 킬린 버크, 프로그램 코디네이터인 매들린 크리스펠, 일반 컬렉션 서비스 담당 사서 마거릿 커식, 시카고 해럴드 워싱턴 도서관의 친절한 직원 레슬리 패터슨과 크리스티나 코처드에게 깊이 감사합니다. 제 연구와 관련한 질문에 답변해준 세라 리번스(인디애나 대학교 블루밍턴캠퍼스, 미술사 명예교수), 완다 M. 콘, 로버트와 루스 할페린(스탠퍼드 대학교 미술사 명예교수), 애널리스 K. 매드슨, 길다와 헨리 부흐빈더(시카고 미술관, 미국 미술 협력 큐레이터), 그레그 노샌(시카고 미술관 부관장, 출판 및 통역), 미할 라즈 루소(고든 파크스 재단, 프로그램 디렉터), 브랜던 루드(밀워키 미술관, 아버트 패밀리 미국 미술 큐레이터), 멜빈 L. 애스큐, 도널드 L. 호프먼, 케빈 J. 하티, 리처드 템폰, 퍼트리샤 위버, 로버트 위버, 진 스틴에게 고맙고, 특히 프로젝트 전반에 걸쳐 관대한 관심과 격려를 보내주신 폴 B. 재스코트에게 감사드립니다.

꾸미는 모든 공간을 명작으로 만드는 나의 이모, 펀 로스블랫에게 이 책을 바칩니다.

지은이

데브라 N. 맨커프(Debra N. Mancoff)

미술사학자로, 유럽과 미국의 예술과 문화에 관한 20권 이상의 책을 저술했다. 미국과 영국의 주요 박물관에서 정기적으로 강의하며 시카고에 기반을 두고 활동한다. 현재는 뉴베리 도서관의 방문학자(Scholar-in-Residence)로 일하고 있다.

옮긴이

조아라

이화여자대학교 영문과를 졸업하고 동대학원에서 미술사학 석사 학위를 받았으며, 홍익대학교에서 예술학 박사 과정을 수료했다. 지난 10년 동안 미술관, 박물관, 갤러리 등 다양한 문화예술 기관에서 일했다. 서울시립미술관 큐레이터로 일하며《SeMA Green: 윤석남─심장》,《사진과 미디어: 새벽 4시》,《천경자 1주기 추모전》,《망각에 부치는 노래》 등의 전시를 기획했으며 2019년부터는 개관을 준비 중이던 서울공예박물관으로 둥지를 옮겨 새로운 뮤지엄이 탄생하는 과정을 경험했다. 지금은 잠시 한국을 떠나 살고 있다.

화가들의 마스터피스
유명한 그림 뒤 숨겨진 이야기

초판 발행일　2023년　8월　14일

지 은 이　데브라 N. 맨커프
옮 긴 이　조아라

발 행 인　이상만
발 행 처　마로니에북스
책 임 편 집　이예은

등　　록　2003년 4월 14일 제 2003-71호
주　　소　(03086) 서울특별시 종로구 동숭길 113
대　　표　02-741-9191
편 집 부　02-744-9191
팩　　스　02-3673-0260
홈 페 이 지　www.maroniebooks.com

ISBN 978-89-6053-636-4(03600)

※ 책값은 뒤표지에 있습니다.

Making A Masterpiece: The stories behind iconic artworks
First published in 2022 by Frances Lincoln,
an imprint of The Quarto Group.
Text © 2022 Debra N. Mancoff
Debra N. Mancoff has asserted her moral right to be identified as the Author
of this Work in accordance with the Copyright Designs and Patents Act 1988.
All rights reserved

Korean Translation © Maroniebooks, 2023
This edition is arranged with The Quarto Group via Agency One, Korea

Printed in China

혼합
책임 있는 | 종이
산림 지원
FSC
www.fsc.org
FSC® C016973